陈逸墨扇面书画精品集

CHEN YIMO
CALLIGRAPHY

中国书店

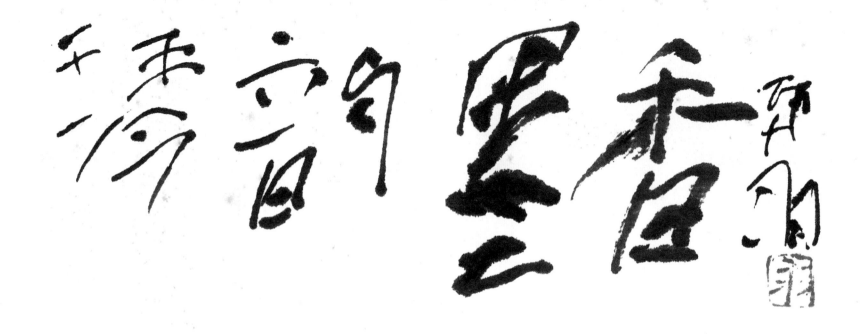

涛音韵墨香

著名书画艺术家、作家　韩　羽

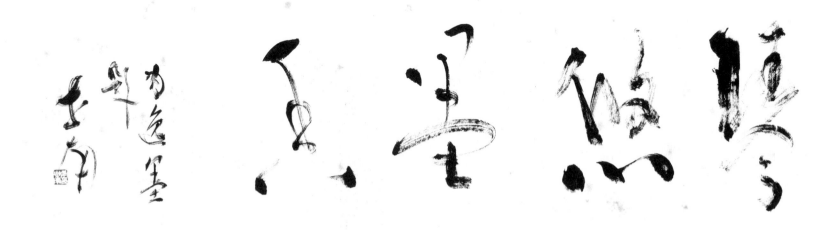

著名书画艺术家　李世南

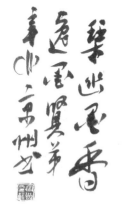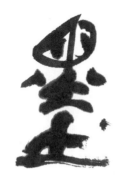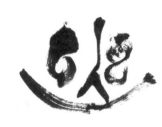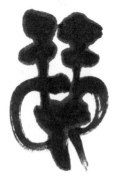

著名书画艺术家　夏京州

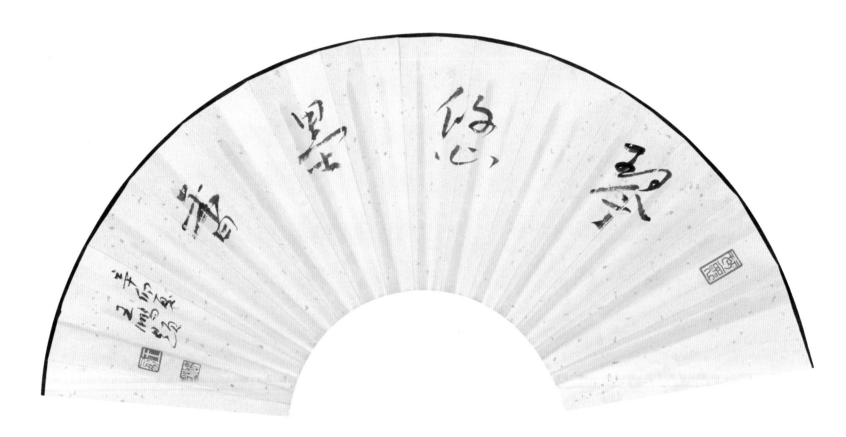

著名古琴艺术家 王 鹏

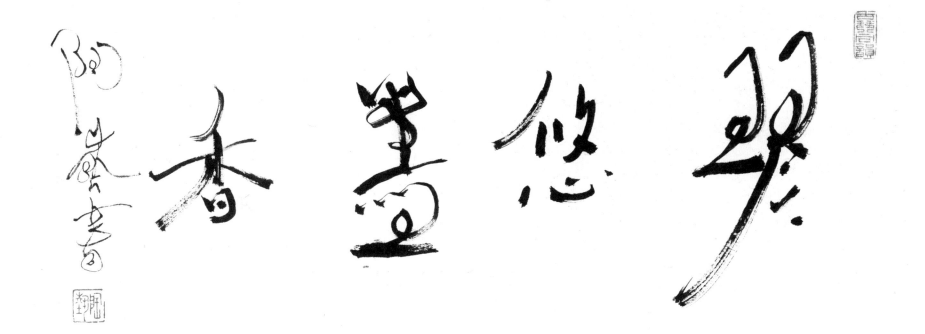

琴悠画香

著名古琴、书画鉴藏家　陶　艺

陈逸墨艺术简介

毕业于西安美术学院国画专业，自幼热爱中国传统文化，长期研习古琴、书画及篆刻等艺术。现为中国书法家协会会员、中国琴会理事，任中国书店出版社琴学编辑室主任、中国古琴文献研究丛书执行主编。

书画作品曾参加"世界华人书画展""全国第七届中青年书法篆刻展""首届全国隶书展"等重要展赛。多幅书画作品被各美术馆、博物馆及鉴藏家收藏。曾任《青少年书法》杂志、《中国古琴》报编辑、主笔，在各专业报纸、杂志发表书画作品、书画评论及琴学研究文章百余篇。著有《汉字趣谈》《书法辑要》《琴踪》《中国历代经典琴论品读》《弦外之音——中国历代经典名曲鉴赏》《牧溪堂山水琴谱》等多部学术研究专集，主编出版有《习琴精要》《古琴——广陵琴社百年纪念专辑》《刘少椿琴谱墨迹选》《天闻阁琴谱》《名帖临习指南》等中国传统文化图书多种。

现居北京，从事中国传统文化的研究、编辑、推广与教育工作，多次应邀参加国家大剧院、清华大学、中央民族大学、丹麦孔子学院、德国孔子学院等院校的古琴演出及书画艺术交流活动。其书画作品及古琴演奏具有古朴淡雅、简静恬淡的艺术风格，曾成功举办"国韵三叠"陈逸墨古琴、书法、绘画作品展及个人古琴独奏音乐会。

清雅隽永 古朴传神
——读陈逸墨先生书画有感

◎许建庚

（一）

曾记得，第一次到陶都宜兴"陶然琴馆"，去拜访古琴、书画鉴藏家陶艺先生，一进门，左墙上的木雕琴谱及悬挂的几张古琴鲜明夺目，右墙赫然一幅六尺山水横卷令酷爱书画艺术的我顿生震撼！远观近品，端详良久后，随口问主人："这幅《溪山琴韵》的作者陈逸墨老师应该有六十多了吧？"主人笑而不答。

不日，我便与前来参加陶艺兄大喜庆典的陈老师欢聚了，当然，年近不惑的他比我想象的要年轻。人生总是有许多机缘巧合与不解之缘，我和逸墨先生一见如故，闲聊甚欢。宴后，陪伴他及朋友们游历宜兴山水，宣讲陶都人文掌故，一路品书论画，谈琴说道，好不快活。

言谈中，了解到他1974年生于中州，从小便喜欢书法，随后热衷水墨绘画，后又于西安美术学院寒窗苦读，浸淫于古长安浩瀚、丰厚的古文化长河中。近年来，逸墨又研习古琴雅乐，并成绩不凡。长期对传统文化的耳濡目染、痴迷陶醉，使逸墨的艺术心性及艺术水准得到了滋养，为形成自己鲜明的艺术风格打下了坚实的基础。

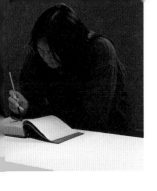

印象中，逸墨一头垂肩长发、鹰隼一样敏锐坚毅但不失善良的双眼，仿佛总是在探寻真理、发掘优美、记录高洁。俊朗的脸庞、标准结实的身材，日常身着一套麻布宽装，围一条灰色布巾，更显潇洒飘逸，具道学古风，让人顿感此君必定是矢志艺术之有为青年耶！而他谦逊、低调、真诚、厚道的品格给我留下了难忘的印象，习书画、古琴、编辑、写作、教学是他日常主要的工作，而他的勤奋、博学、善思、执着，又让我心存敬意。诸多的共同爱好，使我们逐渐成为了挚友知音。

（二）

中华文化的传承，五千年兴盛不衰，全得益于诗、文、书、画、琴、陶及青铜、建筑、雕塑等载体的传承，而书画艺术又是浩瀚中华文化之经典，其地位举足轻重，其影响力之大非其他艺术能与之比拟，而其普及之广、信众之多更是难有出其右者。书法从甲骨至楷书，绘画包括山水、人物、花鸟、工笔、写意等，品类众多。书法艺术乃中华艺术之独创，流派繁多，见仁见智，各有所好，美不胜数。绘画历来又以山水画为第一，大凡诸多名画以山水画为多、为上。存留于世的诸多宋元明清古画、名画，山水画占多数，给后人教益最大。宋张择端《清明上河图》及元黄公望《富春山居图》，皆属此范畴，谓民族文化无价艺术之经典，其文化、历史、人文、经济价值无法估量。愚以为，一切艺术作品是文人热爱生活、关注社会、记忆历史的文化载体，是文人抒发个人思想、品格、修养、学识的独特表现形式及手段。这些都是紧紧维系着炎黄子孙之文脉不断的重要条件。

近现代绘画大师黄宾虹先生酷爱山水画，特别推崇、强调书法作为基本功的重要性，以各类书法用笔融写于绘画中，结合皴擦勾染等技法直抒胸臆，任性挥毫，层层叠叠，出神入化，把名山胜水、花鸟人物等以自己的感受及笔墨抽象或具象地记录于此，令无数后人驻足肃目、捧之爱不释手。黄宾虹先生以自己一生的艺术实践，为后人树立起一个成功的艺术典范。

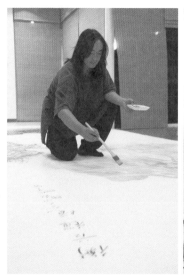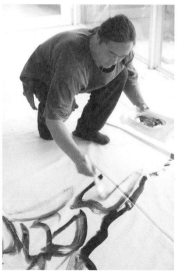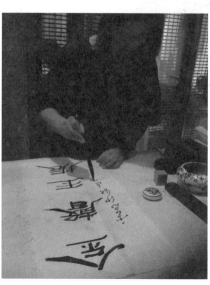

同样，逸墨的艺术之路也不例外。书法乃国画之基本，欲画好国画必先实践书法之功，故历代有识之士皆常提及这一古训。逸墨初循古法，研习传统，博览名家真迹，游历名山大川，善交道中高人，苦练基本功力。书以魏晋名贤及二王为基，兼习"楚简""汉简""汉碑"及明清诸帖等，以雅正的历代文人书法为体，融多种笔法，经过数年的临帖摹碑，苦心经营创作，终渐具自家风格，更以"行""隶"见长。

观其行书，隽永秀气、外柔内刚、绵中有力、清雅圆润。其用笔求意，注重稳健含蓄，结构端庄、一丝不苟。墨法重浓淡、粗细、枯淡、轻重、苍润，老辣自然。章法严谨而不张扬，重内涵，文人气浓烈。字体大小恰当、气韵贯通，不矫揉造作，追求优雅静气，令观者赏心悦目、心旷神怡、美感频收、心平神和。逸墨的隶书作品因多取法竹简墨迹，故运笔平正简静，气息高古，以横竖为骨架，撇捺为开合，静中求变，变中融意，清清爽爽，承传统而有创新，其面目新颖、秀外慧中、品味有津。余觉此不但与他先前扎实基础功有关，还得益于他长期习练古琴之功，琴音之雅韵融入其书法点线中，不觉间其挥笔运墨便生动起来。我尤爱其偶然间在竹简上书写的字体，这种把篆隶造型、琴音墨韵融于一体的书法，我称其为"逸书"。静心细读之，动静、轻重、疏密、巧拙、正侧、枯润等诸多美学元素对立统一于一体，令人拍案叫绝。此正书法之妙境也！

逸墨的绘画以山水为主，其中又可分为师古、写生两大类。在日常随手即兴挥洒中，又有大写意和小写意之作。听逸墨讲，他一直遵循四个字，即"传统、生活"。数年前，他曾长期坚持在太行山对山作画、现场写生，回到书房就以学习传统为主。特别是近年来因工作原因无暇进山写生，绘画的时间也较少，但逸墨与翰墨的因缘却从未中断过，他常用心读画，有感悟或有画兴时就动笔泼墨，作品以册页或扇面小品为多。如此，他遵循艺术规律，不急不躁，在实践中体验师古与创新，更能静心研究书画及琴学理论，在不断学习中逐步完善自我，其笔墨渐轻松自由，画风也渐趋于自然天放。如今，逸墨打算把近年来创作的书画扇面单独付印，余欣喜万分，欣然动笔，以应前言为其作文之承诺。

（三）

我挺赞赏陈传席教授之画论：一幅好的中国山水画，当包前孕后。不光有用笔、用色、墨法、章法、古意、寓意，还得有创新、个性面目和灵魂特色。逸墨正是此道的忠实践行者。他热爱传统，但秉承师古不泥之道，重视于生活中体验、印证传统，在作品中以自己的理解与技法抒发情感。他喜研宋元画，崇明清"四僧""八怪"及近现代吴昌硕、黄宾虹、傅抱石等大师作品。其苦耕墨田，历艰不辍，淡名利而重人品，善思想而追画格，落笔自然不俗。如此凡历数十年，终有精妙作品呈现于读者眼前。

数年前，逸墨与斫琴家王鹏、音乐家杜大鹏等诸位老师意气相投，一起致力于古琴文化的传播，用心收集、整理、汇编、出版琴学图书多种，接触、阅读琴学文献的深入，使他在琴学理论研究上也颇有心得。另外，他还教授爱好古琴的学生琴史、琴理等，特别是对古琴"减字谱"的识读及书写有一套独特的训练方法。因为有古琴艺术的滋养，逸墨先生的笔墨日臻成熟飘逸、自然传神，此外师造化所至也！画中有琴韵，墨里含七弦，他的书画作品里流露出清雅高洁、隽永和芳、华滋细润的气息，其画境深邃，蕴含着那种引人入胜、心驰神往和空灵清新的艺术魅力及视觉张力，呈现出一派似像非像、似真非真的妙趣，这种静中有动、恬静淡雅的风格，与其琴风如出一辙，具有较高的艺术品位。由此，可以窥探到作者的天分、悟性、格调、修养与才华。

（四）

因平日与逸墨交流沟通较频繁，我有幸饱览过逸墨的各类风格及形式的诸多画作，故对其人其艺也多有了解。用心品味逸墨的为人处世、艺术追求和人生志向，深佩其平凡中的不凡、低调间的奉献。事实上，境由心生，心依境灵，有哲人云："伟大的人格，方有伟大的作品。" 观其书画作品，给我印象最深的是北京钧天坊艺术中心音乐厅那幅巨作《钧天云和图》及小品画《雨后春山半入云》。

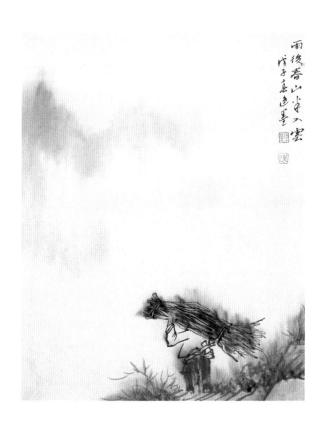

《钧天云和图》 高五米多，长二十多米，乃一大型壁画也。作者匠心独运，以娴熟的技法，宏大的构图，以及意想不到的神来之笔，为我们奉献了一幅独一无二的山水画巨作。

漫步进入钧天坊音乐厅看画，仿佛通过时空隧道，似走向天庭琼楼玉宇中的嫦娥月宫、灵霄宝殿等，使人忘却此身是在人间。如坐此间而听琴，又似回到远古，重新领略旷世知音钟子期与俞伯牙那高山流水般的人间至谊。大饱养心之天籁妙音。如茶，定是远离都市喧嚣的世外桃源和陶公南山论菊；如棋，当位于九天之上，指挥天兵天将行兵布阵，运筹帷幄，决胜万里；如歌，盖赞世间之真情厚义、苍天之浩渺、宇宙之无际，恒久不老，乐不思蜀；如酒，忘乎于银河边、鹊桥旁，祝福牛郎织女的天缘地配，真爱无阻，凝固那段恩爱瞬间；如书，势若悟空天边擎天柱上随性挥洒大书"到此一游"，志得意满；如睡，心念头枕日月，天作被、地作床、人为天梯、星辰为窗，我乃巍巍昆仑；如走，仿佛抛弃人间烦恼，放弃世上得失、恩怨，轻轻松松、毫无顾忌迈向通往封神成列仙的捷径。《钧天云和图》因钧天坊而生，同时也把钧天坊推崇的古琴文化以意象的图画表现得淋漓尽致，那至高、至柔、至和的境界，任君遐想无限。

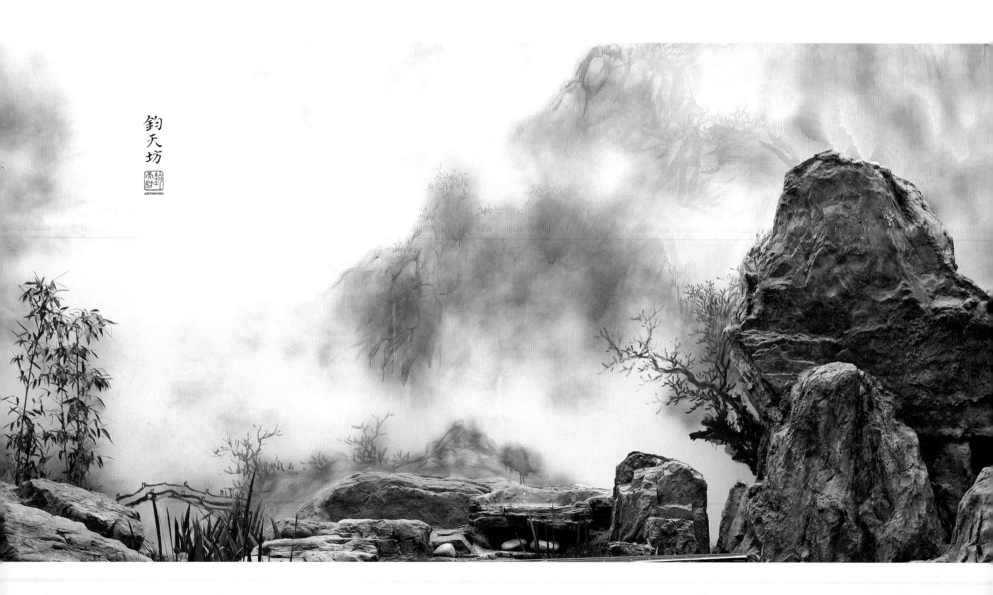

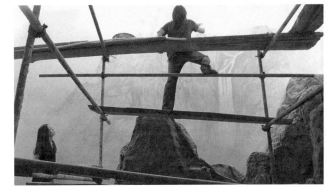
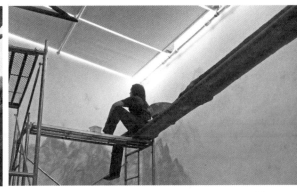

逸墨先生将画前假山、石级与画上依石而生、伸向山谷的杂树，以及画上的飞瀑泉水、丛林古道、溪流木桥，还有画前清泉池潭、波光云影映衬结合得天衣无缝，似巧思又自然，如现实超凡间。通过淡雅的、虚无渺茫的苍茫远山，烘托出琴韵的高古深邃、和静清远。用若隐若现、云雾环绕中的山水美景引喻出琴境的含蓄隽永、悠扬清幽。此则为具象与抽象、写实同写意、空间与时间的绝妙衔接！把古琴的内涵融汇于水墨之中，恰当的留白将天地、阴阳、云雾、虚实、刚柔、山水、远近、里外等辩证美学原理以写意、写实的绘画技巧和思想表达得一目了然、恰到妙处。如此巨制，大慰双睛，读之浮想联翩，让人叹为观止。如此境地，岂正我等之苦苦追寻乎？美哉，快哉！此难以文字言明说全，写透中国画之真谛也！啧啧称奇之后，唯有对陈先生艺术造诣及独创情思的服膺。坦率说，这是我自己的心里话，诸君若身临其境，定然不会说我痴癫或是花言信语。

背倚画而目视大厅，即兴抚琴，感觉我乃天外客，传尔救世经，蔚为大观。将古琴文化的博大精深、公认的"四大雅好"之首地位营造得淋漓尽致。弹琴或聆听一曲，忘却身在人间。这般人生，夫复何求耶？

（五）

《雨后春山半入云》是一幅根据写生稿整理出来的小品画，我名之为"负薪者"。画面上方被作者留出大量空白，略用极简练清淡的笔墨勾勒出荆棘、巨石、山道，左上方以淡墨简笔写出远山。画面右下方山路上，用墨线白描的手法描绘出一个伐薪归来的樵者形象。负薪者负重稳健前行、不畏路远天黑、不惧坎坷曲折、不怕担重苦艰，冲着心中的目标，脚踏实地、扎扎实实、心无旁骛、稳步向前迈进。此岂非民族之精神也！

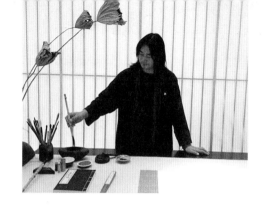

纵观逸墨先生的画，可以用"古韵""清雅"来概括其艺术特色 。"古韵"，顾名思义，古之韵也。"古"字在中国艺术审美中备受尊崇，比如"高古""古雅""古拙""古朴"等，常被用在艺术作品的鉴赏之中。崇尚"古"就意味着超越"俗"，所以艺术家在艺术创作中竭力在作品中营造一个"古"的意境，使欣赏者能超越时空，感受到远古质朴典雅的气息，在虚幻与真实之间回味无穷。没有古意的画是肤浅的。要达到画中蕴含古意， 非有数十年画外、画内等基本功不能得之，又需通晓书法用笔，熟稔各类皴法等。然后将各类皴法同线条巧妙融合，方可笔随心意、意随笔转、心手双畅。加之心境高远 、忧国爱民之志 ，又要胸藏千山万水、杂树百草，下笔时方可随性而发、随心而至。作者将自身特有的绘画符号、艺术感悟及手法凝结笔端，使读者思想无疆、追求无限。这看似无序实则有律可循的特别组合，如古人、古树、古庙、古屋、古亭、古石、古木、古桥等渲染古风 ，才达古意。

逸墨先生善于运用这些基本技法和自己特有的笔墨符号，来表达释放奇思异想。比之其他画家更大的优势是，多少年来的古琴研习，使他对艺术审美有了更为广泛的认识。古琴的悠扬高远、清健圆润，以及高雅古韵等同化了他的心境。心于一致，出于画来，自然而然是古意蓬勃而出、妙趣横生，让人读后于此境之中回味无穷。

关于"清雅"，本意为清高脱俗、清新雅致、清静幽雅。 古今中外， 文人大德、仁人志士又为接近或达到清雅的觉境而奉献毕生 。" 清"，在中国历代文人的思想里根深蒂固。多少文人墨客为追求"清心""清境""清雅""清风""清虚"之精神境界而穷一生之心力。"雅" 本意：正规的、 标准的、 美好的、 高尚的 、不粗俗的， "雅"是相对"俗"而产生的审美观念，而"雅"与"俗"这对审美范畴的形成及"尊雅贬俗"审美观念的确立，都与中国传统文化中的"礼乐教化"观念分不开。中国美学历来推崇"雅"，并以"雅"为人格修养和文艺创作的最高境界。

逸墨先生正是在清雅隽永、师古传神的艺术人生道路上矢志前行，他的艺术道路还很长，还需要坚持不懈的努力。由衷地祝愿他的艺术生涯精彩纷呈，期盼他有更多的力作、 巨作不断出现！

用星云大德的哲语"曲折向前，福慧双全"来祈愿逸墨"逸品"的艺术和人生追求如愿以偿 ！

2013 年阳春写于宜兴开心斋

逸墨与笔墨

◎叶煜松

笔墨是中国绘画的基础，特别是在文人画家眼中，一幅画之成败、高下、雅俗，全在于笔墨的表现上。明代画坛领袖董其昌论画说："画岂有无笔墨者？"清代山水画大师龚贤论画曾说："作画不解笔墨，徒事染刻形似。正如拈丝作绣，五彩烂然，终是儿女子裙绮间物耳。"可见笔墨地位之重。但是，对笔墨这一概念的认识不是简述便可明了的，也决非单纯使用毛笔与墨这些工具材料作画这样简单。外行评内行，业余论专业，不是书家谈笔墨，普通艺术爱好者论美简直是不可想象的，但与相处多年的真朋友交流，即便胡言乱语又何不可。

话得从零四年春天说起。因为喜欢古琴，一次偶然的机会，与陈逸墨道兄在扬州相识，又因对书画的共同爱好，我们交流的机会多起来，并在随后的日子相约一同携琴赴太行山写生，随着每次约定的实现，不觉间已经五年有余了，我们也忘却年龄的界限，逐渐成为艺术上的至交。几年来游历于山西、河北、河南的太行山之间，感受颇多，其中最令我难忘的，还是陈逸墨之笔墨。

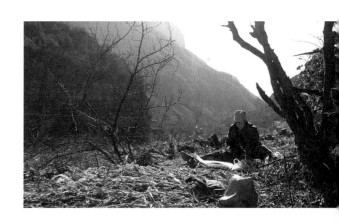

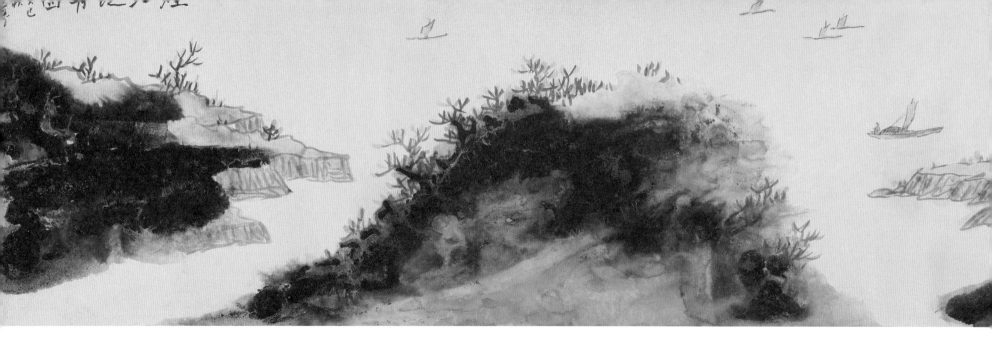

自古鉴赏家品评绘画以"神、妙、能"为优劣标准，至唐朱景玄撰《唐贤画录》时，在三品之外更增"逸品"，立于"神品"之上。所谓"逸品"，即作画以气韵为之，不拘常法，笔简形具，得之自然，发展到后来，不求形似，逸笔草草的"逸品"水墨，成为文人画作品中的最高境界。

陈逸墨的名字是其真实姓名，以"逸墨"为名可知他一生追求高妙境界目标的决心，听陈逸墨其名就似乎可见其书画作品中笔墨纵横洒脱之逸趣。《唐贤画录》中曾记载这样一位"逸品"画家："王墨者，不知何许人，亦不知其名。善泼墨画山水，时人谓之王墨。欲画图幛，先饮。醺酣之后，即以墨泼。或笑或吟，脚蹙手抹。或挥或扫，或淡或浓，随其形状，为山为石，为云为水，应手随意，倏若造化。"这样的作画状态是何等的放逸超脱。陈逸墨不善饮，但其运笔时以点、线挥洒书写的画面却与王墨的作画状态有异曲同工之妙。

逸墨以平常心自居，习书法、写山水、抚雅琴、喜收藏、爱读书，尤其是他整墙满架的精品藏书，多是古代文学、美学、书画、琴学论著经典，足见他读书的博与精。他爱书，并认为读书在为学过程中最为重要，自谓书中生。当然，逸墨读书为明理，自己花费精力最多的还是琴与书画，以此作为对禅家清静、淡远、恬逸、古雅、圆洁之境界的追求。与此同时，他也不忘面对太行山苍浑拙厚的表现，几年前见到他的画便是这种感觉，满纸点线交织，水墨淋漓，传统与写生的融合，书法与绘画的融会，让我第一次感受到真正意义上的现代中国画。

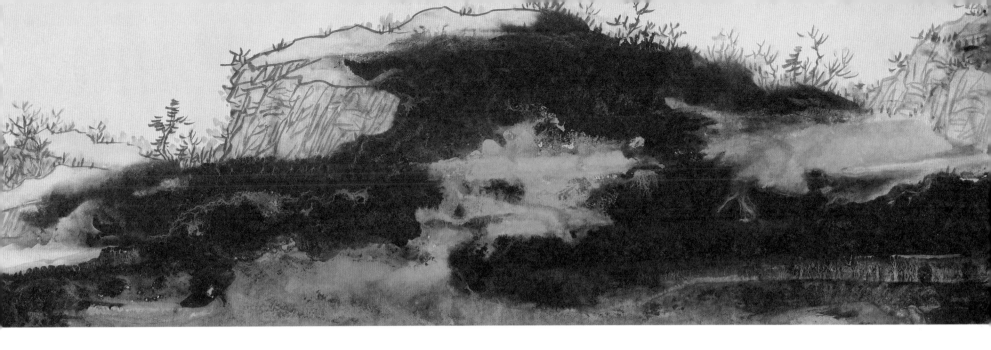

谈中国画，当然主要是指山水。自五代入宋走向成熟，受六朝谢赫六法之影响，其中"气韵生动"成为理想派士人画之极诣，并主导了山水画的走向，由宋入元的隐逸文人又以笔墨为寄，书写个人性情。书画经长期分离后又走到一起，书法中的那种飞动流畅的线条融入绘画的造型中，从而出现了以笔墨独立表现情感的文人画新风。"逸"的笔墨成了中国绘画的根本，并在明徐青藤、董其昌，清八大山人、石溪、石涛、弘仁及扬州画派得以发扬，而近代绘画大师黄宾虹更是由表及里地将笔墨之内蕴推到了新的高峰。

陈逸墨正是沿着这条道路走出来的出色的画家，然细细品味逸墨的近作，还发现了一些与当代追求黄宾虹这一大潮流不相同的笔墨情趣，这也许就是他自己对艺术独立思考的结果。一味因袭，就没有发展，刻意求形式虽然表面得新意，但失却绘画之根本。陈逸墨始终不忘前辈大师们的经验，认为传统与生活两者缺一不可，他始终从传统中吸收营养，在自然中体验并获得自己对自然的理解与方法。

中国画在漫长的发展过程中，经历代画家的不断写生实践与总结，自然中的山水树木等也经"删繁就减"的提炼，形成了各种近于完美的程式，直接学习这些优秀的传统可达事半功倍的效果，且临摹的功夫越深、法度越严谨，抒发情感时挥毫就越自由，因此直接继承前人优秀经验，在学习时间上也必然会大大缩短，可以说是条成功的捷径。

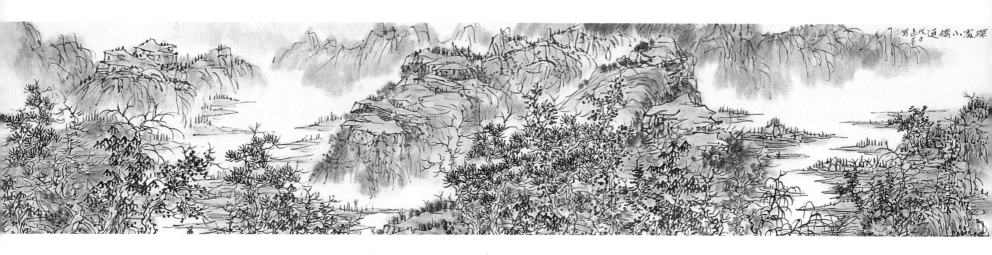

但是，临摹的目的不是单纯的模仿与重复。艺术的程式化是把双刃剑，在留给后人直接继承学习捷径的同时，因其高度严谨的法度模式又成为后人难以逾越的高峰。程式又是发展、丰富和创造着的，任何固有程式都是前人创造的结果，而在后人运用这些旧有程式的同时，又在不停地创造出新的程式，学习的目的是方法与手段，真正要表现的是自己对自然的理解与创造。学习与模仿是创新的基础和前提，创新是模仿的最终目标和结果。

陈逸墨一边学习传统，一边面对如何创新的问题，他认为到生活中去写生，用自己的眼睛看世界，在真实生活中发现、创造并运用自己的方法去表现万物，这样才能创新。

在起初写生过程中，逸墨手执毛笔面对真实自然山水时不知所措，认为快速、简单的记录写生对象之大概即可，于是就匆匆忙忙只勾一些简略的轮廓，记些符号，回去再按自己的习惯去画，这样作品就难免会犯千篇一律的毛病。一段时间，他虽勤快进山写生，但收获并不大。

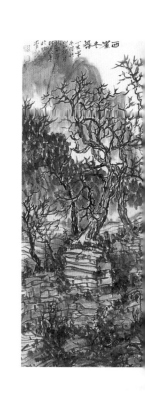

随着写生与体会的逐步深入，陈逸墨发现写生时态度越严谨认真、对自然的描绘越细致丰富，收获就越大。那种潦草、简单的勾画不仅失去写生的意义，实在是自欺欺人！另外，对景写生更是对景创作，也是考验每位创作者构思及控制画面、笔墨的能力。我们面对真山水时，是无法找到合适固定传统模式的，古人的所谓各种皴法及创作程式也均是从自然真实感受而来，因心与神会，故运用时随机应变，得心应手。如果面对面貌各异的山水非要生搬硬套，是不会发现生活美的，也不可能创造出自己的绘画语言与风格。逸墨在长期与自然山水对话中逐渐找到了自己的表达语言。

近十年来，陈逸墨足迹遍及太行山名胜，更到过许多记不得名称的优美山村，太行山的春、夏、秋、冬与风、霜、雨、雪都可以见证他对自然之深情。烈日把他的皮肤换了颜色，寒风把墨水变成墨块，只要看到美景，他都埋头沉浸在用自己手中的笔墨所营造的天地之中，通常席地一坐就是四五个小时。在山村，他是从不计较吃住条件的，因为他的心思是怎样解决绘画中的问题，其他都可抛开不计。记得走到山西的一个偏僻山村，住宿及饮食条件恶劣，几乎每顿饭都是土豆、馒头、稀饭，由于白天写生收获颇丰，加上夜晚能有古琴为伴，悠然自得中他竟然忘记时间，在这样的艰苦条件中一住就是二十余天。相反，有些食宿不错的山村因不能激起绘画激情，他仅停一晚就匆匆而过了。

逸墨在饱览太行名胜后，近年来选择了民风淳朴的西崖村作为长期写生基地，因为在这个优美山村的不同季节与不同角度都能激起他无限的绘画冲动，所以也在反复现场写生中诞生出不少妙品佳作。逸墨在山村绘画、抚琴之余，常与村民聊家常，理解并同情村民之艰辛，并帮村民出主意，想办法。逸墨性情直率，平时对一些现象及问题的评论坦率直言，毫不客气，写文章言辞也较犀利尖刻。但是，他和山民说话却极其热情平易，委婉温和，许多村民都与他结下了深厚的友谊并成为朋友。他也真像山里人，一到太行山就像回到家一样，至于画画，那更是得心应手，不用苦思冥想，更不用刻意巧饰，处处是平常人的天真，是畅逸平和的墨韵。

和陈逸墨在一起写生、弹琴是缘分，而在他所创作的画前欣赏作品中的美，则更是令我如痴如醉。

戊子夏日于扬州

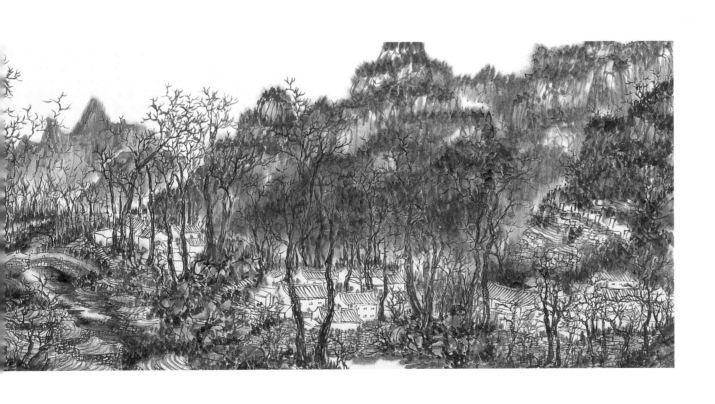

逸墨印象

◎ 郗兰

与逸墨相交，缘于《中国古琴》报。

那时我正担任《中国古琴》报主编一职，时时为如何提高报纸的可读性而发愁。

因有古琴这一共同爱好，加上又都是编辑工作，与逸墨书信来往间，他对报纸的编辑提出一些理念与建议，并随信寄来他对报纸的构思草图。

当时，信中只言他曾做过编辑，稍懂美学，愿为报纸无偿付出，只字未提及是否懂琴。

他寄来的栏目设计草图，明了清晰，看其增设的栏目，可读性极强，我欣喜之余却又为稿件发愁，有了好的栏目，若无佳作，简直如好衣烂容。

许是逸墨早已预料，在随后的信件中他发来了足够两期用稿的栏目文章，还随附了大量的图画以备用。

真善解人意也。

在以后的接触中，知道逸墨毕业于西安美术学院国画系，喜画中国山水。

我不懂书画，虽常览逸墨的书画，却不敢妄加评论。在我印象中，好书画者常不善习文，而逸墨似乎是个例外。

写文章于他似乎是信手拈来之事，毫不费力，当我还在为一篇人物传记苦思冥想时，他的琴曲赏析文章早已一挥而就，且常常是洋洋数千字，引经据典，诙谐幽默，引人入胜。

时下常有写作者，不是刻板无味，便是生搬硬琢，嚼之如蜡。读逸墨的赏析之文却如沐春风，诙谐不断，于开心快乐中受教，读罢似听佳曲余韵，绕梁不绝。

印象最深刻的是《中国古琴》报有一期栏目，内容是关于传统与创新的探讨，他提笔挥就，一气呵成写下题目为《东邪西毒》的探讨文，以砒霜喻改革创新中的不当造成的后果。该文一经刊登，反响热烈，读者争相来电表示该文全面、公正、客观地阐述了传统与创新中应该注意及可能遇到的问题，连当时任中国琴会会长的李祥霆先生、副会长龚一先生都先后来电询问，表示在琴界，鲜有如此佳文。

当读者通过《中国古琴》报逐渐熟悉笔名为"倦鹤"的文章时，逸墨在二月的某一天给我来电话，在电话中探讨该报的发展，并提出是否可在三月八日妇女节来临之际策划一期以全国女性琴家为主的栏目。这是个新颖且具有归纳性的好主意，只是执行起来难度非常大。此时距离报纸刊印不足半个月，要在半个月内整理出四个版的以女性琴家为主题的内容，时间是个问题，且不说得在短短时间内挑选出全国优秀女性琴家名单，关键还得采访她们，将采访内容整理成文字，这都是不小的工作量；更为重要的是版面得重新设计、定版，这个工作也是相当艰难的。当时我有兴趣做此一事，但摆在眼前的这些难事让我犹豫。逸墨主动提出由他设计版面，女性琴家由大家分头去采访。他的自信感染了我，我带着冒险的想法应承了。接下来，我们各自分头行动，熬夜审稿定版，报纸终于如期付印。

这期报纸出来后，收藏的人特别多，以至于报纸到最后不得不加印。读者纷纷表示，做这样的一期以全国女性琴家为主题的栏目，在全国各类古琴杂志中还是头一次，版面设计新颖、清新，符合女性琴家主题，内容可读性强且有针对性，对于古琴爱好者而言，这是一次很好的、全面认识女性琴家的机会，而于古琴界又是一个很好的资料归档。

由于逸墨的加入，《中国古琴》报做得风生水起，好评如潮，他写的各式杂文如《长门何怨》《东邪西毒》《计白当黑》等文章被琴界乃至艺术界的其他刊物争相转载。然而，当读者四处打探笔名为"倦鹤"的作者是何人时，逸墨似乎更愿做一名隐者，他给我的介绍资料上竟然仅有寥寥数字："陈逸墨，号山居樵客、牧溪子、倦鹤，毕业于西安美术学院，中国琴会会员，现供职于郑州博物馆。"许就是因为有着这样良好的心态，他才有着如此多的佳作涌现。

当逸墨给我寄来他的文章时，我以为他只是位会写文章的画家；当逸墨给《中国古琴》报策划、设计版面成功时，我以为他只是位会写文章，又精通设计的画家；当逸墨在网络上轻描淡写地说他录制了首琴曲《樵歌》，问是否要听一听时，我诧然了。但也仅仅是诧然，当今琴界，以会弹大曲、长曲为显者常有，一味潺潺而弹，对琴曲之深意浑然不知者甚多，但半曲《樵歌》未听完，我知道对逸墨又要有新的认知了。

竟然有人能把广陵琴派的经典琴曲《樵歌》弹得如此神似，非定心定神日积月累不能也！

听琴之际，一幅逸墨弹琴图即浮现在眼前，平稳从容，缓和有度，下指清丽结实，既得琴音之古朴，又有逸者之闲趣。由于网络不畅通之故，听其半首后即时断时续，琴音飘忽不已，接下来的《梅花三弄》《秋夜长》等曲未能很好地欣赏，心中甚感遗憾。遂上网站上寻找逸墨的古琴音乐，未能找到，却欣赏到大量他平日的书画作品，偶有几张他弹琴的照片夹杂其中，其琴容尤佳、身姿挺拔、神态端正，未抚琴弦便知其心恬淡虚静，未闻琴声便知其音古朴淡雅。

写文章于逸墨而言，如常人说话般，引经据典，纵横捭阖，信手拈来，似天下佳句都藏于此兄之肚。但在印象中，逸墨是谦谦

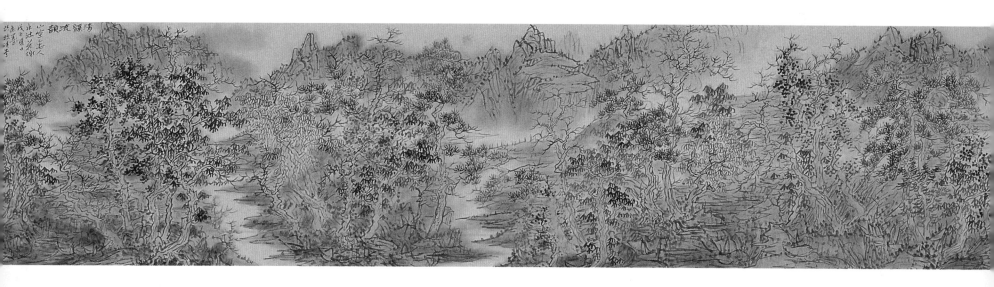

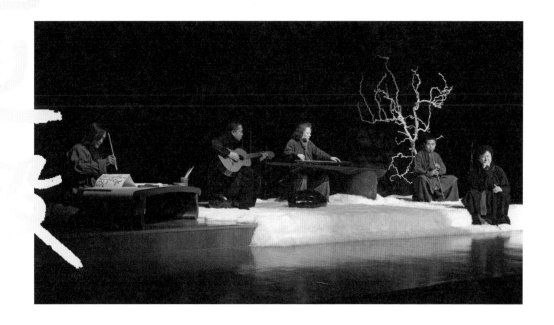

君子，低调而讷言。只是偶尔电话交谈，一二句间，便露出他的博学，功底深厚。我本腹中空空，只好守拙，不敢多言，如此电话沟通，沉默时间甚多，但只要他一提笔写文章，笔尖便如关不住的水龙头般狂泻，在信件往来中，逸墨常常叹道：对不起，我又洪水泛滥了。"泛滥"二字便是指其文章又超出了规定字数。逸墨也曾在往来信件提道，据他奶奶讲，小时的逸墨是善辩的，常把大人们辩得哑口无言，于是奶奶便赐其"铁嘴"之号。"……后来随着藏书与读书数量的增加，越感到自己的无知，因此也就更愿埋头读书，读书就要思考，所以现在多沉默。……"

想来，这也是他的自谦之词。

总结起来，逸墨的文章不造作，不作惊世之语，不指点江山，不怨天尤人，不感叹万千，只是勤快地奔走，灵敏地捕捉，从生活中来，到生活中去，如中国山水画般，朴实白描，于闲散中见真情，既有热爱尘世的心胸，也有略脱世外的冷眼旁观；文章中既有养眼的去处，又有咀嚼的余味。而听逸墨的琴音便明白其已洞悉琴中真谛，从容挥洒之际，如写意之梅兰，随兴所致，自由发挥，苍劲中求柔媚，纵逸中见法度，如善用精练的笔墨，在古琴的妙音中使各种情感得到充分的发挥，这是诗、书、琴、画得到完美结合的文人琴风。

因为《中国古琴》报的缘起，有幸认识了才情如斯的逸墨，几年前逸墨举办个人书画展及古琴音乐会，我曾为他写过一篇文字。后来，逸墨也来北京工作了，虽然在同一个城市，但因没有编辑《中国古琴》报的事务了，大家都疏于联系。只是，经常在书店或网络上见到逸墨编辑的各类琴学研究图书，这些图书装帧设计精美、内容丰富厚重、选题专业、视角独特、格调高雅，着实让人惊叹。

如今，逸墨要把近几年创作的扇面书画作品结集出版，并嘱托我一定再多少写两笔，我历来敬佩有智慧的人，但我惭愧既无逸墨的雅致，又缺少逸墨的才情，更对书画知之甚少，千言不足以描绘其一，只能白话如实述说，逸墨当谅。

<div align="right">2008 年 7 月 23 日初稿，2013 年 3 月 25 日修订于亦古香馆</div>

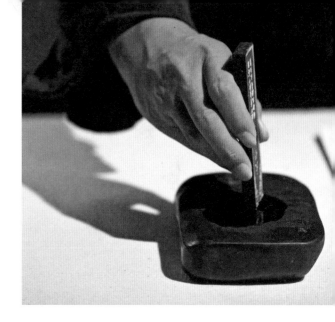

一蓑烟雨任平生
——陈逸墨先生人与书画印象

◎ 许石林

我跟随陈逸墨先生学古琴，因此可算交往密切，陈老师抚琴读书、写字作画，我常常在他旁边观赏，因此，可以说我对陈先生的了解更多一些。

我这算不算偏颇的认识——书画在当今被设定为一项专业，是不靠谱的事儿。我认可古人对书画的定位："德之糟粕"，"技之毫末"，是文人余事。将书画当作专业犹如过去设立的乐户和各种匠作，是有籍的。但是，当今书画界人士当然不同于以往的各种匠作，因此他们的生存状态与古代书画家正好相反，过去文人余事，寄情书画；现在书画人余事，发泄于其他。

我的以上很可能偏颇的认识，得到了陈逸墨先生的部分认可。只是陈先生说话，不像我，因从事媒体工作的缘故，习惯上将话血糊嘶啦地说白、甚至说过。他往往是欲言又止，总在寻找更周全的表达。我在"过"中表达准确，他在"不足"中靠近精准，这也是他性格温和、性情平淡所致。

我和陈老师常常聊的是闲话，关于社会的各种问题的闲话，在闲话中自然联系到琴及书画的话题，也不过片言只语。我觉得这种状态和感觉很好。在大兴的农田里，我和陈老师等散步、聊天，就是这么聊的。夕阳西下的田埂上，陈老师一手浮掠着齐腰的野草，说：你们在社会上做别的实际工作的人，应该对这个社会的进步发挥更大的作用，要多做些实事。学古琴，最好是这样的人来学，我们也最愿意教这样的人。书画对社会的作用不直接，不解决实际的问题，也不解决矛盾。他的言辞中有些许可以说是类似惆怅的东西。愿意教在社会中做具体实际工作的人学琴、学书画，正是古代琴人的思想：理一人之性情，以理天下之性情。

他是个言语不多的人，尤其面对陌生人，更是寡言，常常别人在旁边高谈阔论，他在一旁如老僧枯木，坐着喝茶，不发一言。其实他内心热忱、正直，很有传统的士大夫积极入世情怀。他的 QQ 自述中一句话：一蓑烟雨任平生。他的书画中常常以荒山静流、板桥古渡、孤舟蓑笠、扶杖老人、抱琴童子、茅屋隐士等为题，我认为这是他对自己的规劝，也可以说是对自己年轻的血性自我的管束和自我劝导，即琴的意旨：琴者，禁也——禁就是管理。陈逸墨原本也是有志于为社会做实际的工作，愿意施展才情服务社会民众的。这是传统读书人的老路，过去就不好走，现在由于体制等原因，比如由于上述类似"专业设置"等原因，更不好走，将许多这样的人放逐在体制之外了，因此，只能寄兴于书画和古琴。作为一个内心正直热忱的人，一定会有些许不甘、无奈和怅惘的，于是借助书画和古琴，自己将自己的少年志气慢慢地磨平，少年英雄江湖老，少年情怀追求高古的境界，并表现于古琴、书画，于是其琴、其书画都呈现出高古的风神。我认为这正是书画应该具备的创作前提，即心灵被放逐、心灵追求自由和自在，这也是琴的前提，所谓暂时的退居情怀，临时的静观状态。年轻人追求高古的意境，于是笔下就呈现出一种让人神往的活的高古气息；而到了老迈年高时，反而要呈现简洁生动顽皮热烈的情调，如齐白石笔下的趣味。

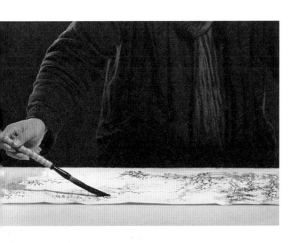

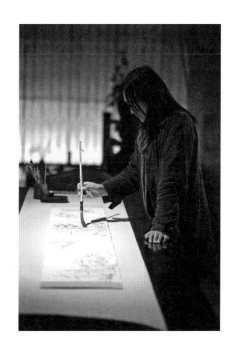

陈老师喜爱读书，他隐居在京郊的书房，门前是风荷垂柳，木板长廊，正是读书的好环境。每到一处，也是喜欢淘书。从台湾来学琴的古琴研究生，先从他那儿领了一份书单，全是古书，他交代：你好好读这些书，这跟弹琴是一回事儿，读懂了，都是相通的。他听说我学过意大利咽音发声法，居然能从他的藏书中，轻松地抽出一本林俊卿先生所著咽音练习基本方法赠送给我！

他时刻充满自省意识，也很理性，比如我们请他弹《流水》，他沉吟一下，抬头缓缓地说：我现在都不爱弹《流水》了，这个曲子现在被弹得太俗了，用琴音模拟流水的种种效果是给一般人听的，并不是琴的最高境界，我宁愿弹大家不熟悉的《高山》，这个曲子陌生一点，相比《流水》也意象一点。

陈老师现在看来，是应该以笔墨立身了。但是，他似乎不愿意这样被定位于一个书画家，在他看来，书画不是书画，琴也不是音乐，都是一个人读书修养的手段和过程。一蓑烟雨任平生，他走的是古代许多读书人的路。

我觉得，一个书画者，能将自己的眼界看得更高远，才能将书画看得如此之到位。他不靠书画汲汲于功名利益，才使他的书画作品中，每一处细节，犹如他手指下的琴弦，吟猱撞注，细微的徽位变化，正准确地表达出他的内心情感和思想意趣。

<div align="right">2010 年 1 月 26 日匆匆于钧天坊</div>

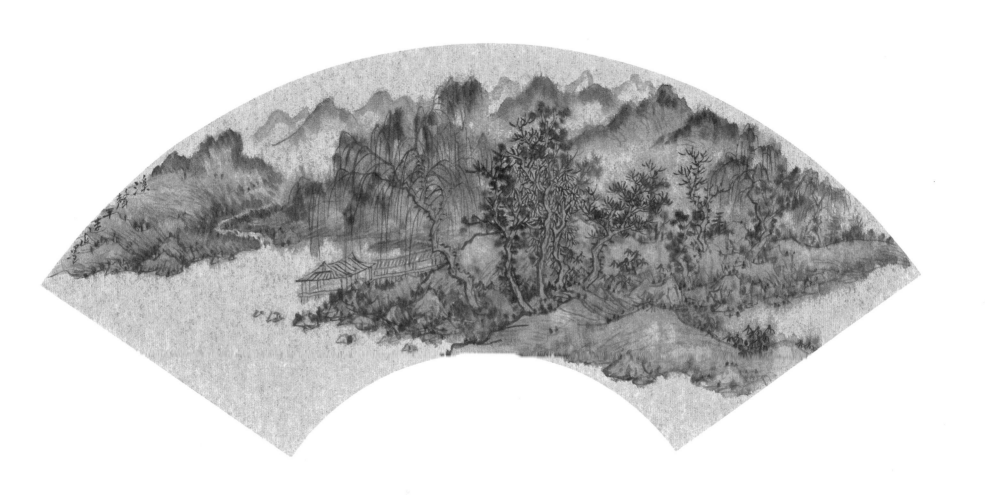

溪山平远

27cm×48cm

金笺 2012 年

001

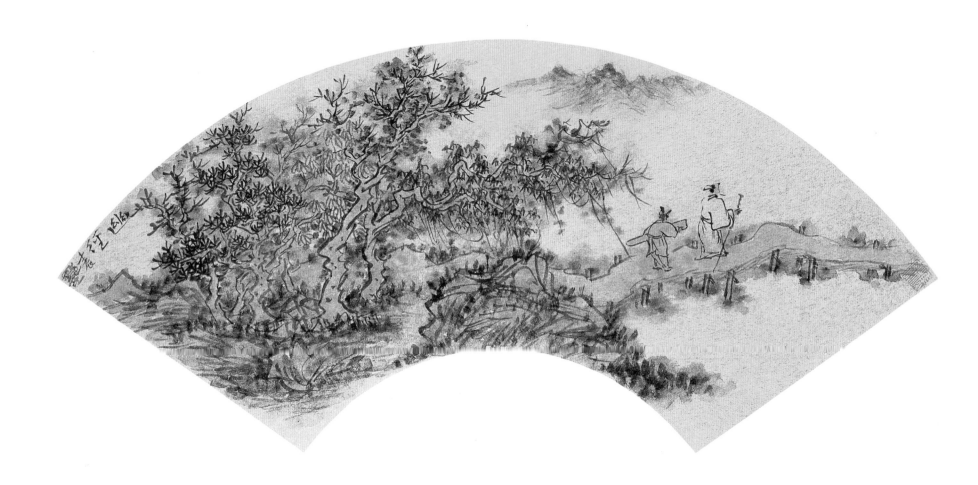

幽径

27cm × 48cm

金笺　2012 年

002

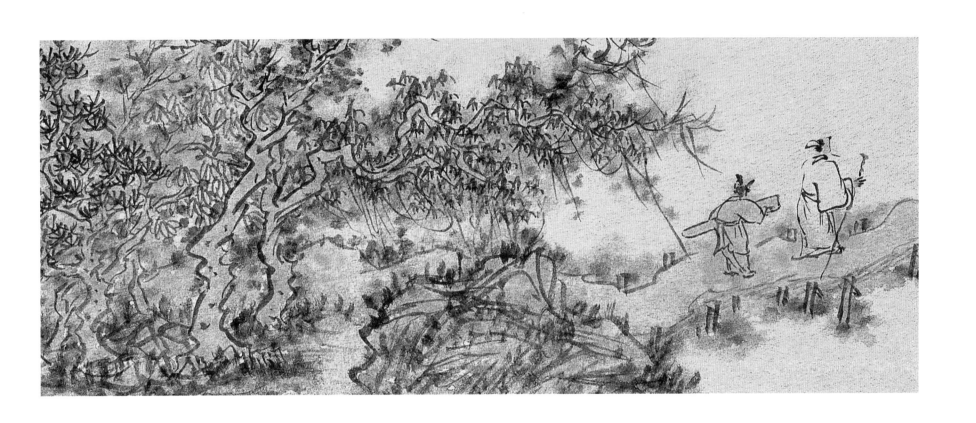

幽径（局部）

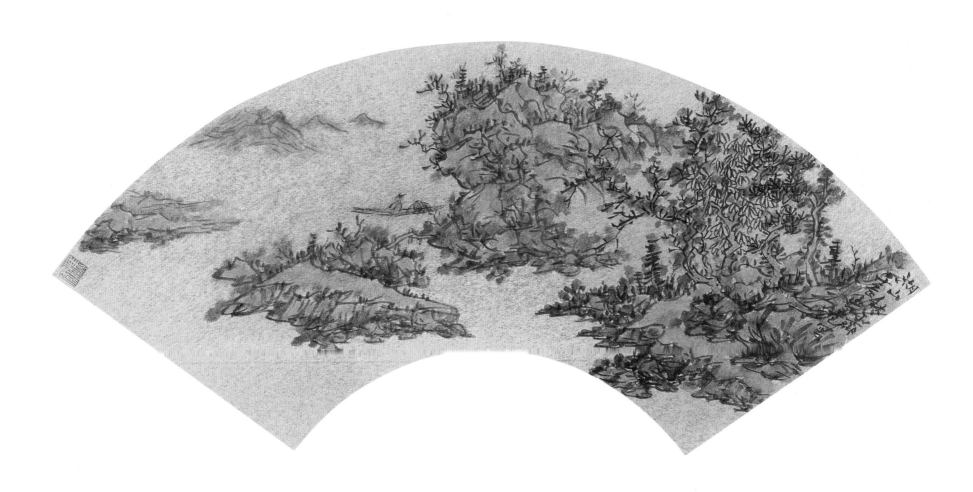

湖山秋霁

27cm×48cm

金笺　2012 年

004

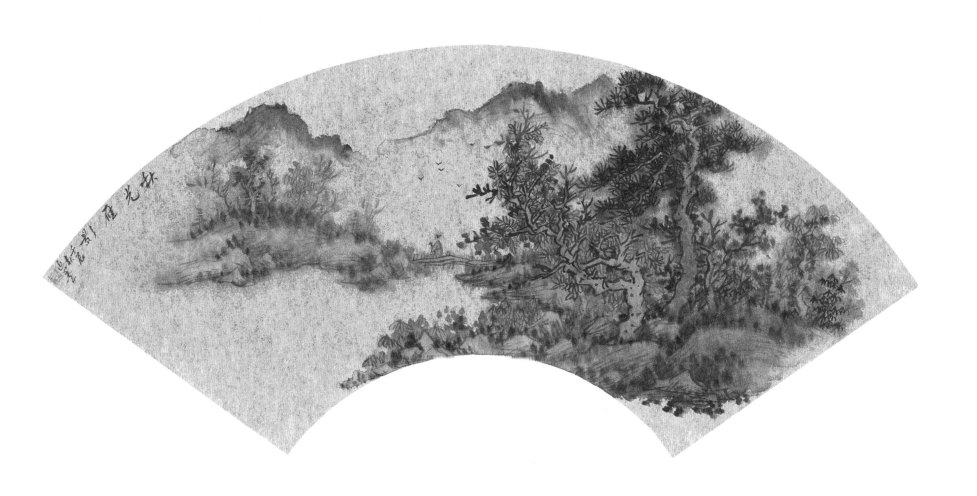

秋光雁影

27cm×48cm

金笺　2012 年

琴谱书法《渔翁调》

34cm×34cm

金笺　2012 年

琴谱书法《良宵引》

34cm×34cm

金笺　2012年

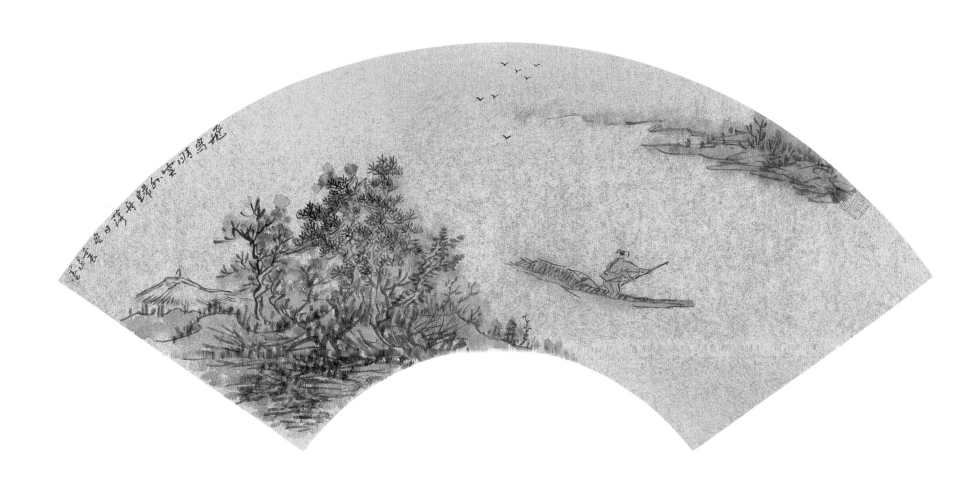

飞鸟晴云外　归舟落日边

27cm × 48cm

金笺　2012 年

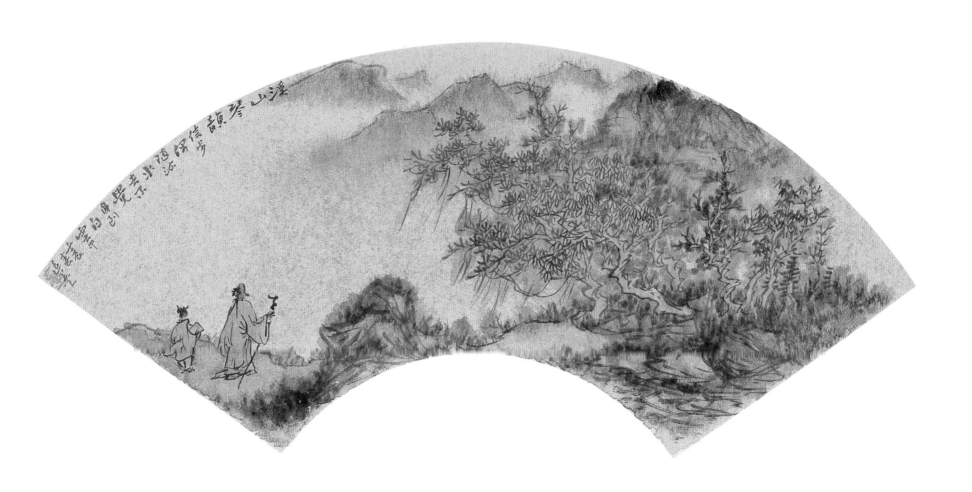

溪山琴韵

27cm × 48cm

金笺　2012 年

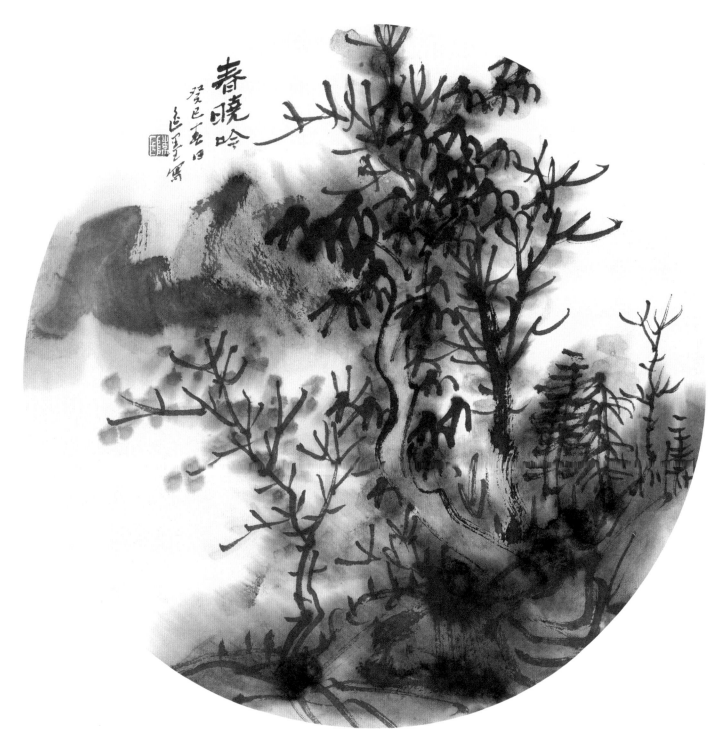

春晓吟

33cm×33cm

纸本　2012 年

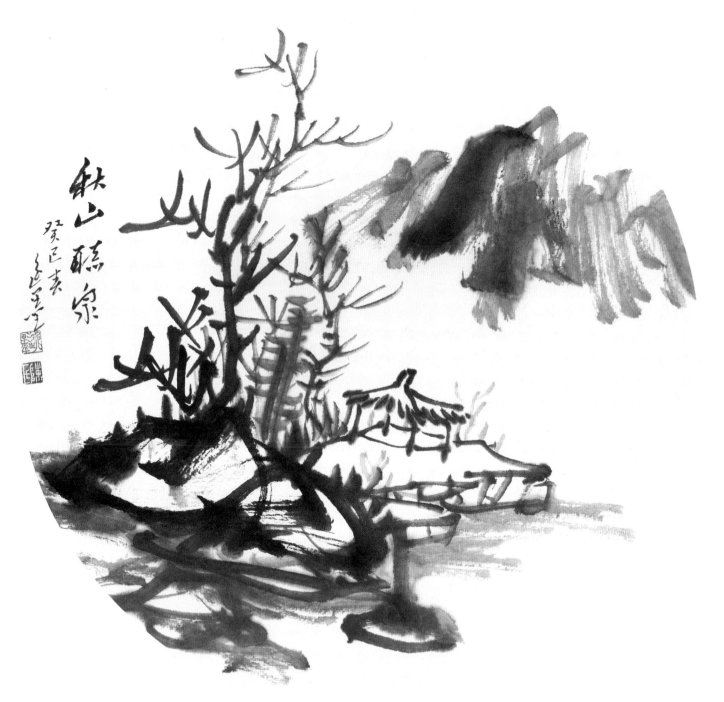

秋山听泉

33cm×33cm

纸本　2012 年

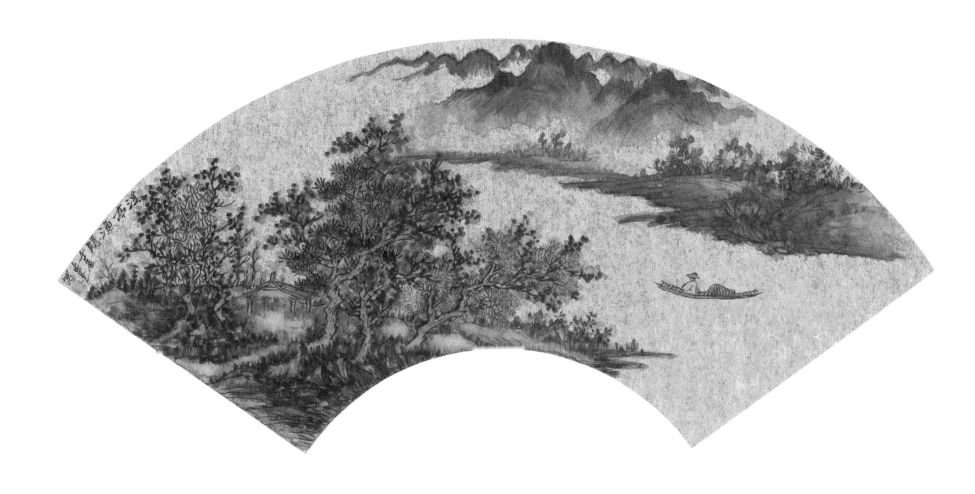

溪亭渔隐

27cm × 48cm

金笺　2012 年

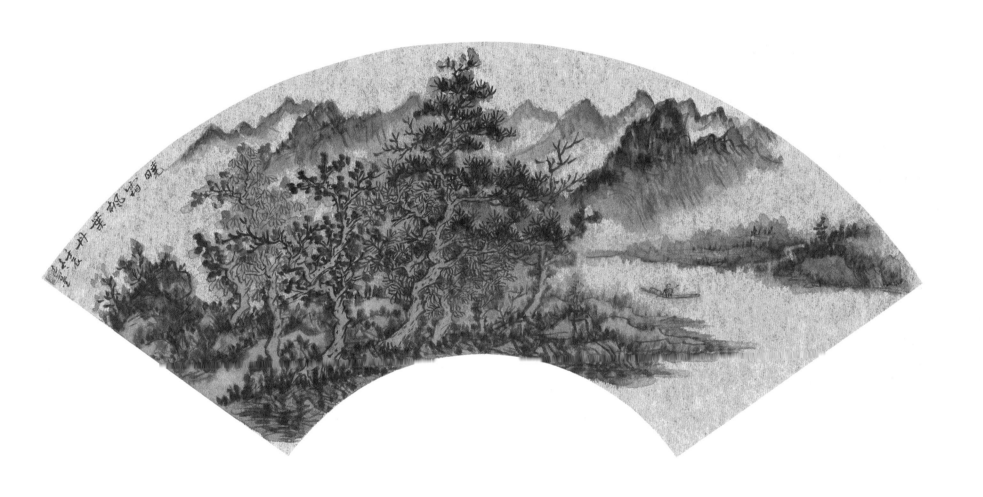

晓霜枫叶丹

27cm×48cm

金笺 2012 年

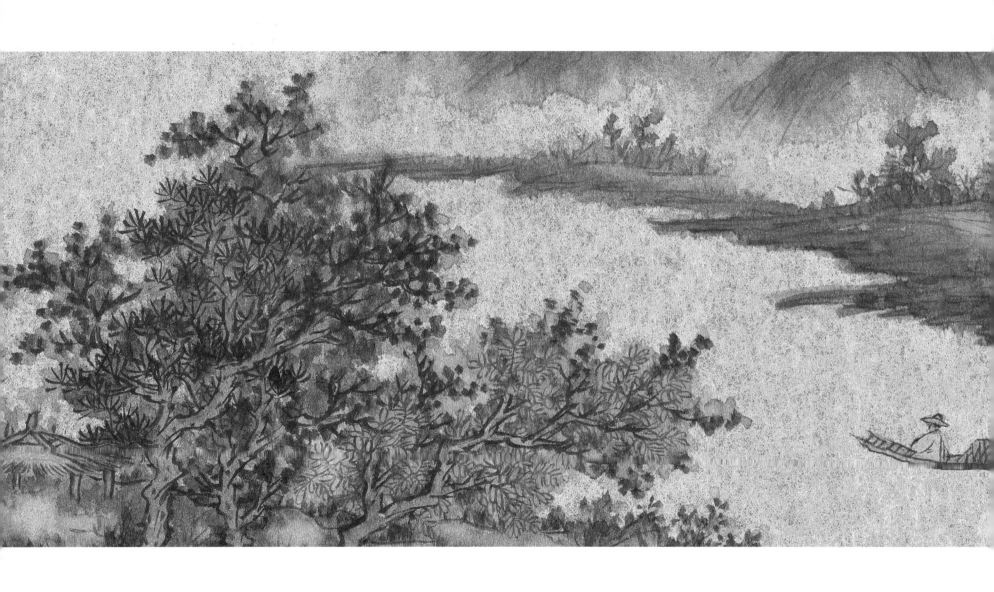

溪亭渔隐（局部）

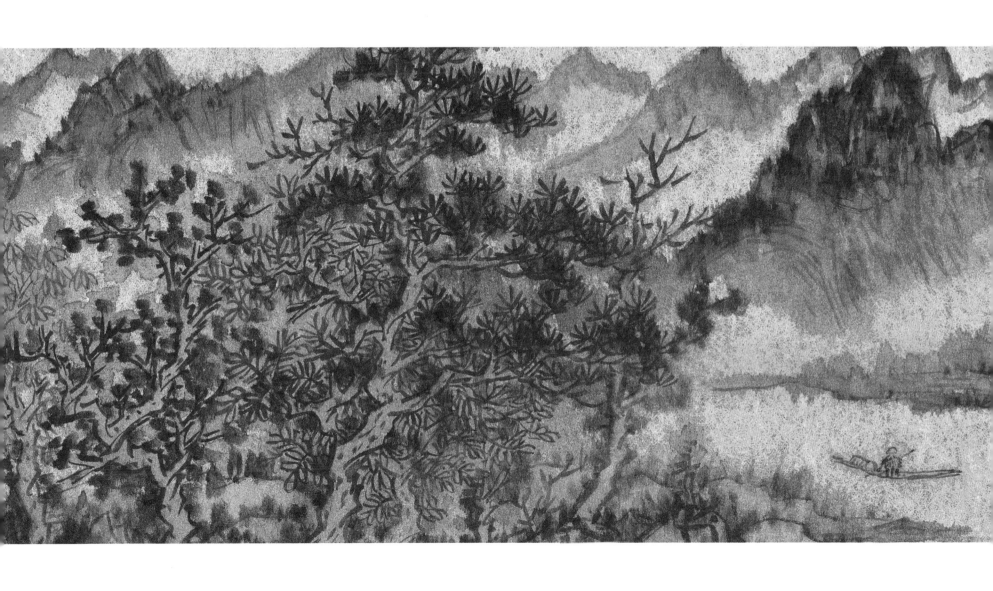

晓霜枫叶丹（局部）

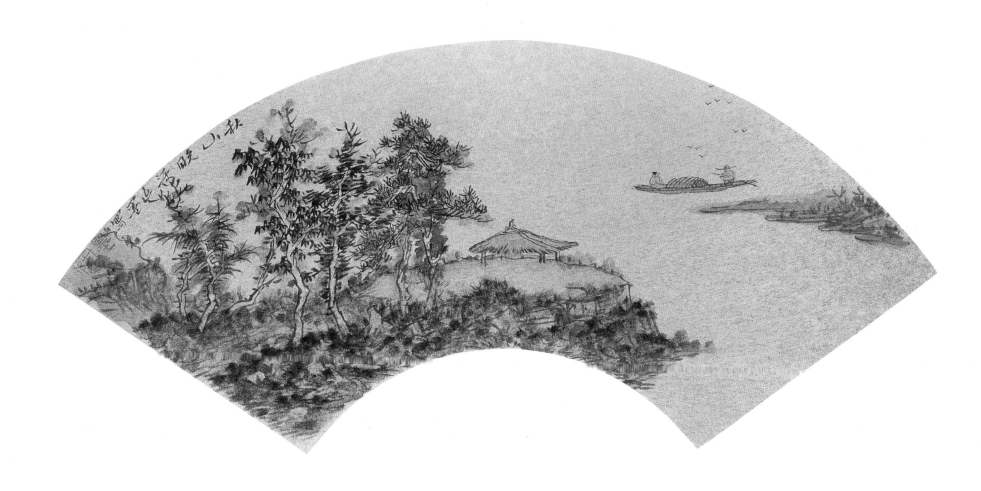

秋山晚渡

27cm×48cm

金笺　2012年

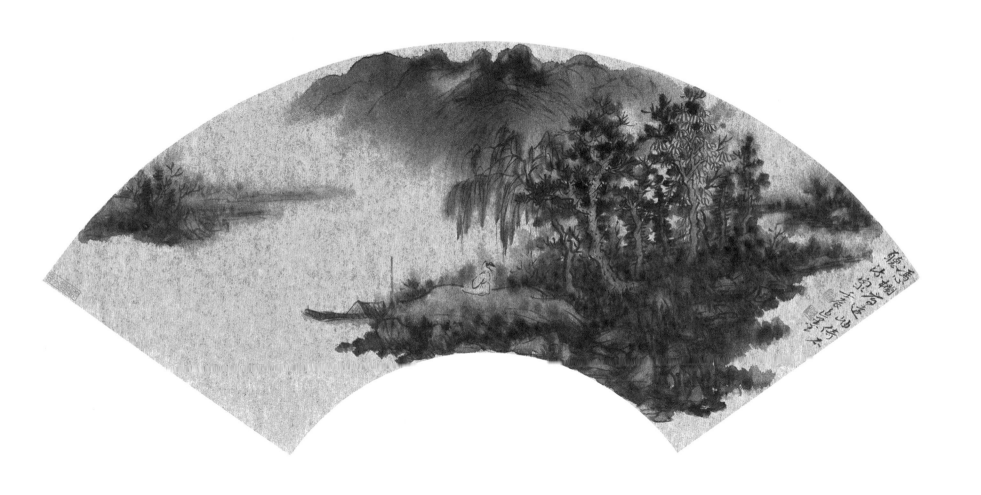

凭栏看远岫　倚石听流泉

27cm×48cm

金笺　2012 年

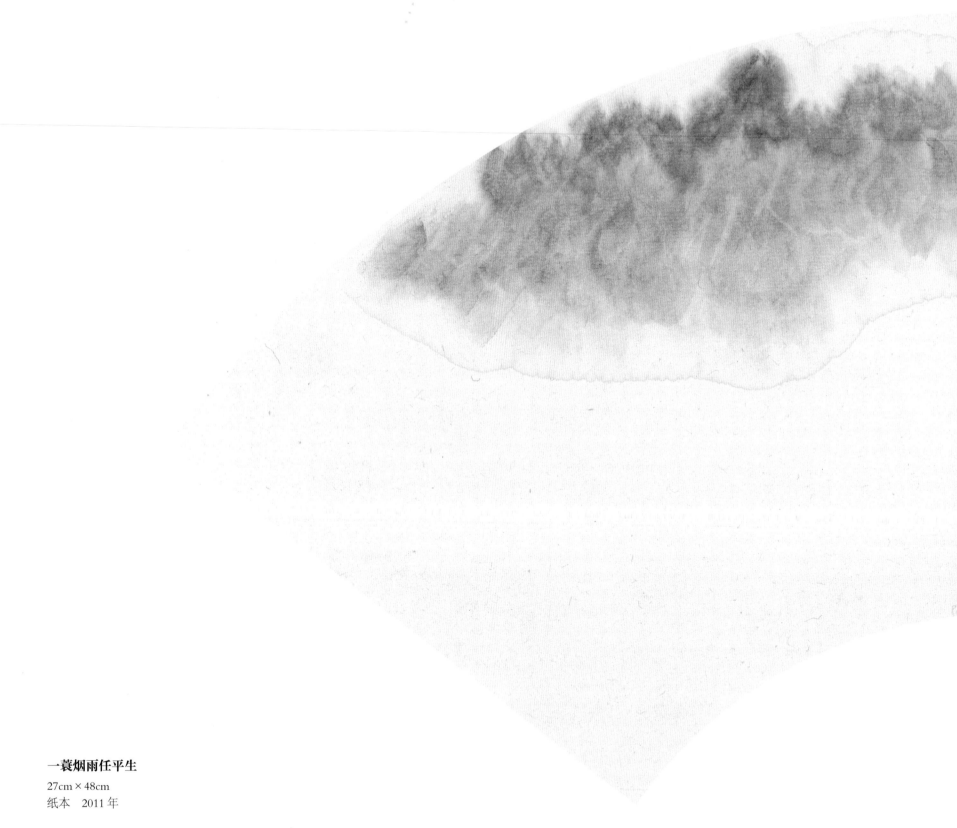

一蓑烟雨任平生

27cm×48cm

纸本　2011 年

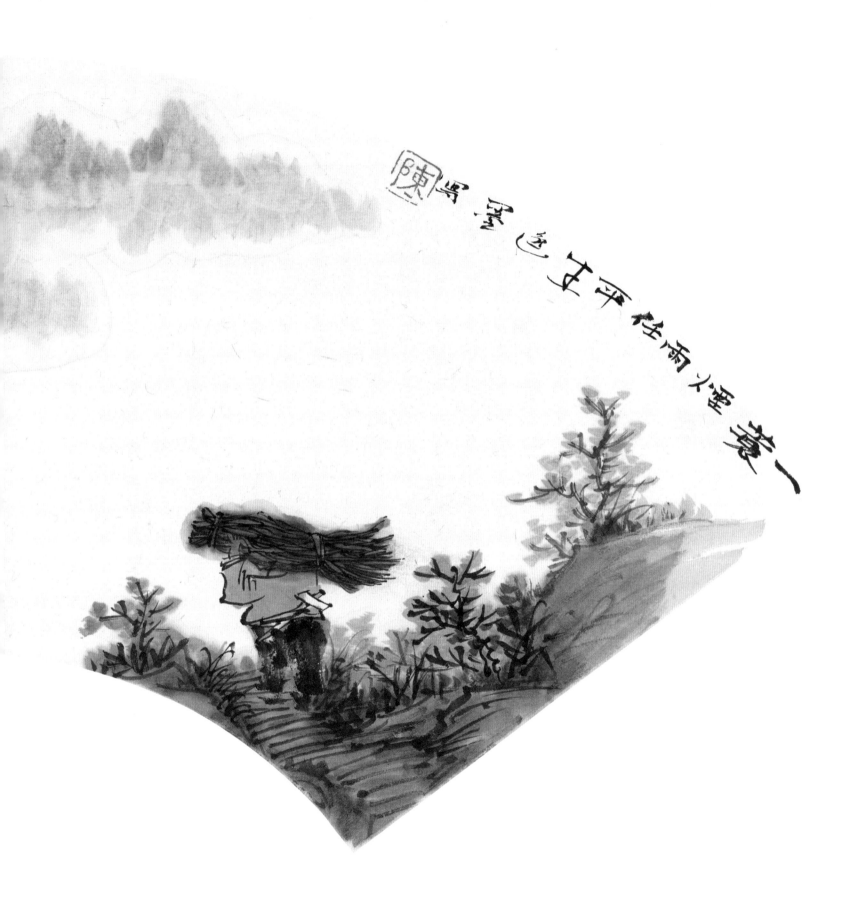

一蓑烟雨任平生　东坡句　陈

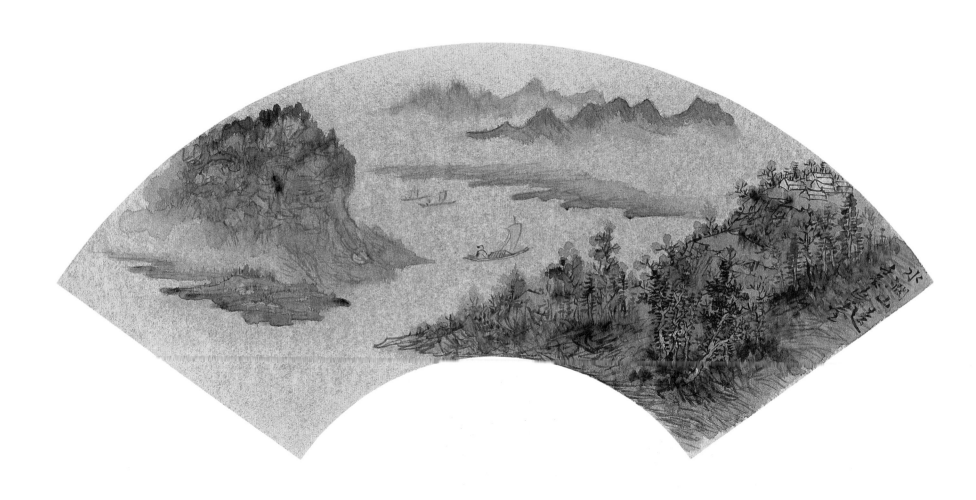

水阔山远

27cm×48cm

金笺 2012 年

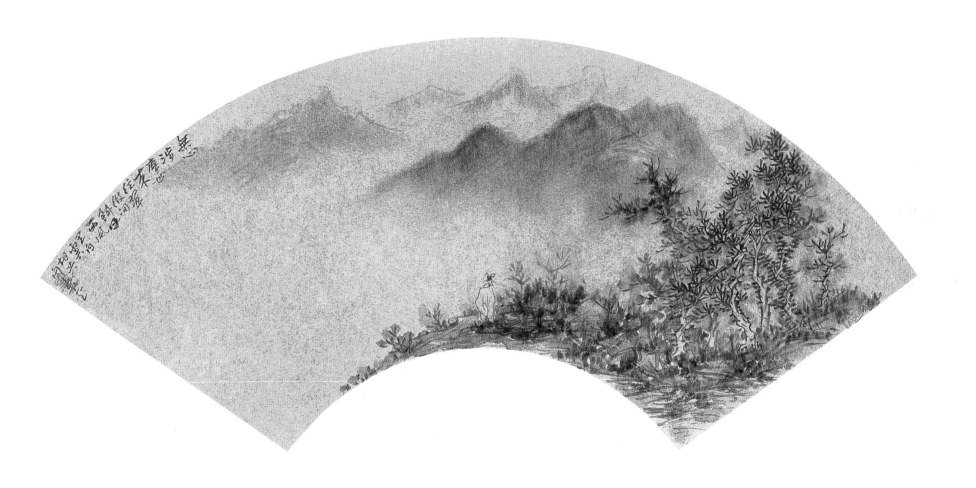

春山云起

27cm×48cm

金笺　2012 年

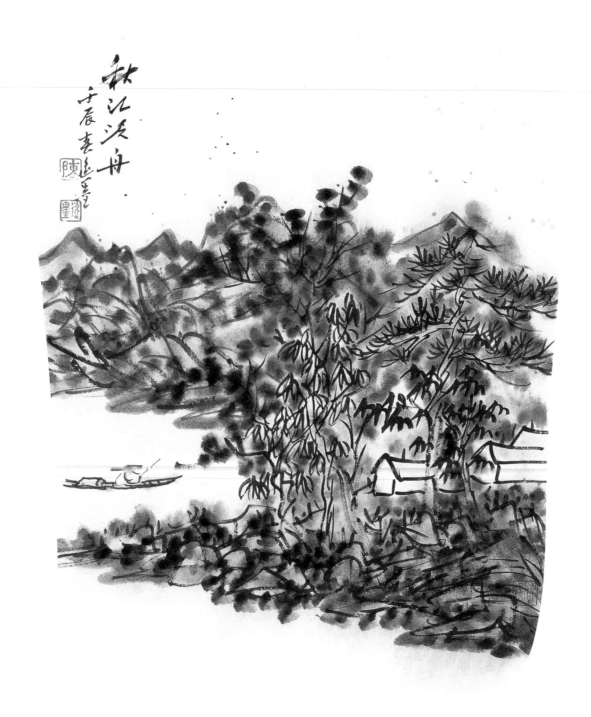

秋江泛舟
右图　秋江泛舟（局部）

40cm×31cm

纸本　2012 年

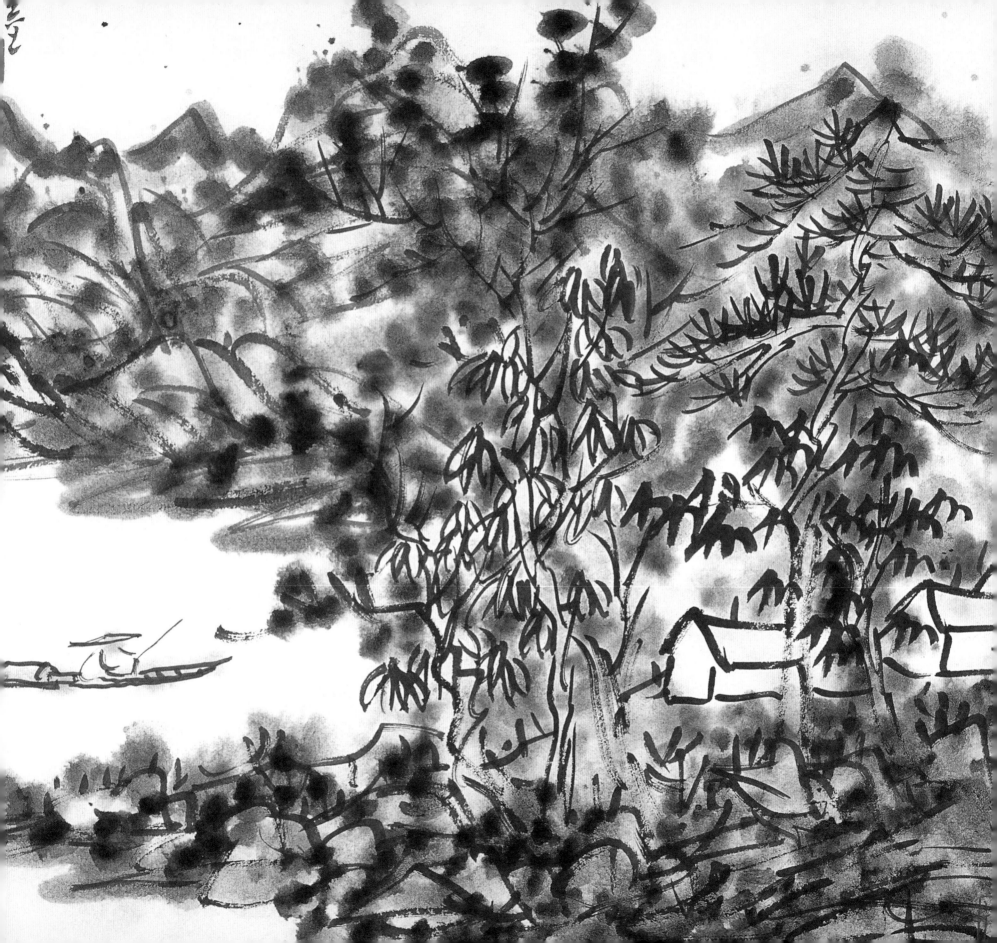

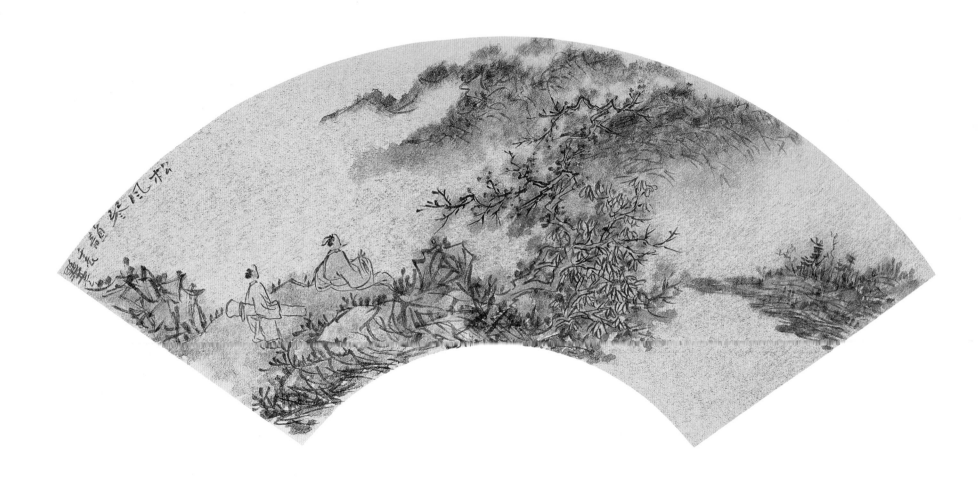

松风琴韵

27cm × 48cm

金笺　2012 年

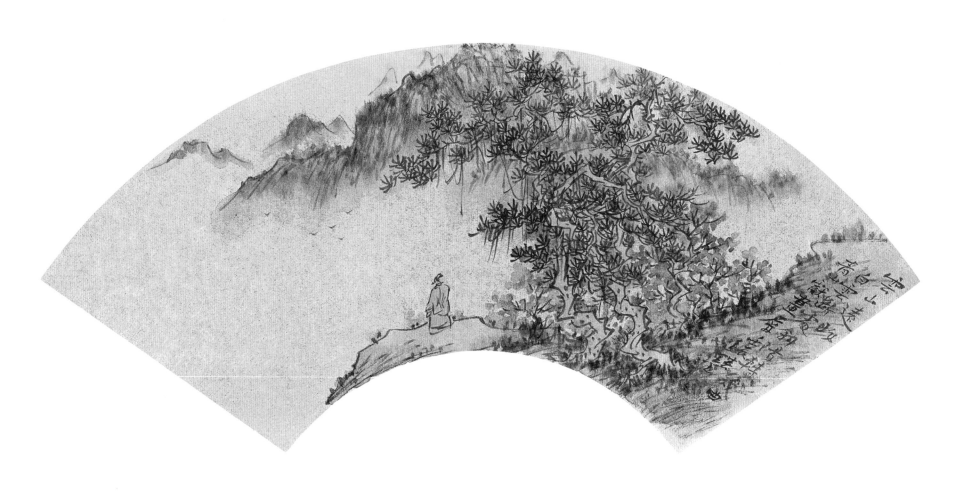

云山远眺

27cm×48cm

金笺　2012 年

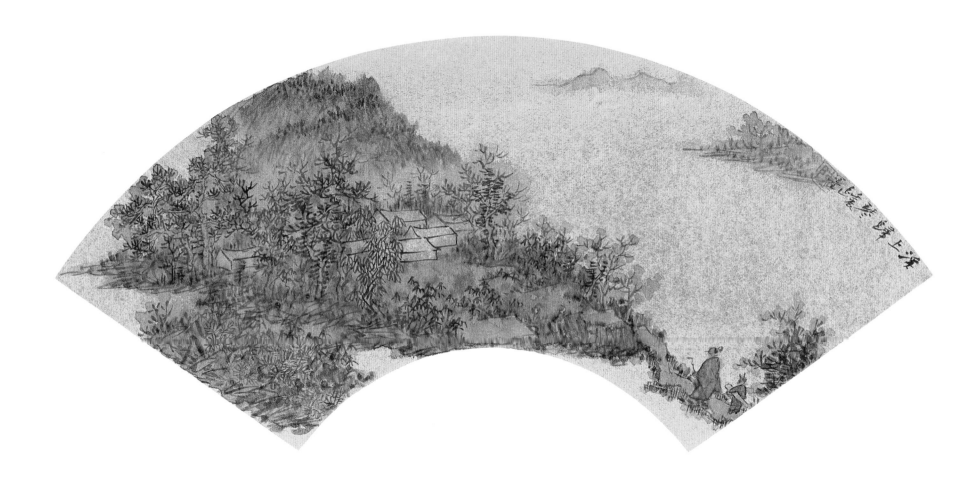

溪上归琴

27cm × 48cm

金笺　2012 年

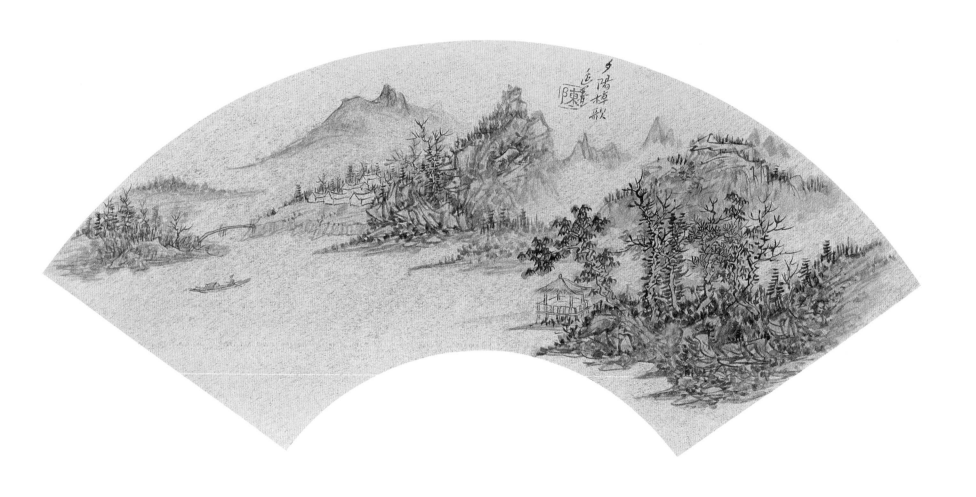

夕阳棹歌

27cm × 48cm

金笺　2012 年

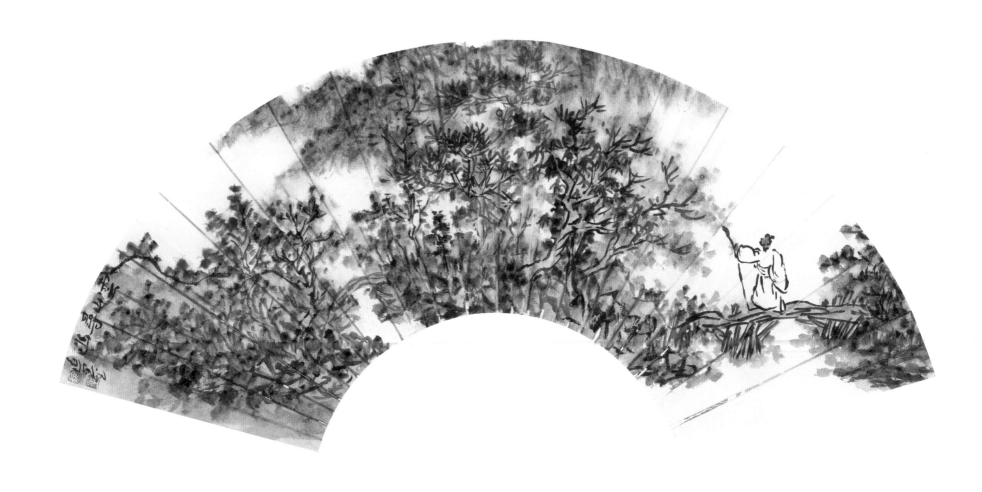

云山寻幽

21cm×45cm

纸本　2012 年

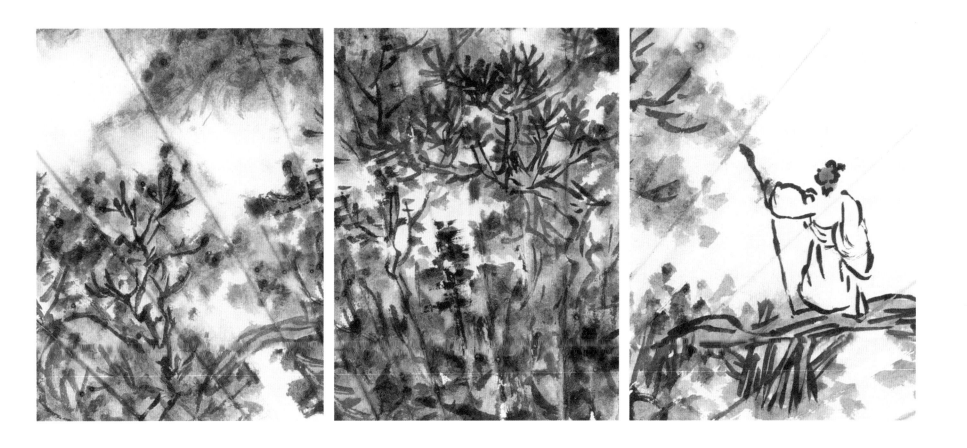

云山寻幽（局部）

元豐六年十月十二日夜解衣欲睡月色入戶欣然起行念無與為樂者遂至承天寺尋張懷民懷民亦未寢相與步於中庭下如積水空明水中藻荇交橫蓋竹柏影也何夜無月何處無竹柏但少開人如吾兩人耳

宋蘇軾記承天寺夜游

癸巳新春迂聖坡讀並錄時客長安

書法《苏轼诗》

29.5cm × 29.5cm

纸本 2012年

书法《郑板桥诗》

29.5cm×29.5cm

纸本　2012年

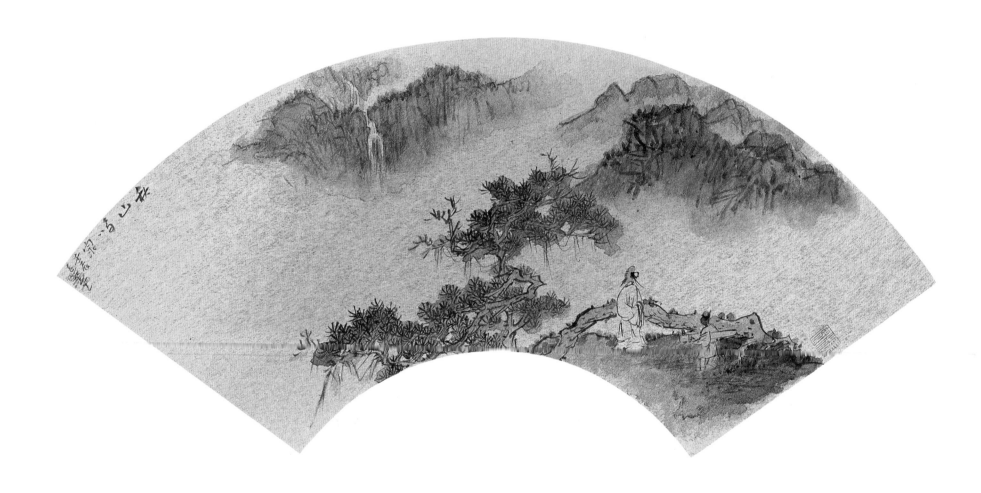

秋山鸣泉

27cm×48cm

金笺　2012 年

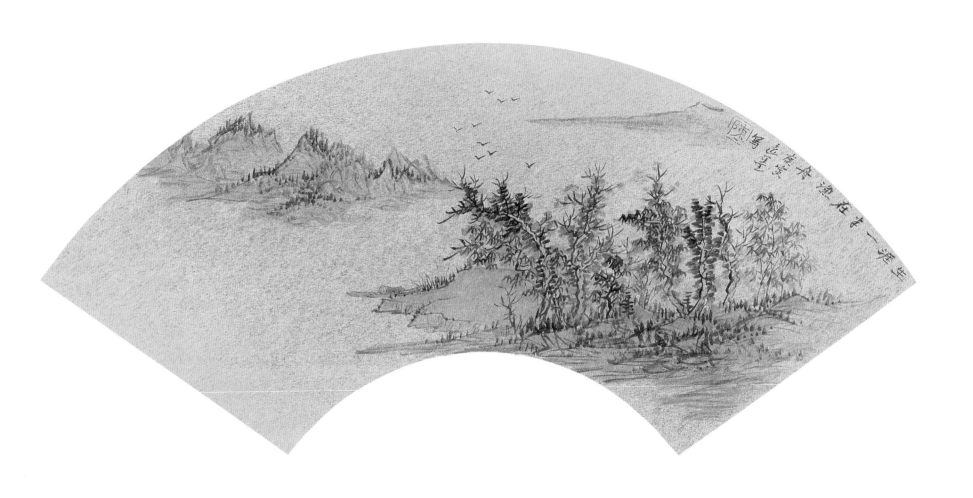

生涯一半在渔舟

27cm × 48cm

金笺 2012 年

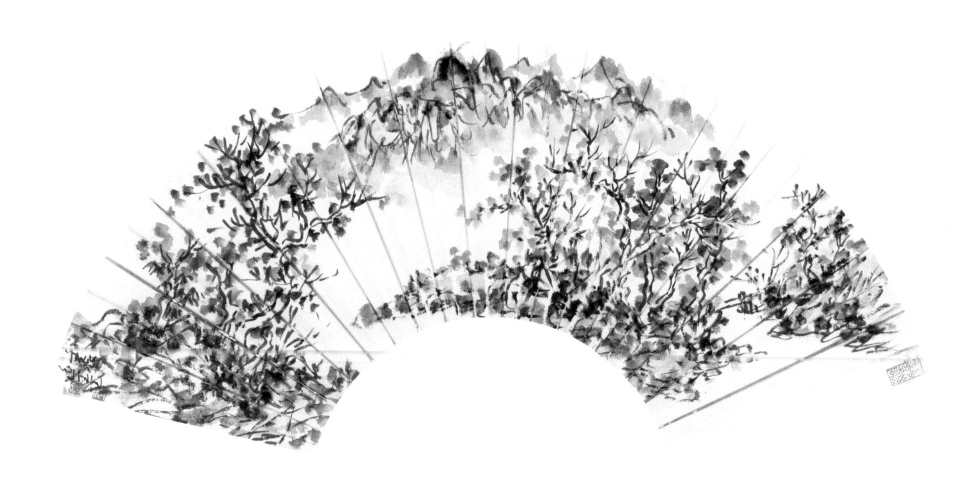

秋风墨山

21cm×45cm

纸本　2012 年

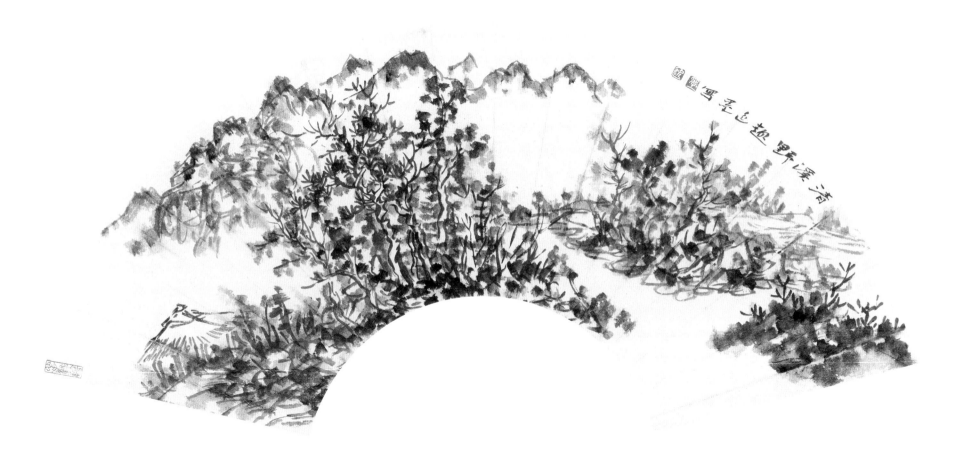

清溪野趣
21cm×45cm
纸本　2012 年

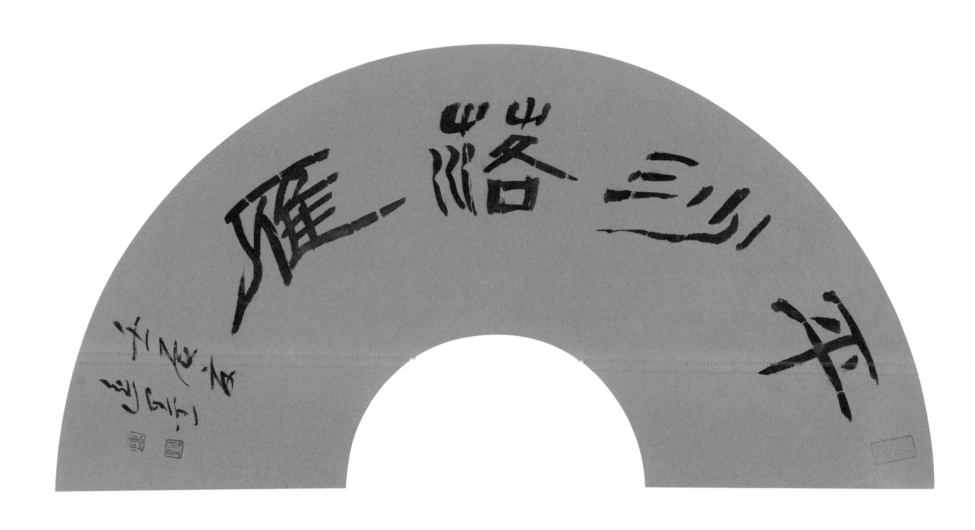

书法《平沙落雁》

31cm×62.5cm

纸本 2012年

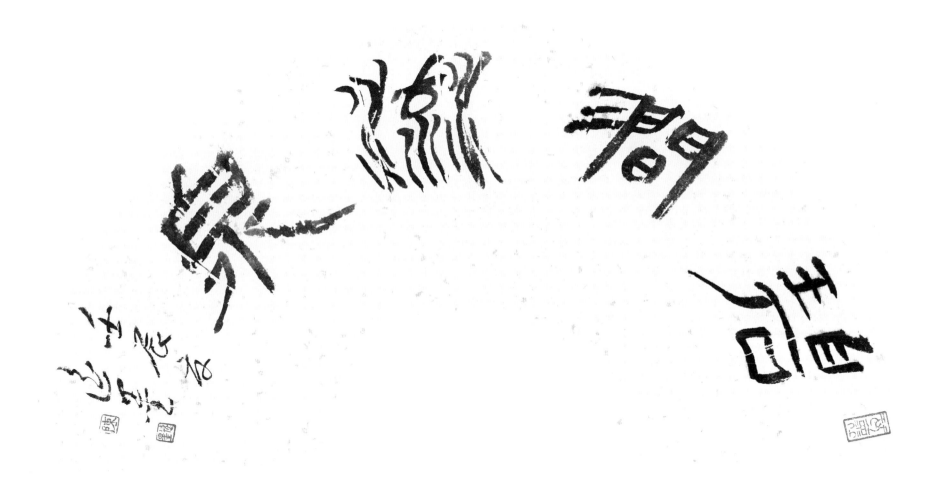

书法《碧涧流泉》

31cm×62.5cm

纸本 2012年

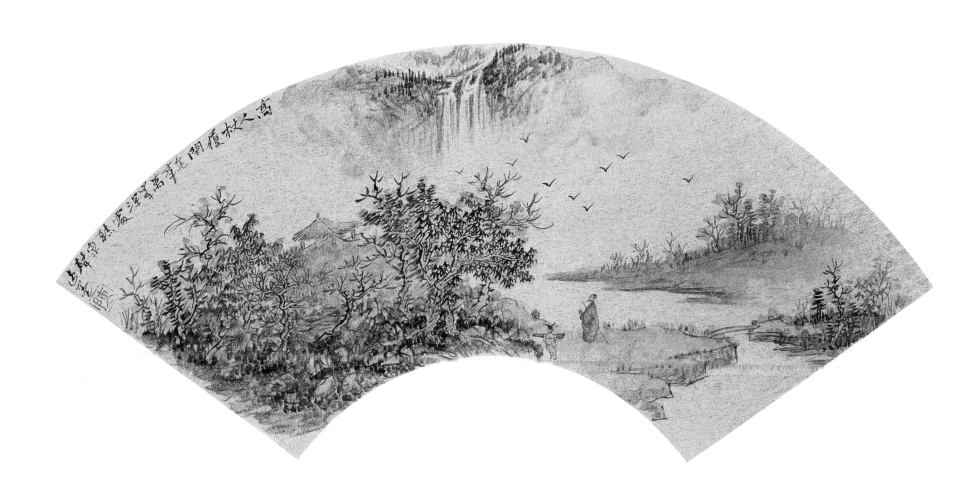

秋亭昕泉

27cm × 48cm

金笺　2012 年

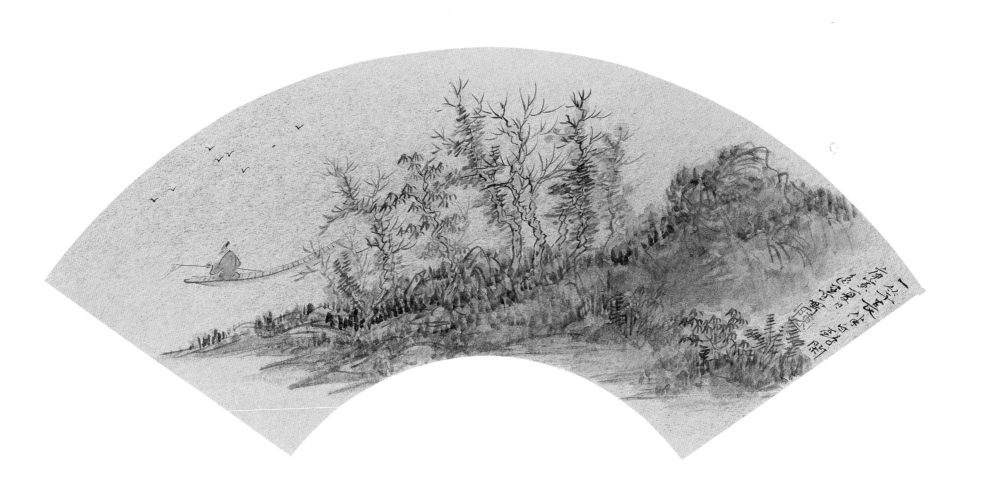

一杆常伴白鸥闲

27cm×48cm

金笺　2012 年

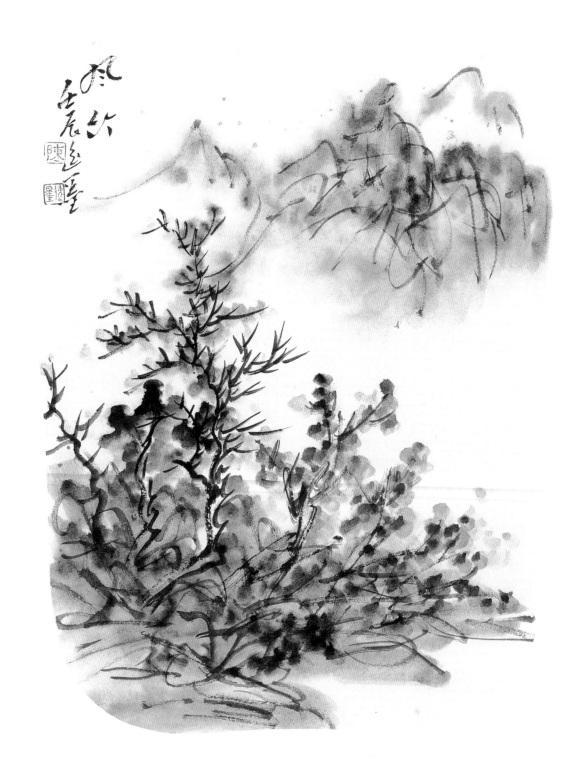

风竹

40cm×31cm

纸本　2012 年

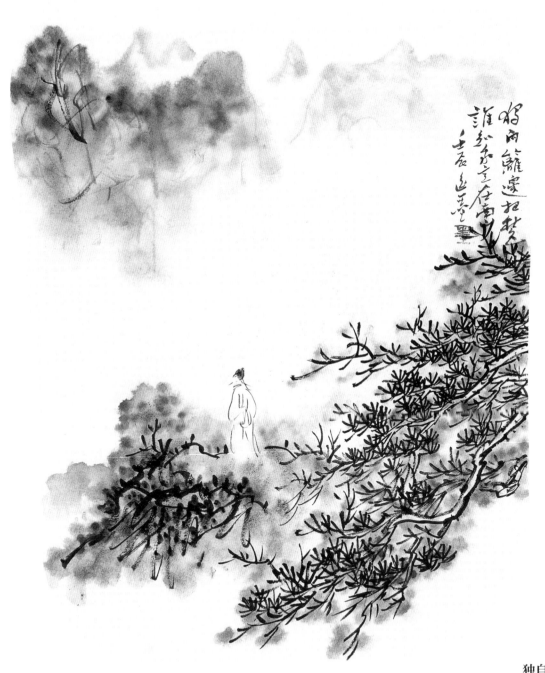

独自篱边把秋色　谁知我意在南山

40cm × 32cm

纸本　2012 年

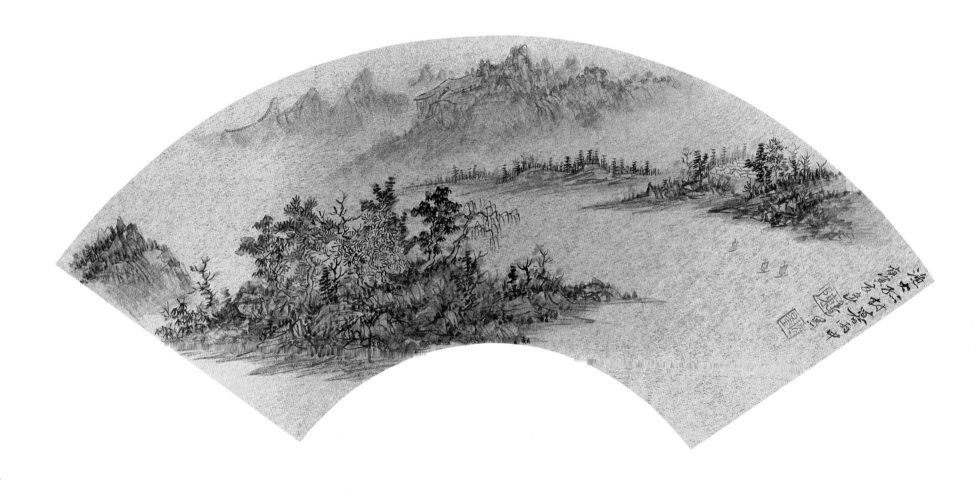

渔火孤村暮雨中

27cm × 48cm

金笺　2012 年

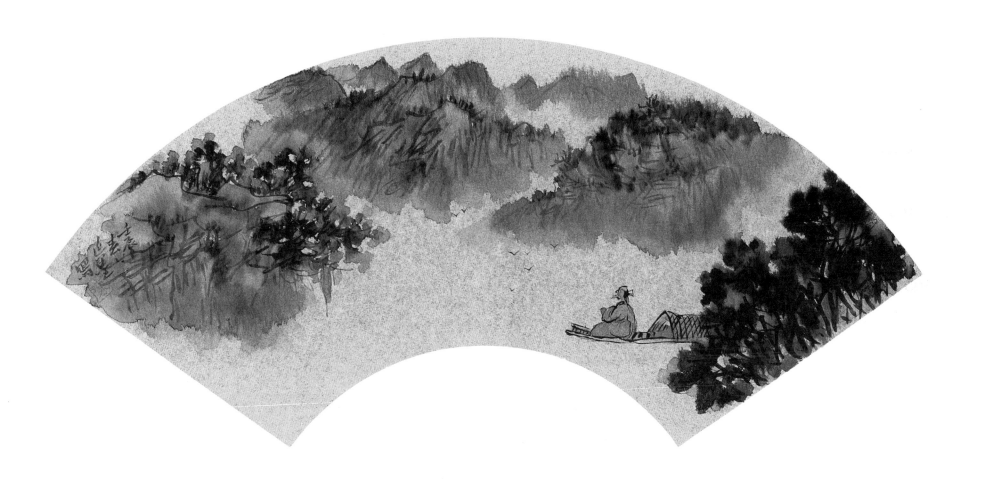

泼墨云山
27cm×48cm
金笺　2012 年

書法《春江花月夜》

34cm×34cm

金笺　2012年

孟夏草木長繞屋樹扶疎眾鳥欣有托吾亦愛吾廬既耕亦已種時還讀我書窮巷隔深轍頗回故人車歡然酌春酒摘我園中蔬微雨從東来好風與之俱泛覽周王傳流觀山海圖俯仰終宇宙不樂復何如精衛銜微木將以填滄海刑天舞干戚猛志固常在同物既無慮化去不復悔徒設在昔心良辰詎可待結廬在人境而無車馬喧問君何能爾心遠地自偏採菊東籬下悠然見南山氣日夕佳飛鳥相與還此中有真意欲辯已忘言

錄五柳先生詩二首

庚寅中秋逸墨

书法《陶渊明诗》

34cm×34cm

金笺 2012年

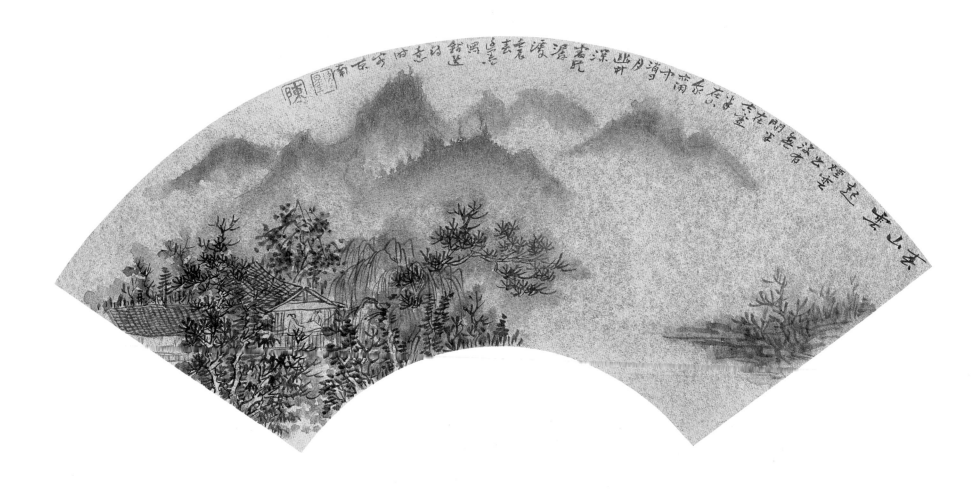

春山云起

27cm×48cm

金笺　2012 年

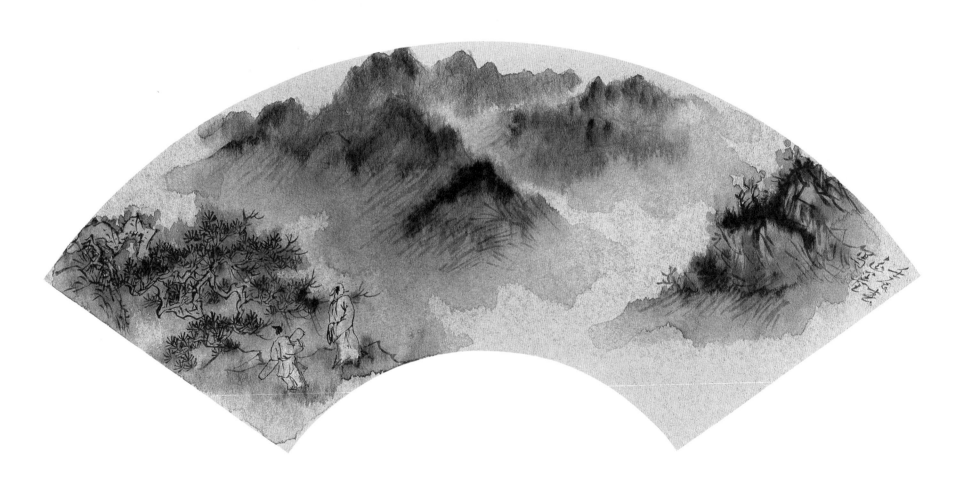

潇湘水云

27cm×48cm

金笺　2012 年

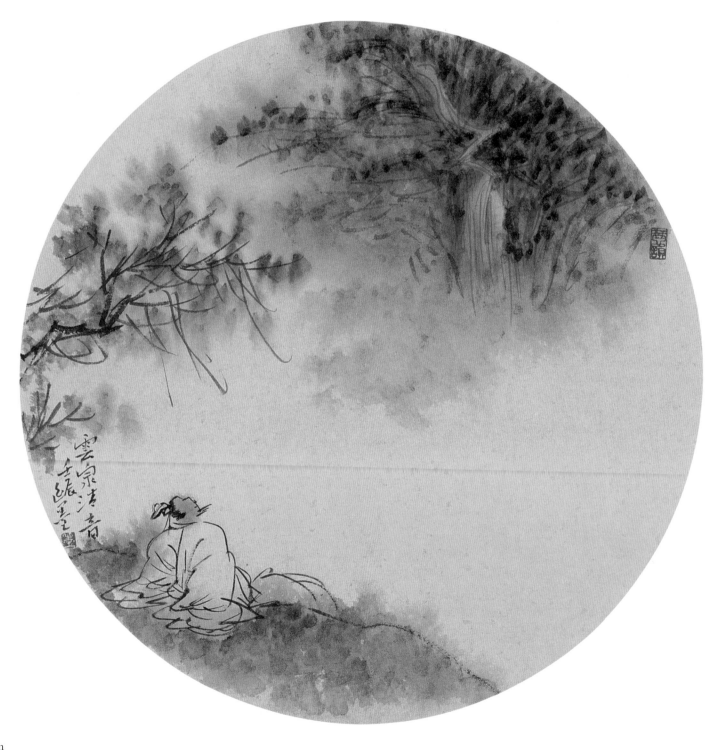

云泉清音

29.5cm×29.5cm

纸本　2012 年

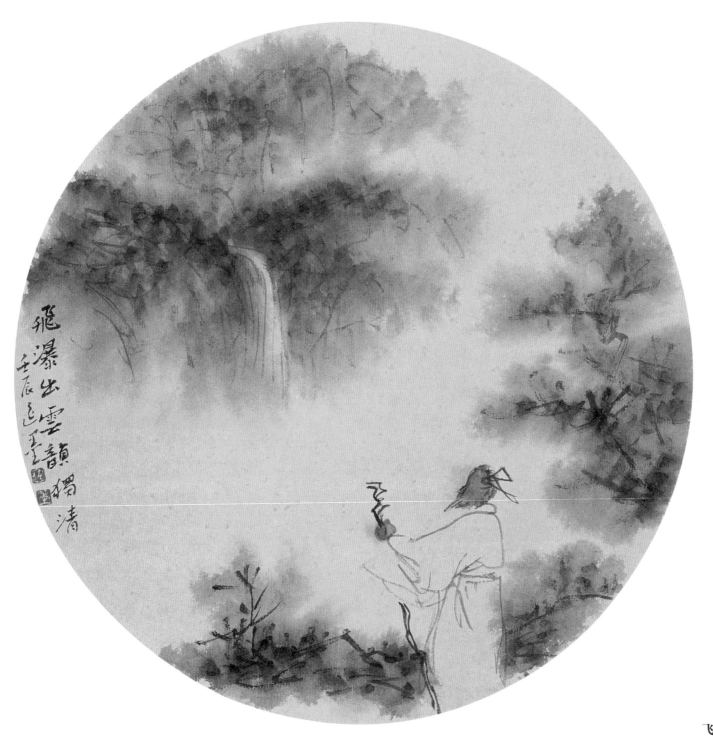

飞瀑出云韵独清

29.5cm × 29.5cm

纸本　2012 年

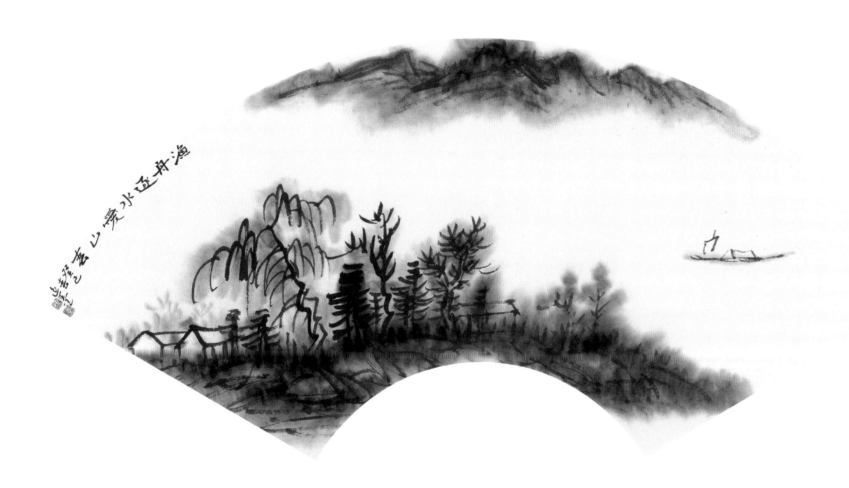

渔舟逐水爱山春

28.5cm×60cm

纸本　2013 年

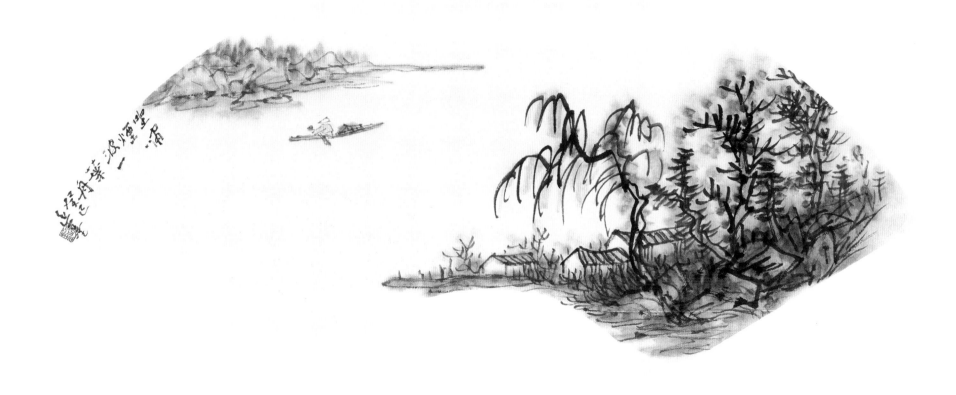

啸傲烟波一叶舟

28.5cm×60cm

纸本　2013 年

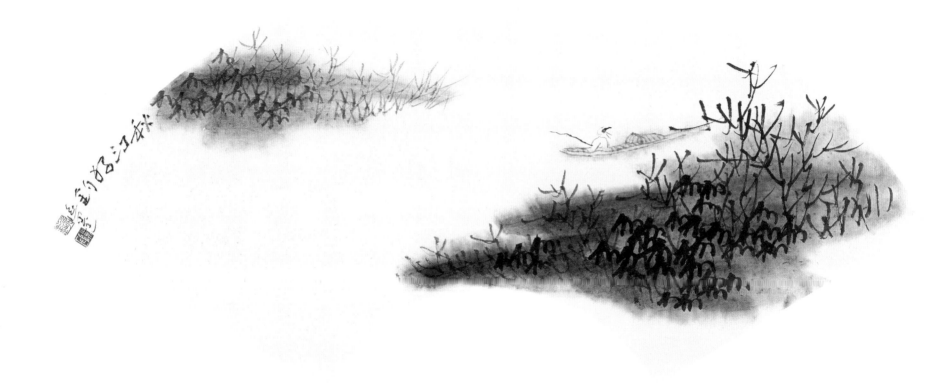

秋江独钓

28.5cm×60cm

纸本　2013 年

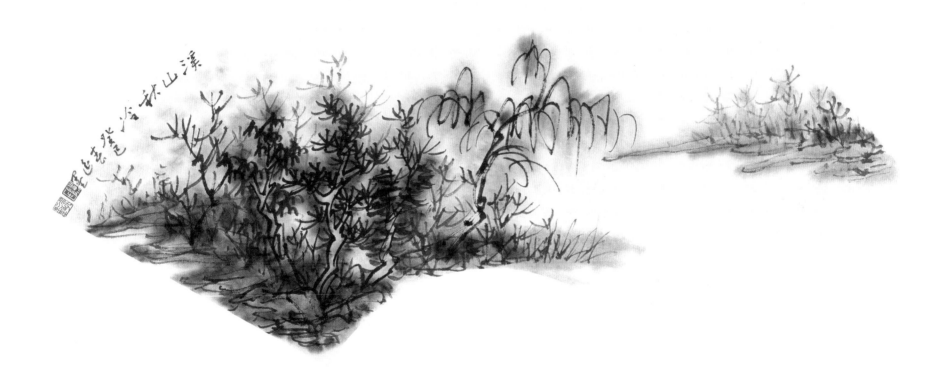

溪山秋冷

28.5cm×60cm

纸本 2013 年

言臣自遭遇先帝列腹心爰自

師破賊關東時年荒穀貴郡縣殘

朝不及夕先帝神略前計委任得人

儆米豆道路不絕遂使強敵喪膽

之閒廓清蟻聚當時實用故山陽

子直之策尅期成事不羞豪緩先

救以寡割郡今直罷任旅食許下素

臨鍾繇薦季直表癸巳春遹墨於牧溪水

臣繇言臣自遭遇先帝列腹心爰自建安之

初王師破賊關東時年荒穀貴郡縣殘敗三軍

饑朝不及夕先帝神略奇計委任得人深山窮谷

民獻米豆道路不絕遂使強敵喪膽我衆作氣

旬月之間廓清蟻聚當時實用故山陽太守關內

侯季直之策尅期成事不差豪髮先帝賞以

爵授以劇郡今直罷任旅食許下素為廉吏衣

節臨鍾繇薦季直表癸巳春逐墨龍牧漢坐書

节临钟繇《荐季直表》

左图　节临钟繇《荐季直表》（局部）

31.5cm×27cm

绢本　2012年

055

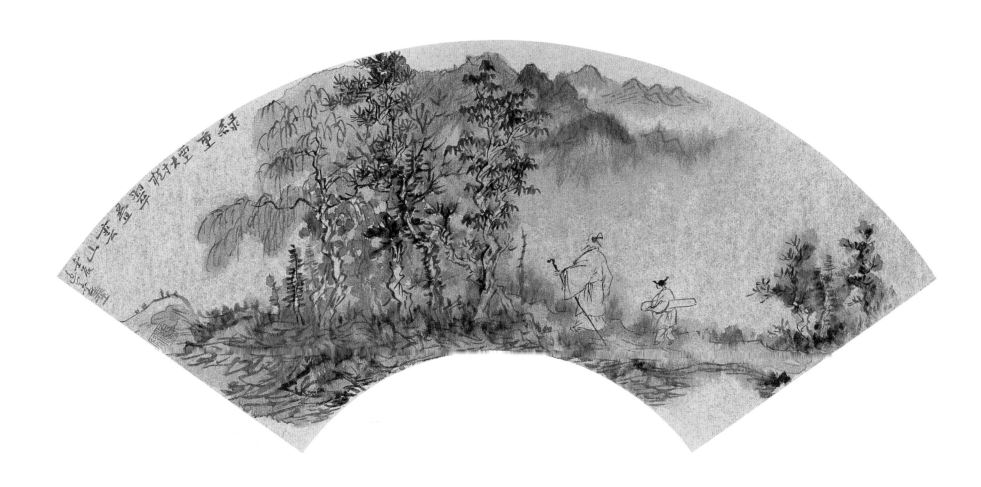

绿重烟树　翠叠云山

27cm×48cm

金笺　2012 年

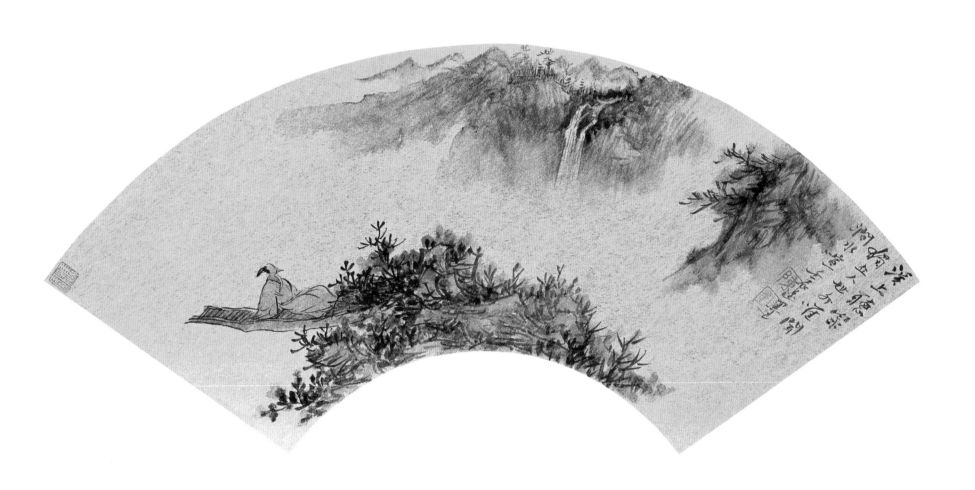

溪上听泉

27cm × 48cm

金笺　2012 年

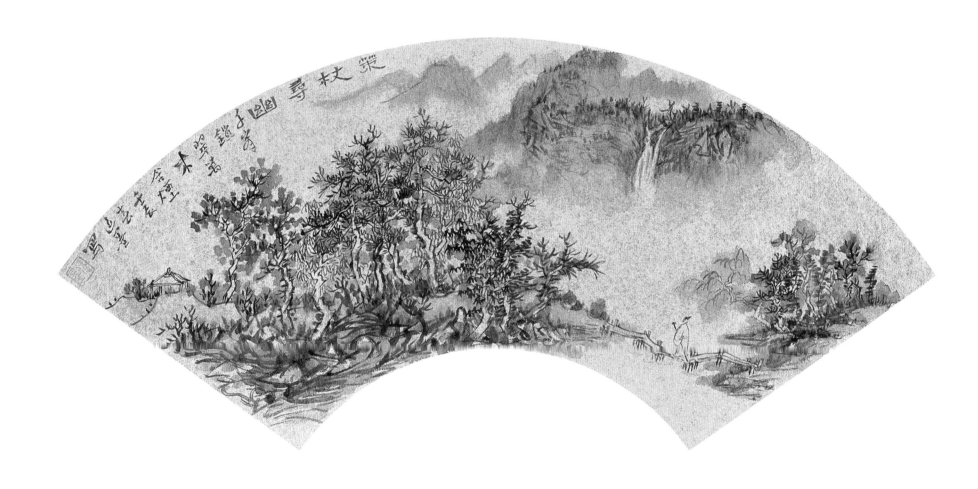

策杖寻幽

27cm×48cm

金笺　2012 年

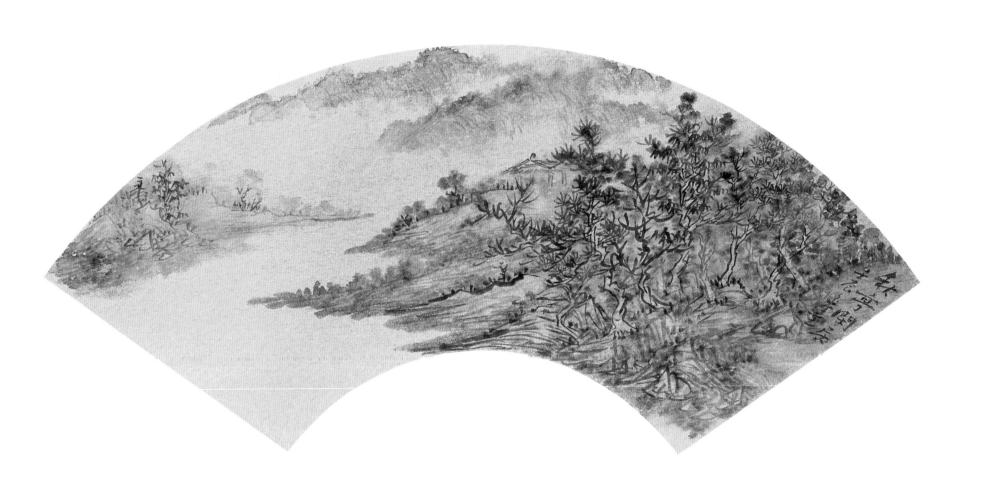

秋亭闲居

27cm × 48cm

金笺　2012 年

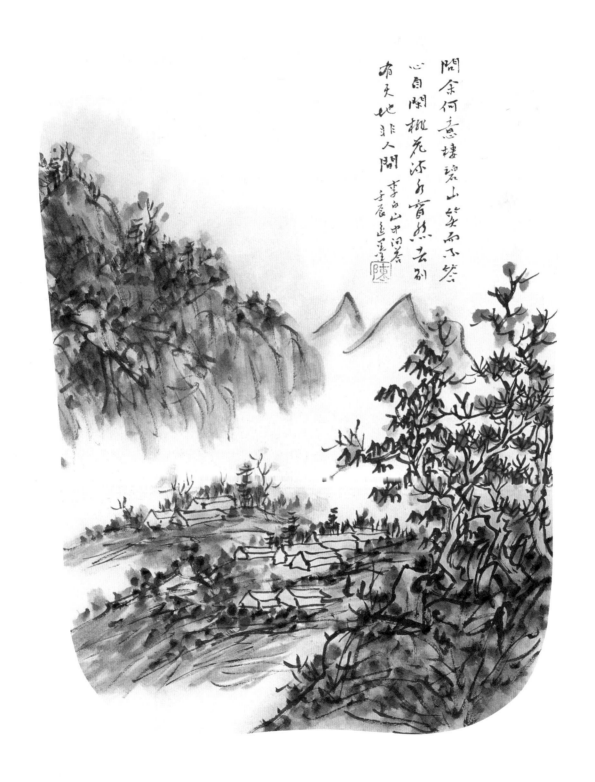

問余何意棲碧山笑而不答
心自閑桃花流水窅然去別
有天地非人間 李白山中問答
壬辰 蓬陳

李白诗意图

31cm×27cm

纸本　2012 年

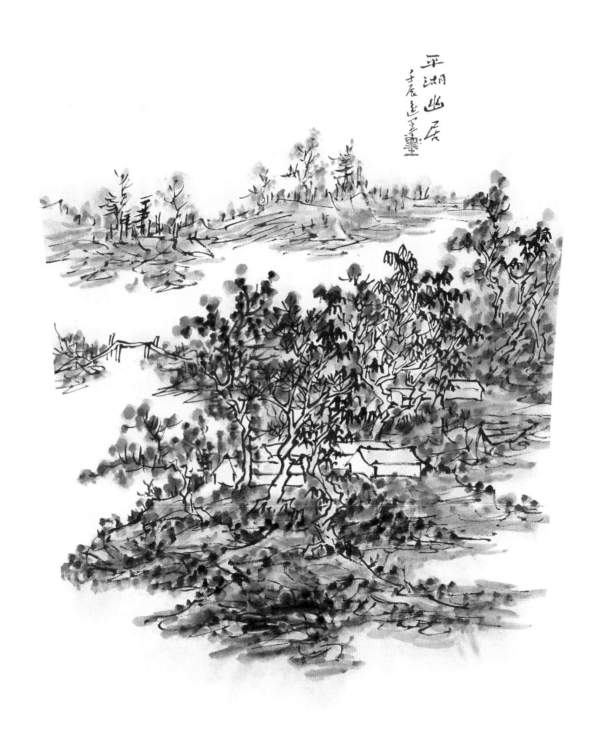

平湖幽居
31cm×27cm
纸本　2012 年

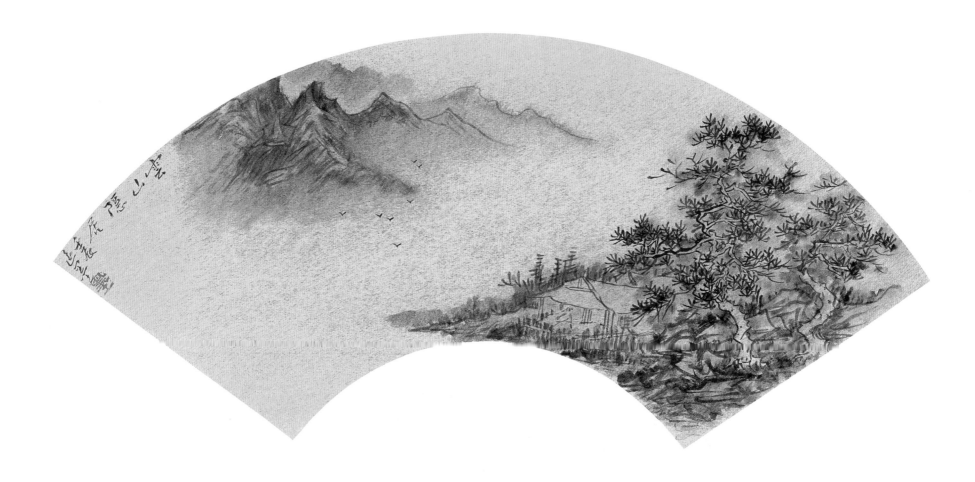

云山隐居

27cm×48cm

金笺　2012 年

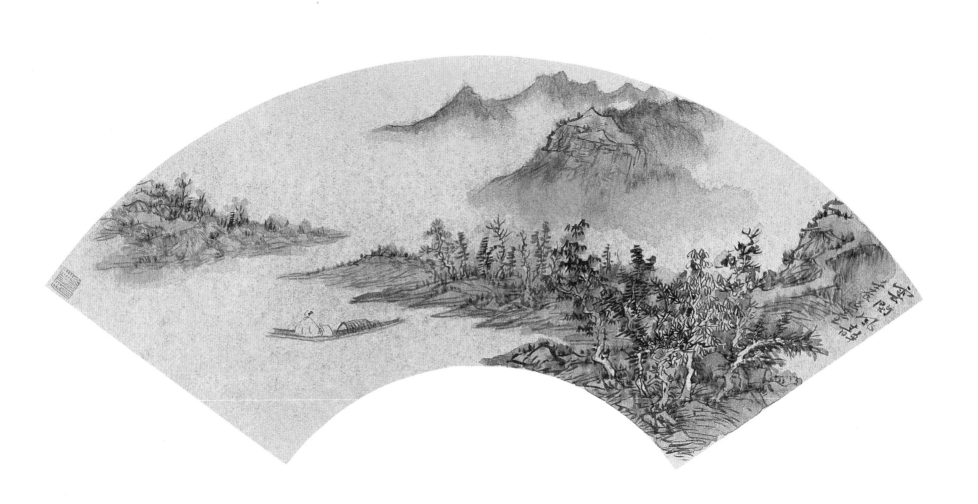

云闲风静

27cm × 48cm

金笺　2012 年

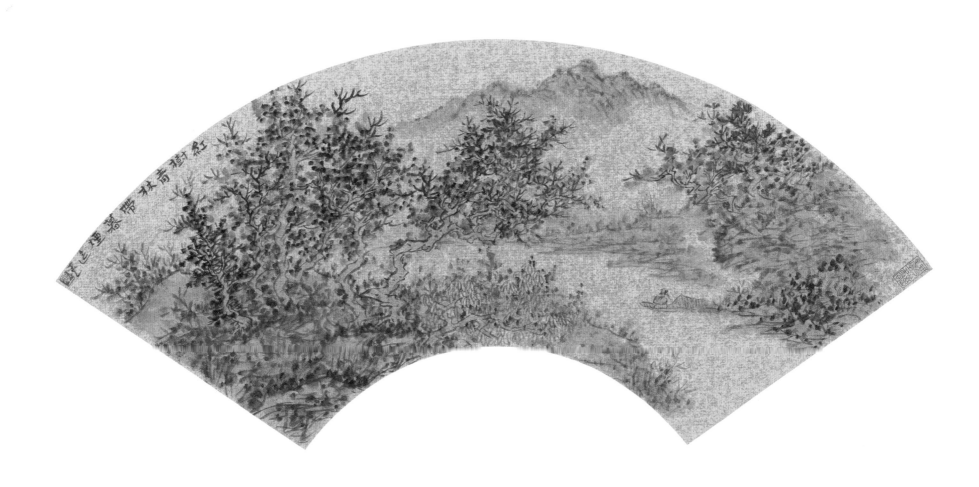

红树青林带暮烟

27cm×48cm

金笺　2012 年

064

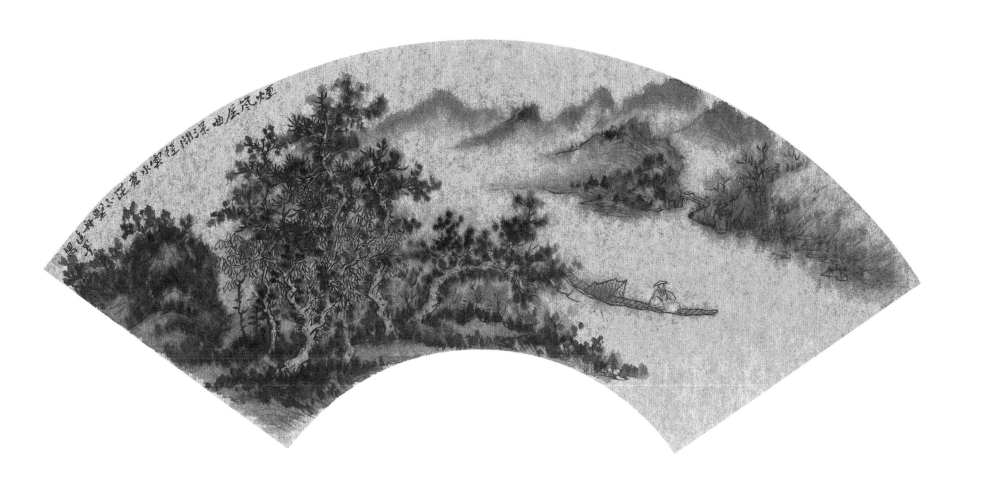

云水渔隐

27cm×48cm

金笺 2012 年

065

书法《宋·张孝祥诗》

28cm×28cm

纸本　2010年

舊時月色，算幾番照我，梅邊吹笛。喚起玉人，不管清寒與攀摘。何遜而今漸老，都忘卻春風詞筆。但怪得竹外疏花，香冷入瑤席。

江國，正寂寂。歎寄與路遙，夜雪初積。翠尊易泣，紅萼無言耿相憶。長記曾攜手處，千樹壓西湖寒碧。又片片吹盡也，幾時見得。

宋姜夔暗香　己巳春迪吾書於牧溪弟生

书法《姜夔·暗香》
29cm×29cm
纸本　2012 年

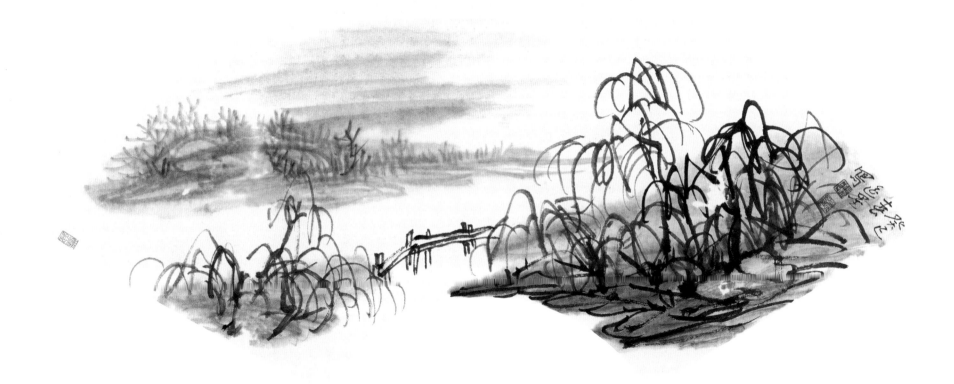

柳岸晓风

28.5cm×60cm

纸本　2013 年

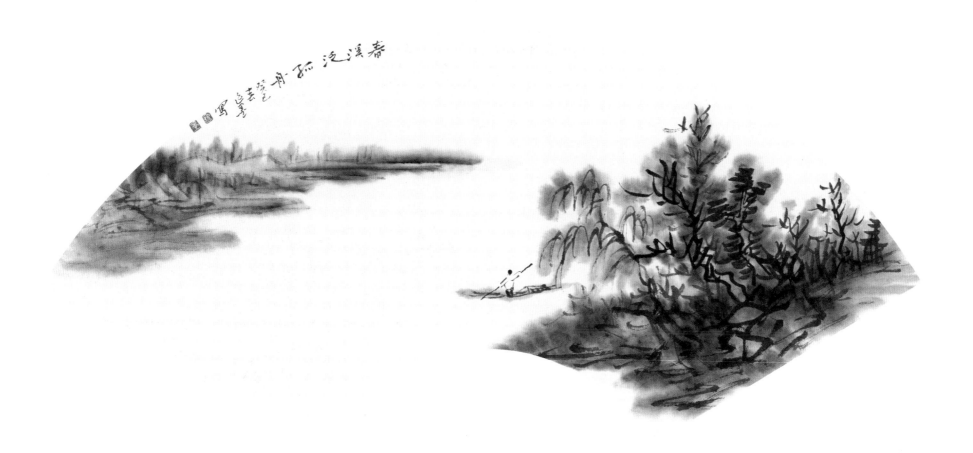

春溪泛孤舟

28.5cm×60cm

纸本　2013年

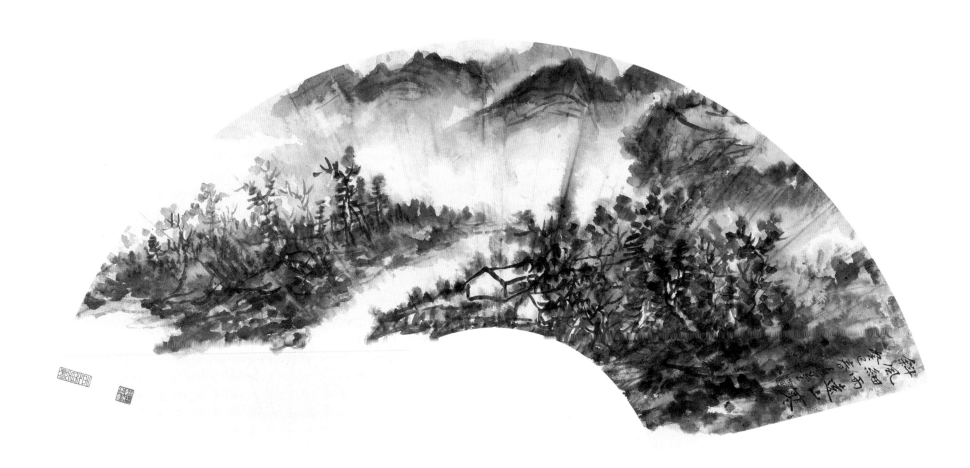

斜风细雨远山寒

29cm×59.5cm

纸本　2012 年

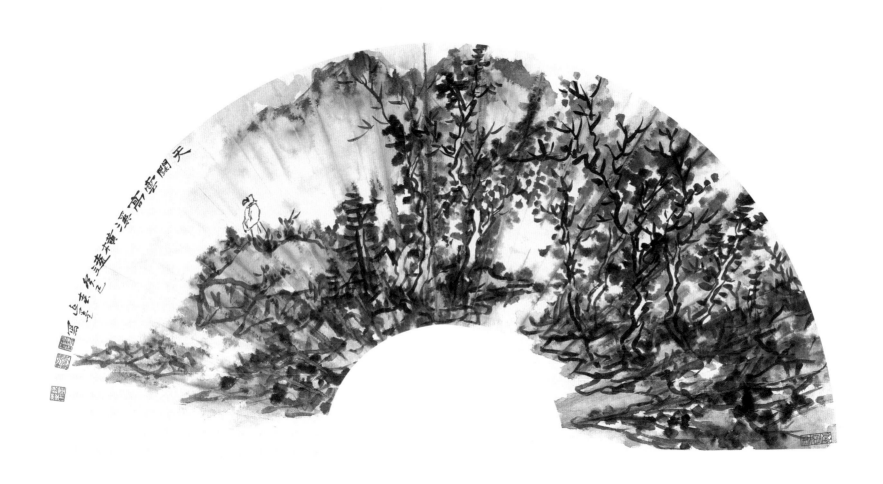

天阔云高溪横远

29cm × 59.5cm

纸本　2012 年

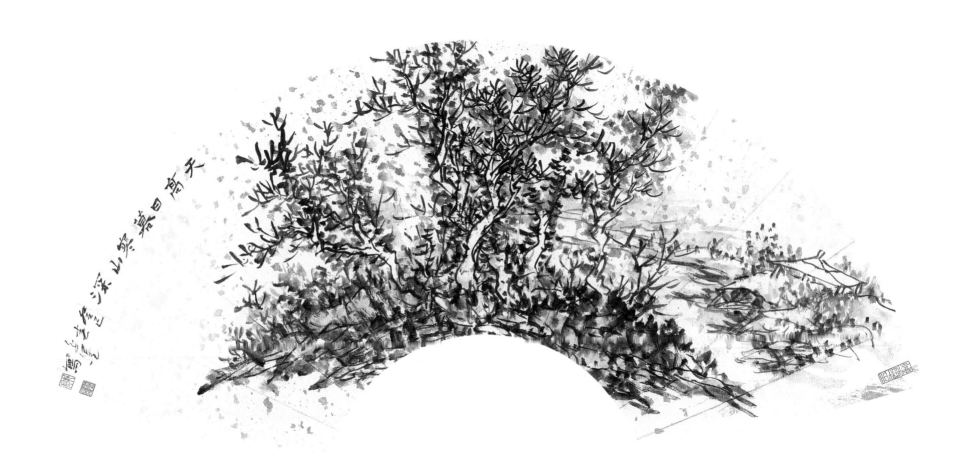

天高日暮寒山深

26.5cm × 55.5cm

纸本　2013 年

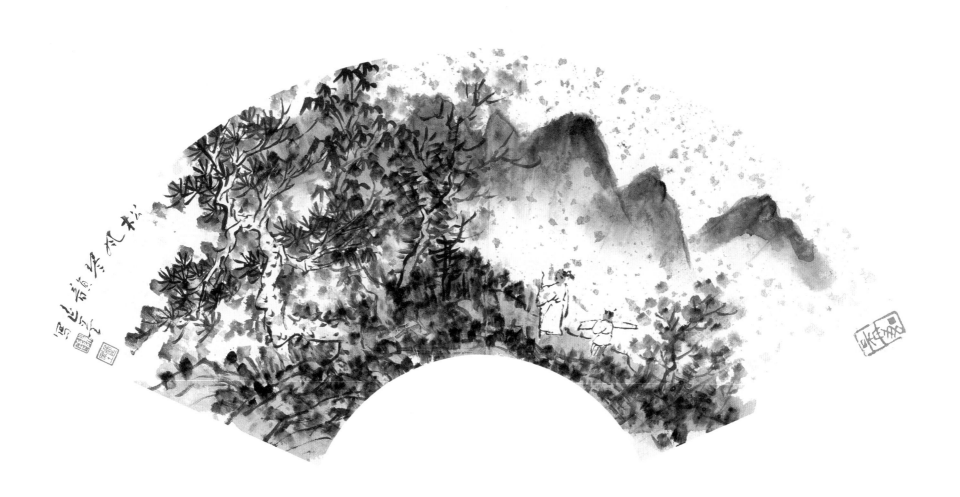

松风琴韵

26.5cm×55.5cm

纸本　2013 年

书法《节临郭店楚简》
后页　书法《节临郭店楚简》（局部）

31.5cm×27cm

绢本　2012 年

074

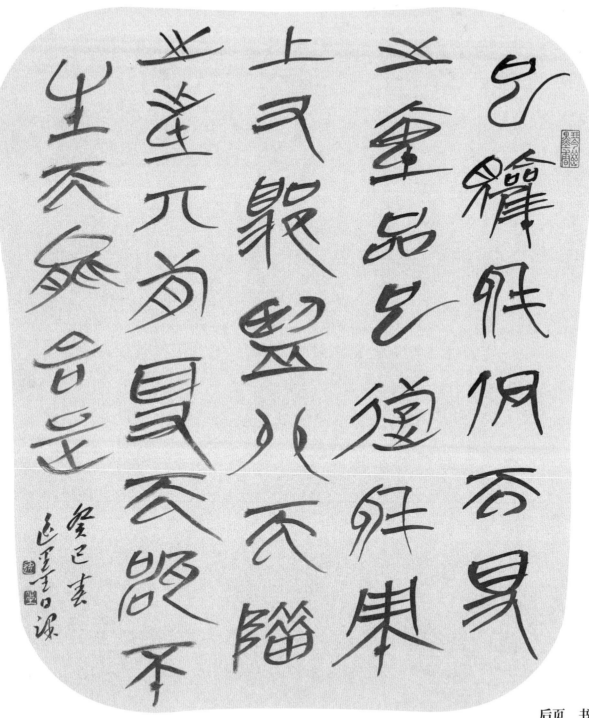

书法《节临楚简》

后页　书法《节临楚简》（局部）

31.5cm×27cm

绢本　2012 年

繼俄倜谷

重品夕遠狂

气叔聖火天

生元首頁天昭

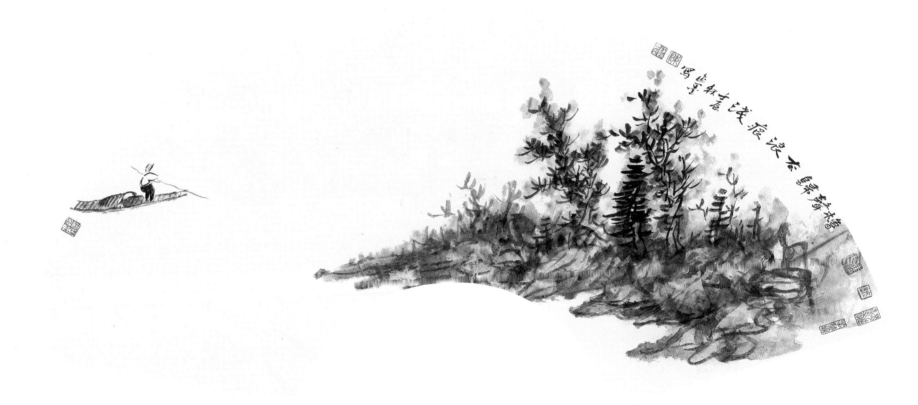

橹声归去浪痕浅

28.5cm×60cm

纸本　2012 年

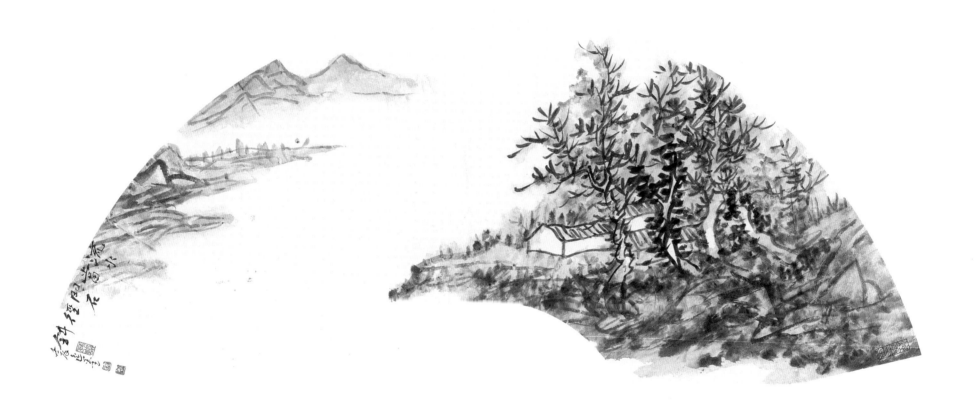

流水当门石径斜

28.5cm×60cm

纸本　2012 年

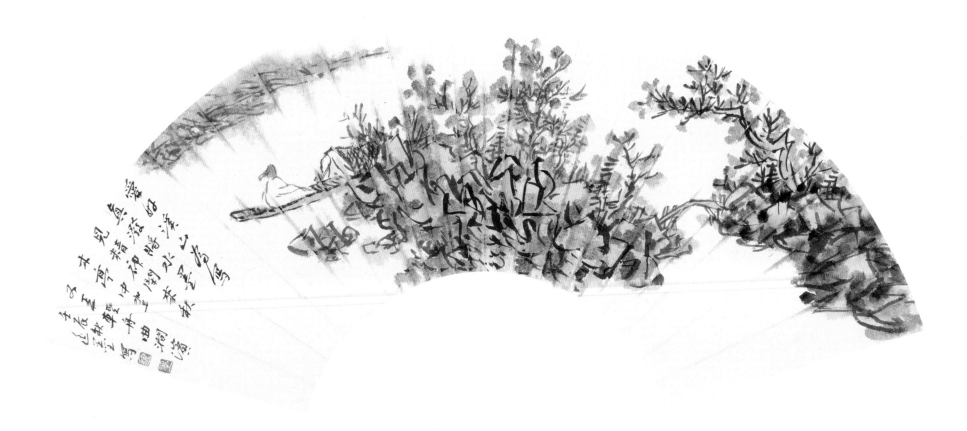

溪山泛舟

21cm×45cm

纸本　2012年

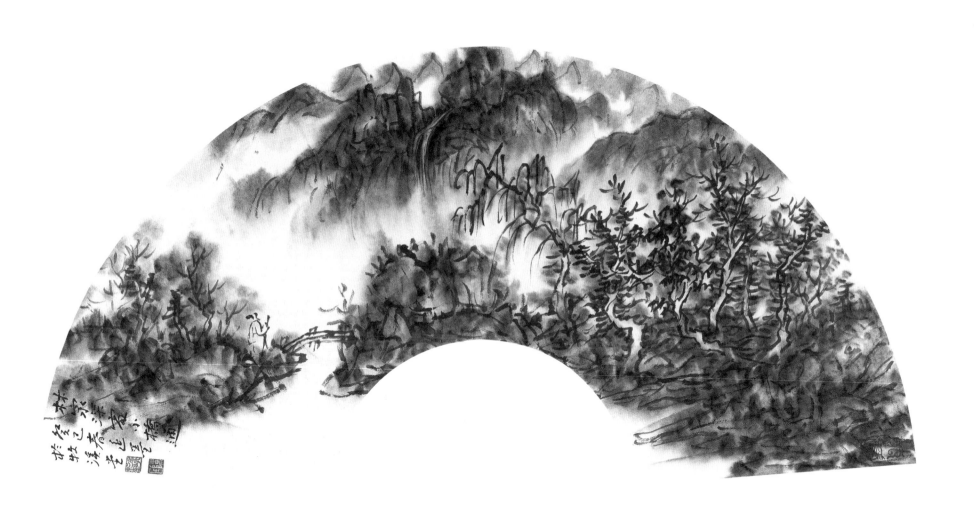

林泉深处小桥通

29cm × 59.5cm

纸本　2012 年

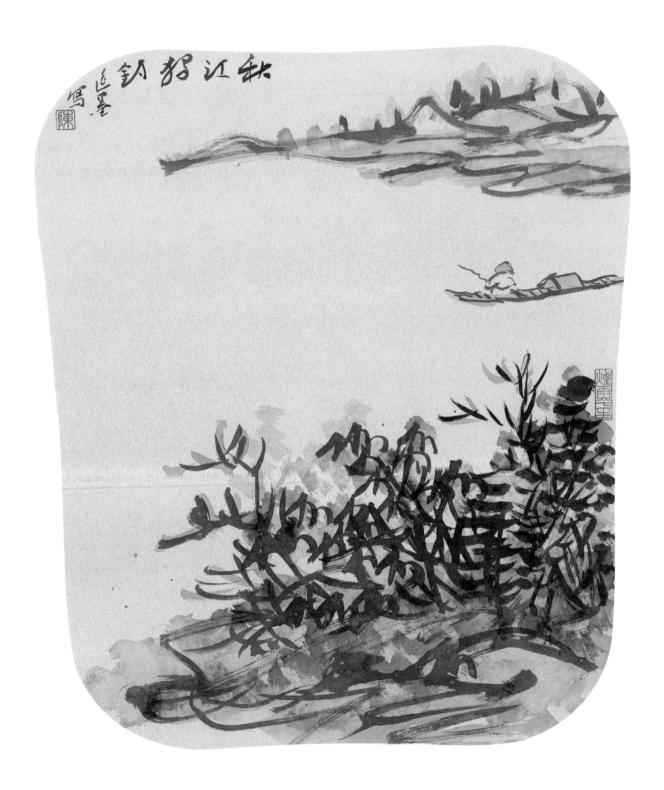

秋江独钓

31.5cm×27cm

绢本　2012年

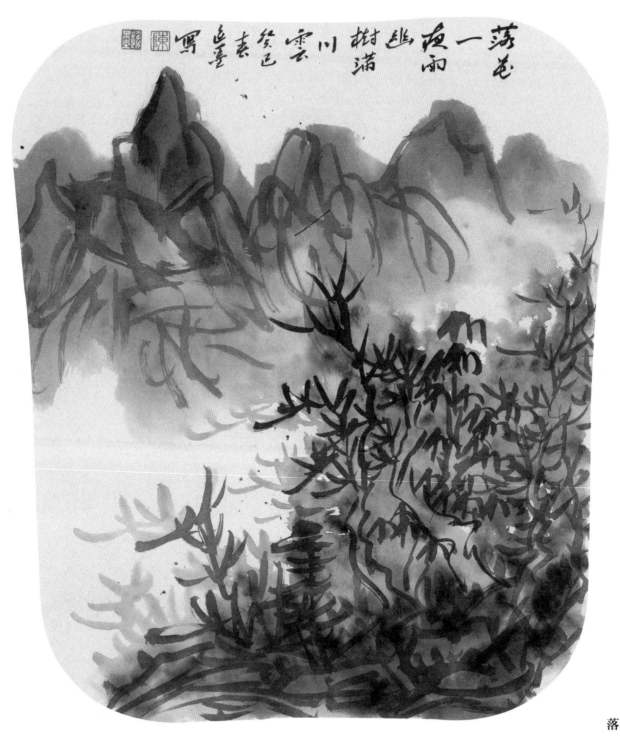

落花一夜雨　幽树满川云

31.5cm×27cm

绢本　2012 年

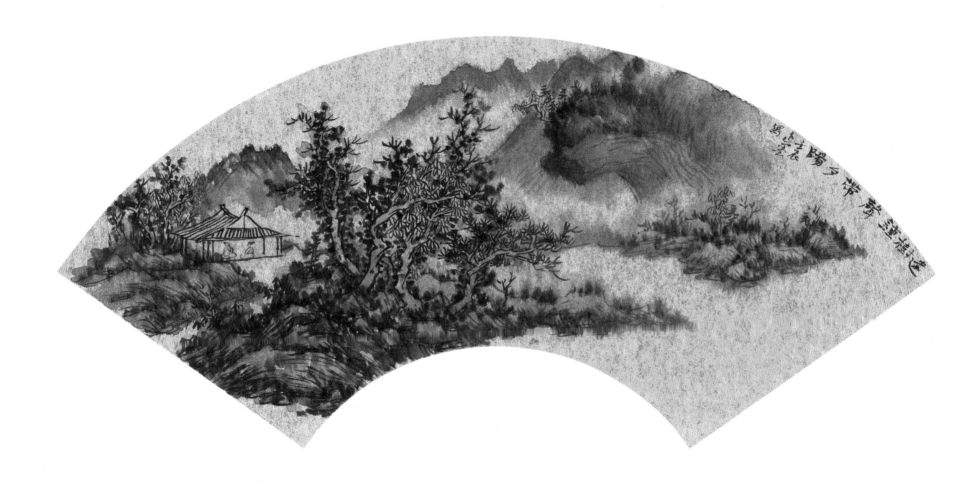

远树钟声带夕阳

27cm×48cm

金笺　2012 年

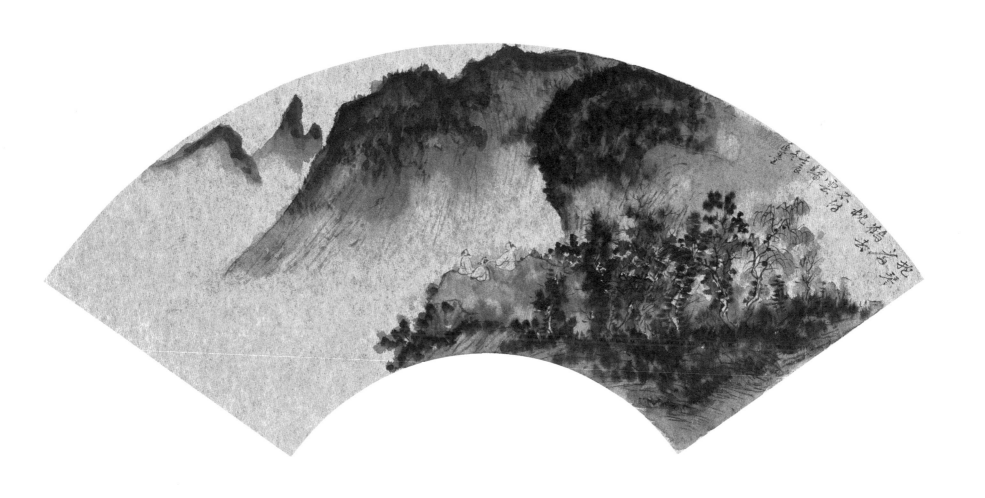

抱琴看鹤去　枕石待云归

27cm×48cm

金笺　2012 年

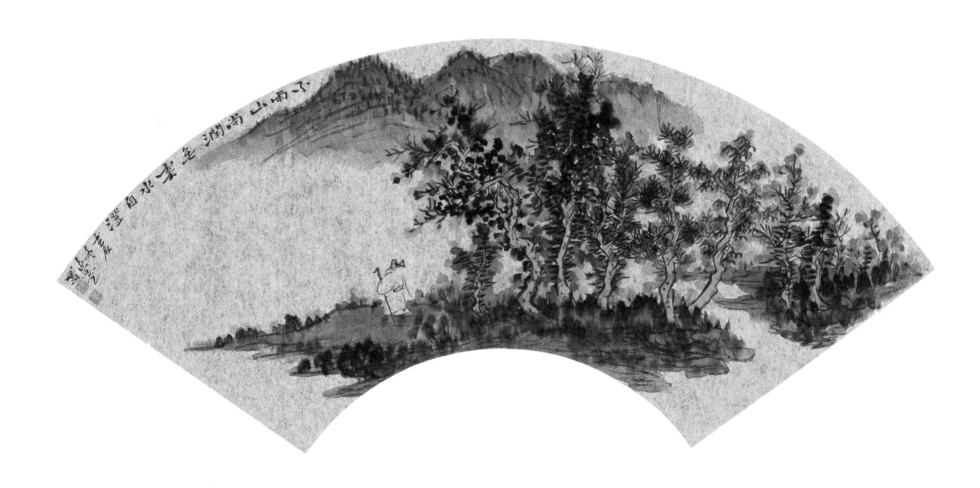

策仗寻幽

27cm×48cm

金笺　2012 年

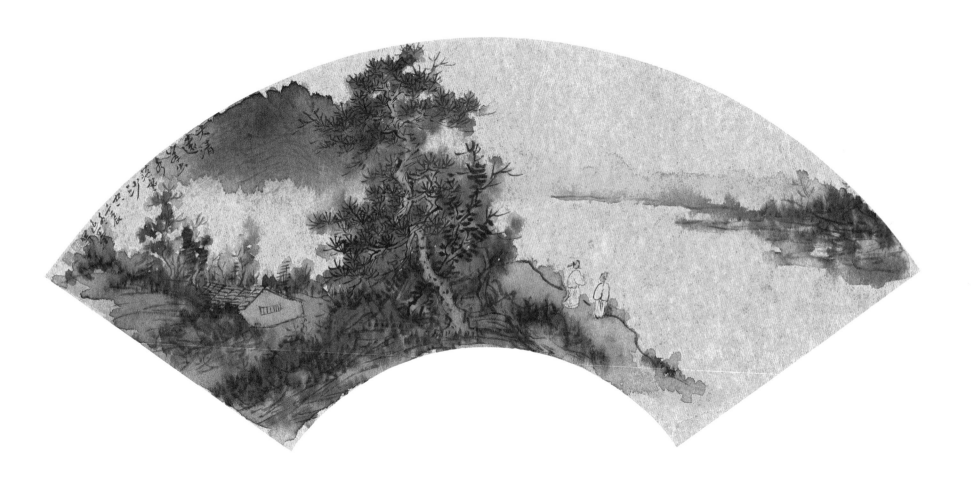

山居闲话

27cm×48cm

金笺　2012 年

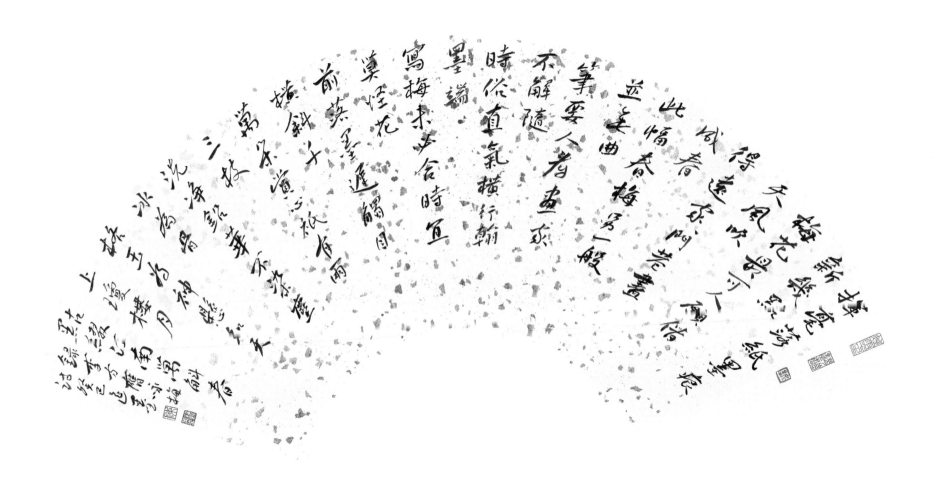

书法《李方膺诗》

26.5cm×55.5cm

纸本　2012 年

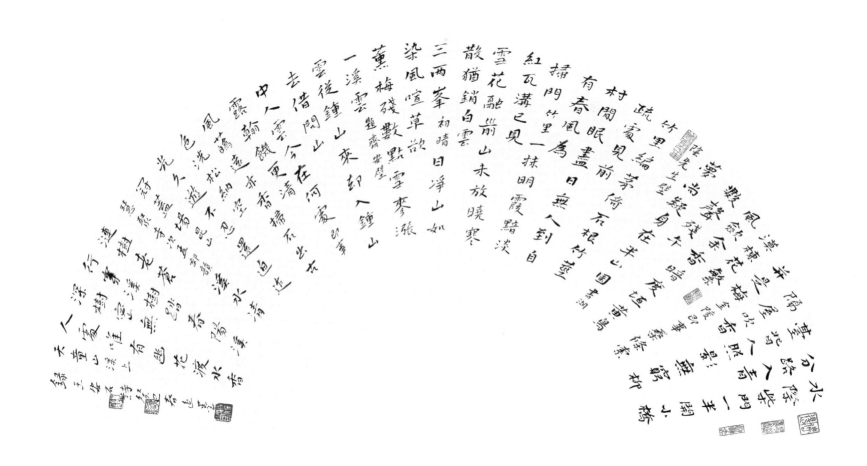

书法《王安石诗》

29cm×59.5cm

纸本　2012 年

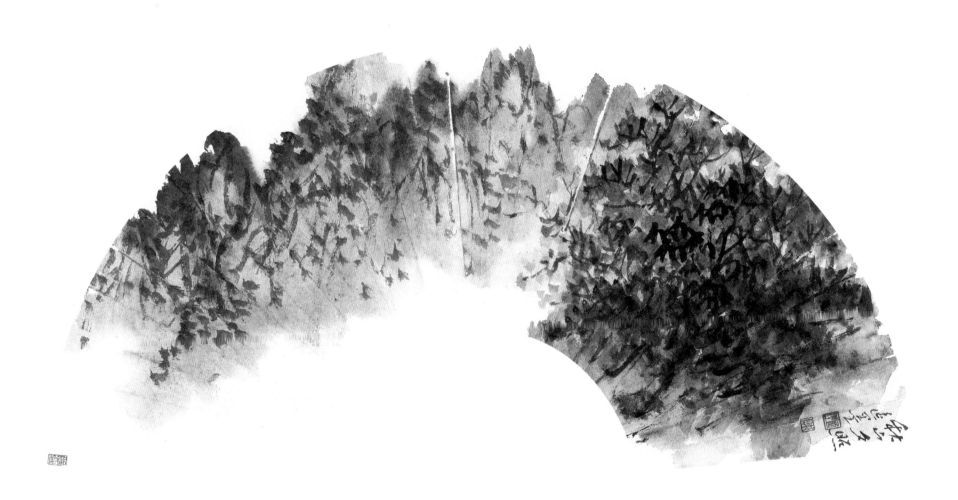

秋山夕照

29cm×59.5cm

纸本　2012 年

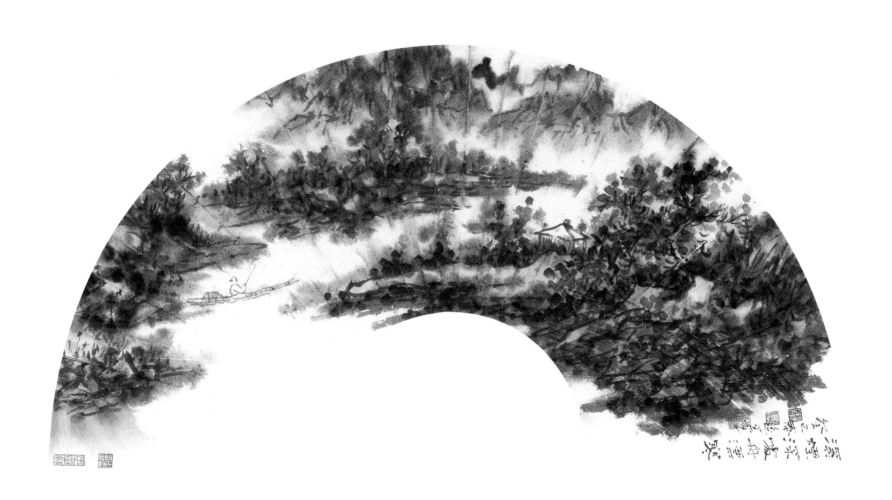

溪烟深处舟溪寒

29cm×59.5cm

纸本　2012 年

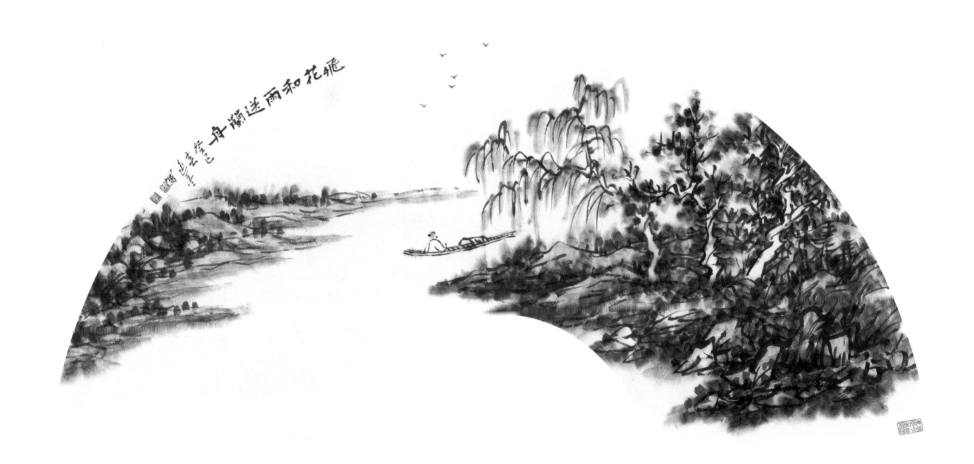

飞花和雨送兰舟

28.5cm × 60cm

纸本　2013 年

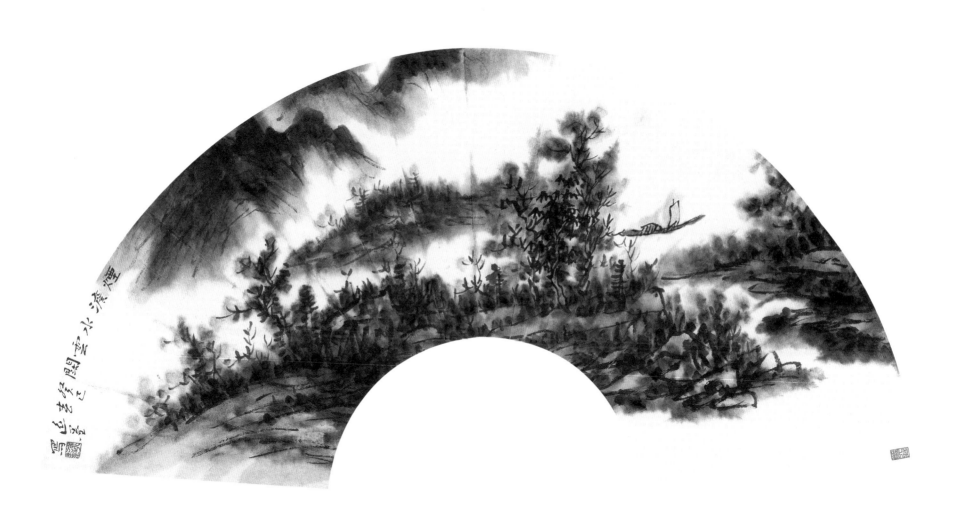

烟深水云阔

28.5cm×60cm

纸本　2013 年

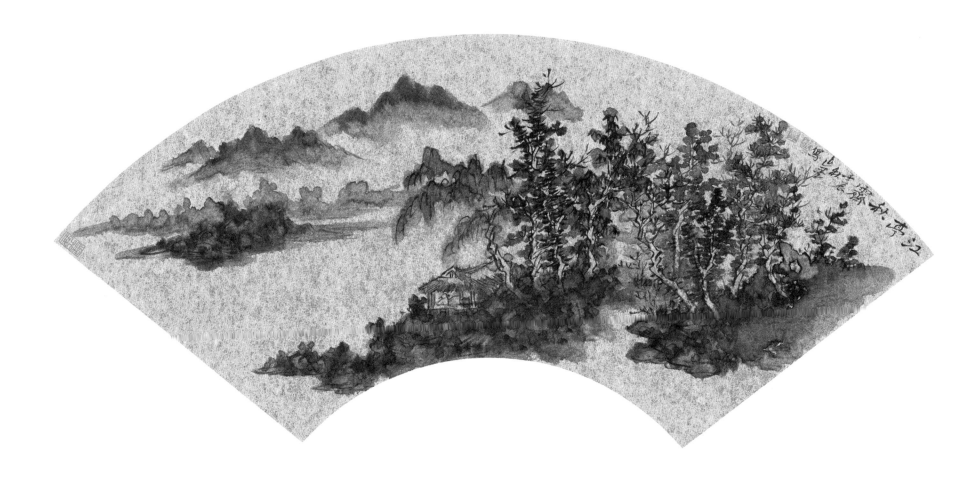

江亭秋霁

27cm×48cm

金笺　2012 年

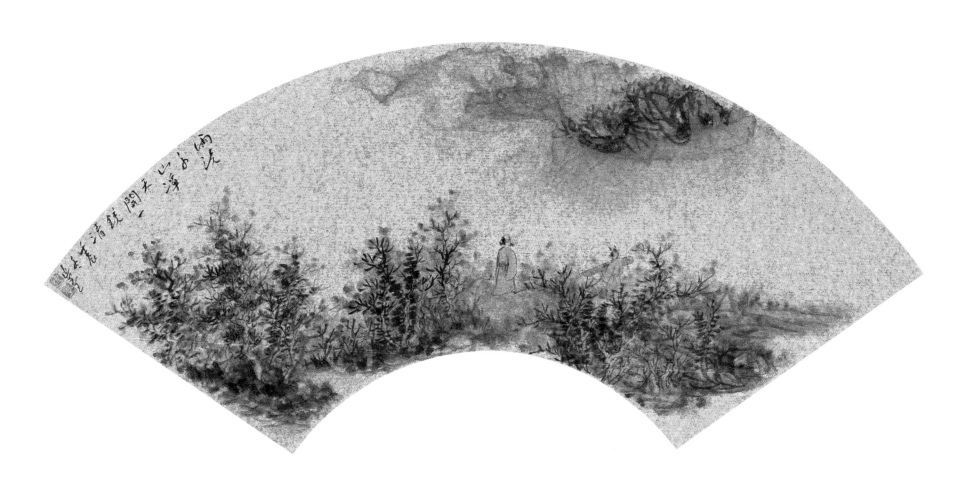

雨洗千山净　天开一镜清

27cm×48cm

金笺　2012 年

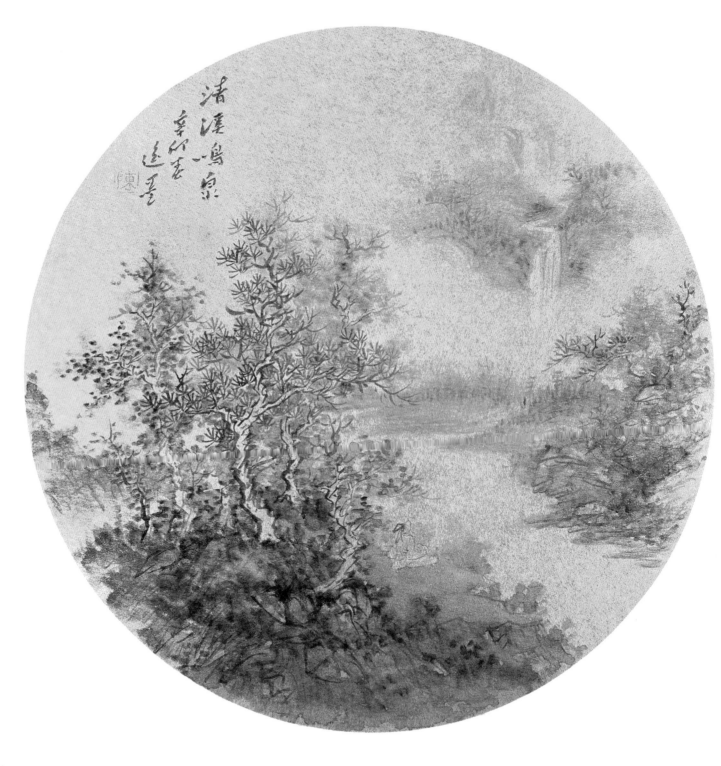

清溪鸣泉

34cm×34cm

金笺　2011 年

096

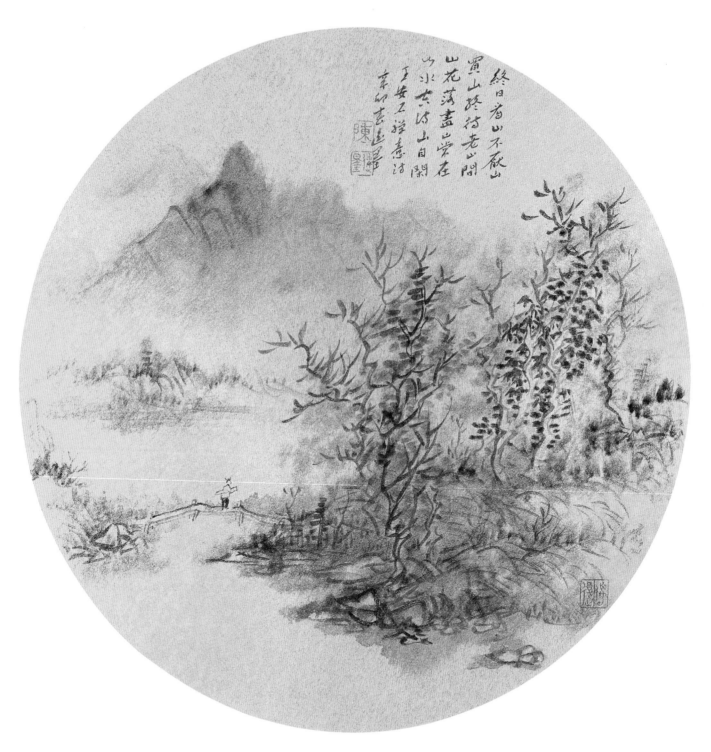

終日看山不厭山
買山終待老山間
山花落盡山常在
山水空流山自閒
王安石詩意詩
辛卯畫 陳遠輝

王安石诗意图

34cm×34cm

金笺　2011 年

詩中畫性情中來者也則畫不
是可以擬張擬李而後作詩畫巾
詩刀境趣時生者也則詩不是便生
杏生剥而後成畫真識相觸如鏡
寫影初何窒心今人不免唐突詩畫
也

錄石濤題畫句癸巳莛墨

书法《石涛题画句》
右图　书法《石涛题画句》（局部）

31.5cm×27cm
绢本　2012 年

098

畫性情中來者也則畫

以擬張擬李而後作詩畫

境趣時生者也則詩不是

剝而後成畫真識相觸胸

初何宂宂令人不免庚突

錄石濤題畫句句浸靈運呈正

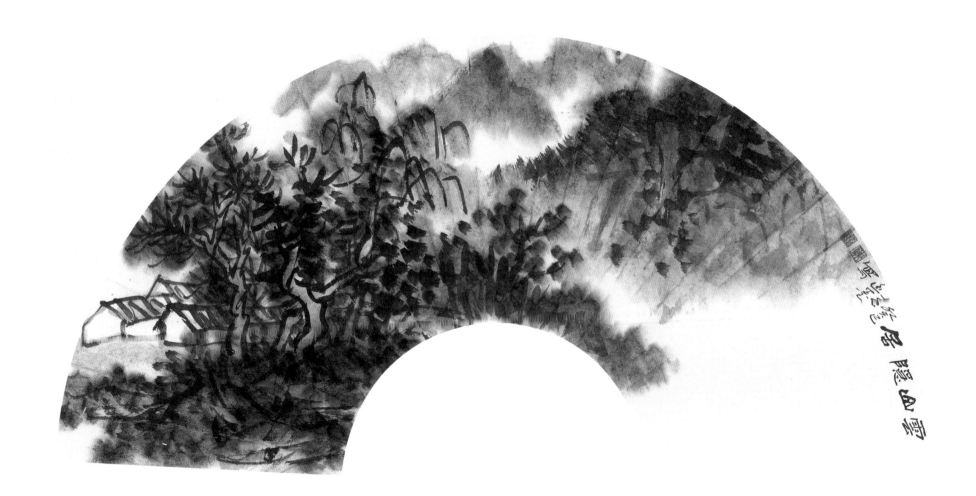

云山隐居

29cm×59.5cm

纸本　2012 年

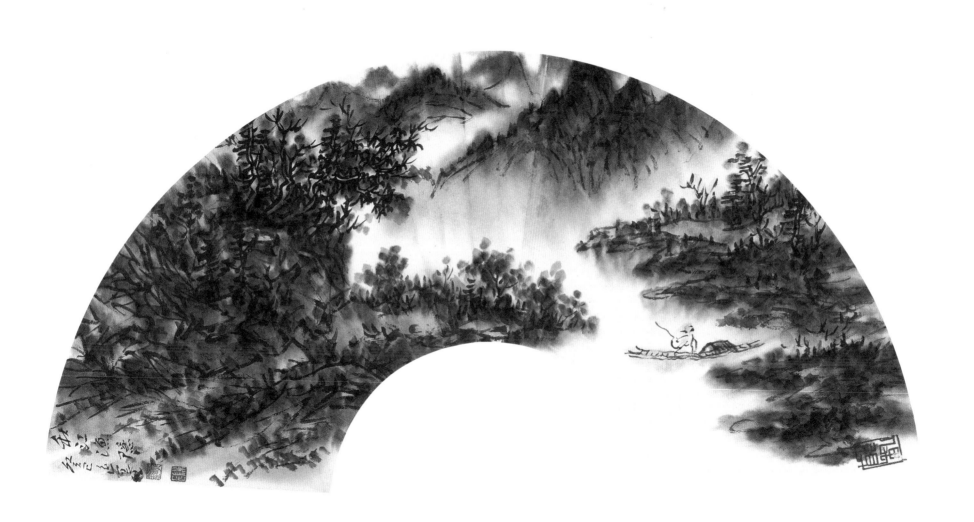

秋江渔隐

29cm×59.5cm

纸本　2012 年

101

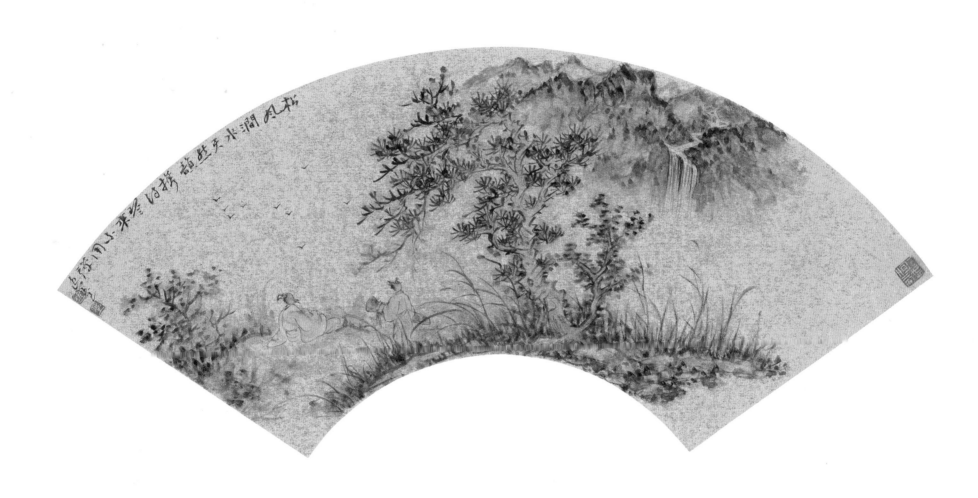

松风涧水天然韵　携得琴来不用弹

27cm×48cm

金笺　2012 年

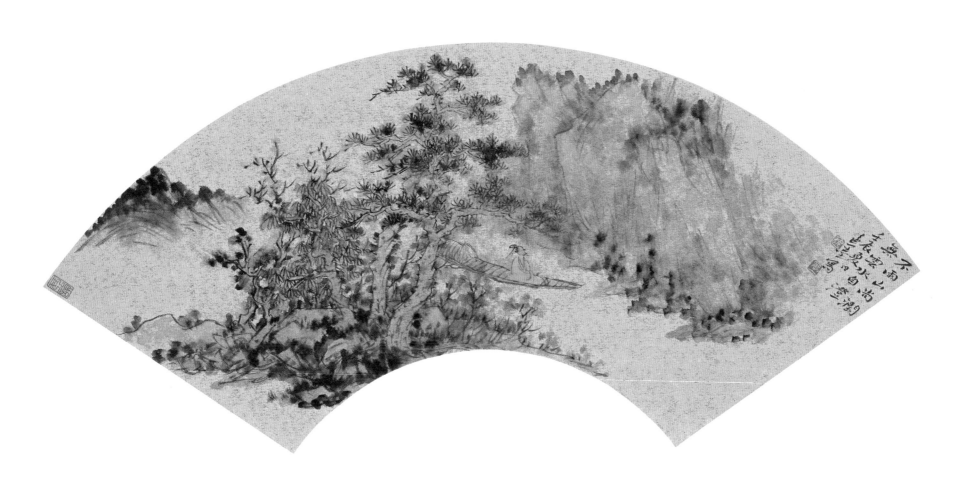

不雨山尚润　无云雨自澄

27cm×48cm

金笺　2012 年

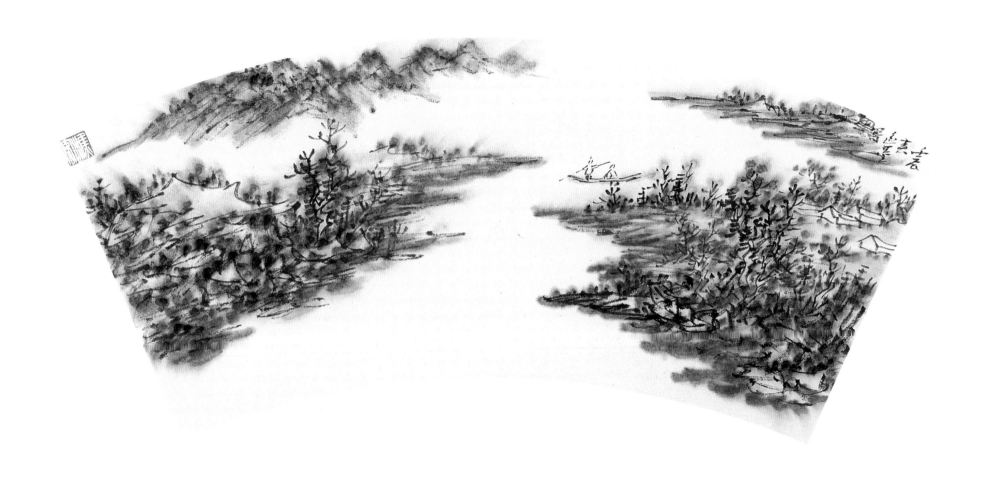

渔歌

17cm × 40.5cm

纸本　2012 年

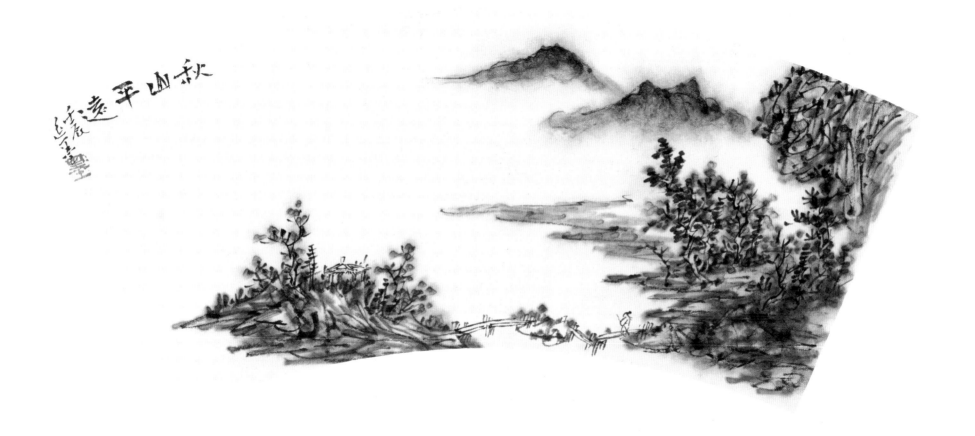

秋山平远

17cm×40.5cm

纸本 2012 年

105

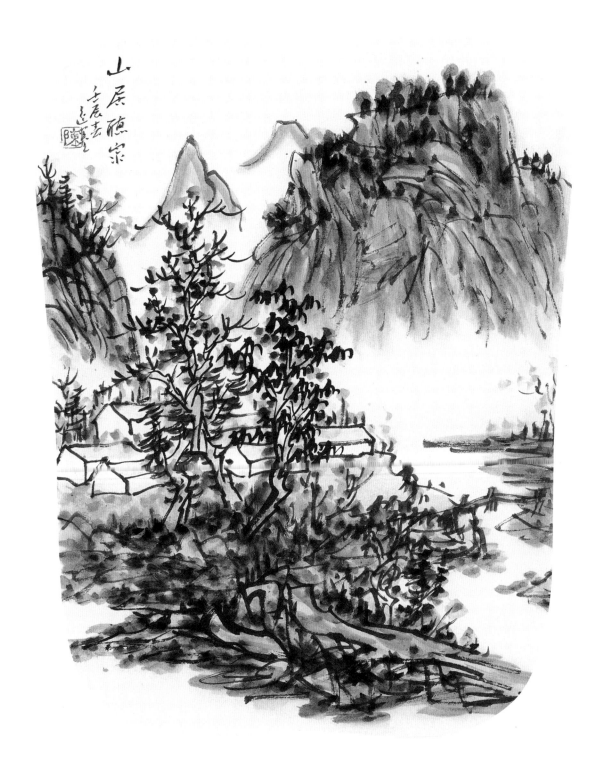

山居听泉

40cm×31cm

纸本　2012 年

106

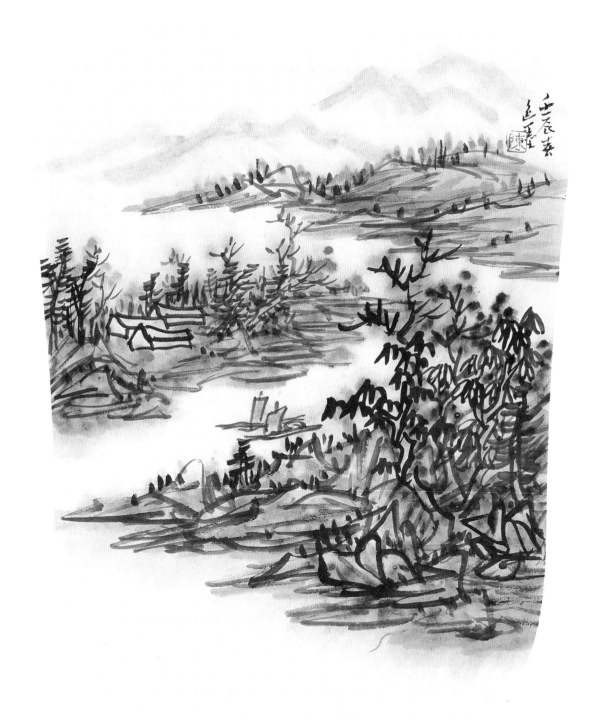

山居渔乐

40cm×31cm

纸本　2012年

天寒日暮烏鴉噪江空野闊黃雲低
村南村北人迹斷山前山後玉樹迷
歌樓涸盡金帳暖豈知篷底魚蓑飯
一絲天地柳花香萬頃煙波蓬葉晚
風沙不數王子敵清興不減山陰舟
人間富貴黃羊頭露梧桐江村家免羊裘
遠天此畫三嘆惠如此江湖歸未得
洗魚煮酒畫孤蓬江上雪山明晴色
元薩都剌題寒江釣雪書圖處王雲山

书法《元·萨都剌诗》

29.5cm×24cm

纸本　2012年

天寒日暮烏鴉噪江空野闊黃雲

村南村北人迹斷山前山後...樹

歌樓酒肆金帳暖豈知箬底魚

一絲天地柳花香萬頃煙波...

風泠泠數王子欲乘興不減山陰...

人間富貴草頭露梧桐江村...

书法《元·萨都剌诗》（局部）

109

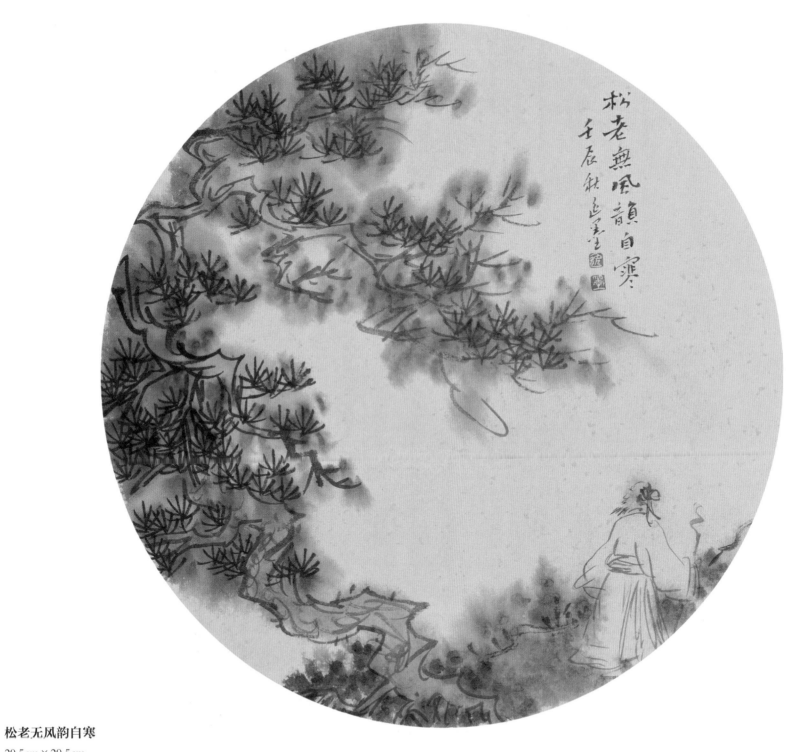

松老无风韵自寒

29.5cm×29.5cm

纸本　2012 年

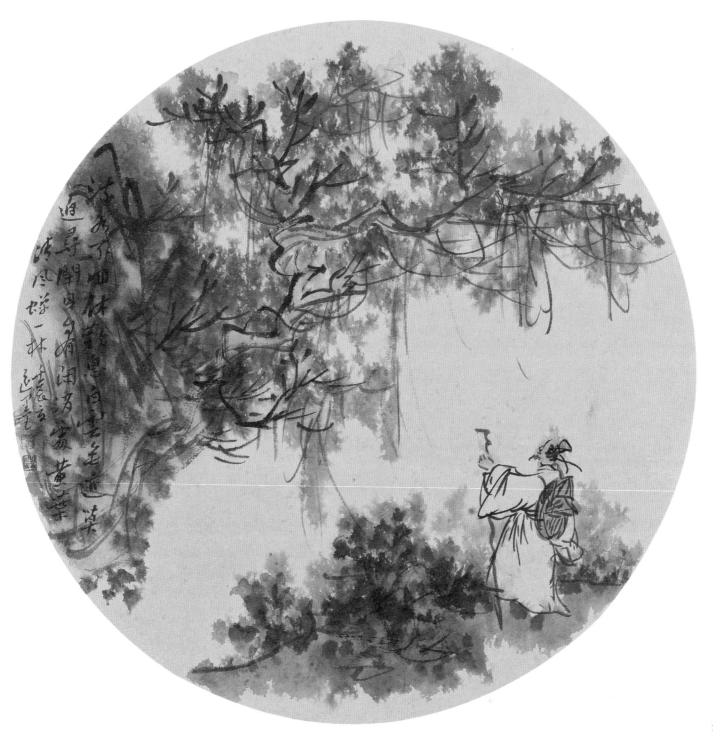

云山寻幽

29.5cm × 29.5cm

纸本　2012 年

111

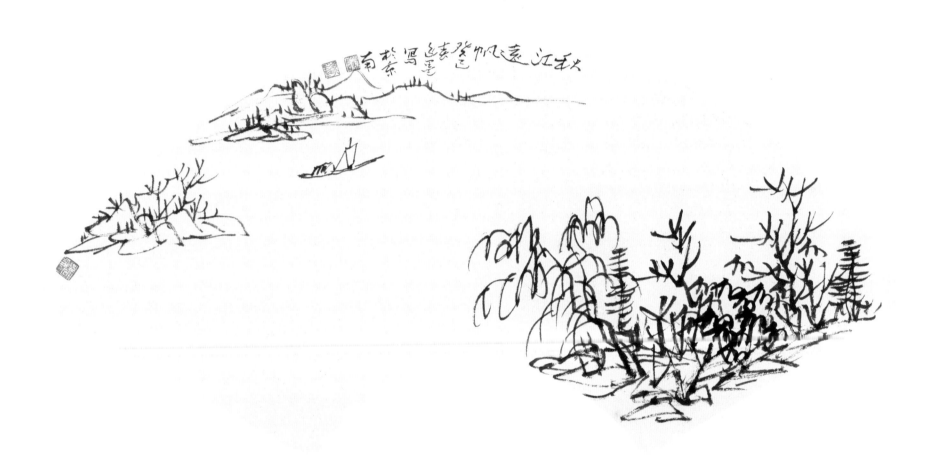

秋江远帆

28.5cm × 60cm

纸本　2013 年

秋江远帆（局部）

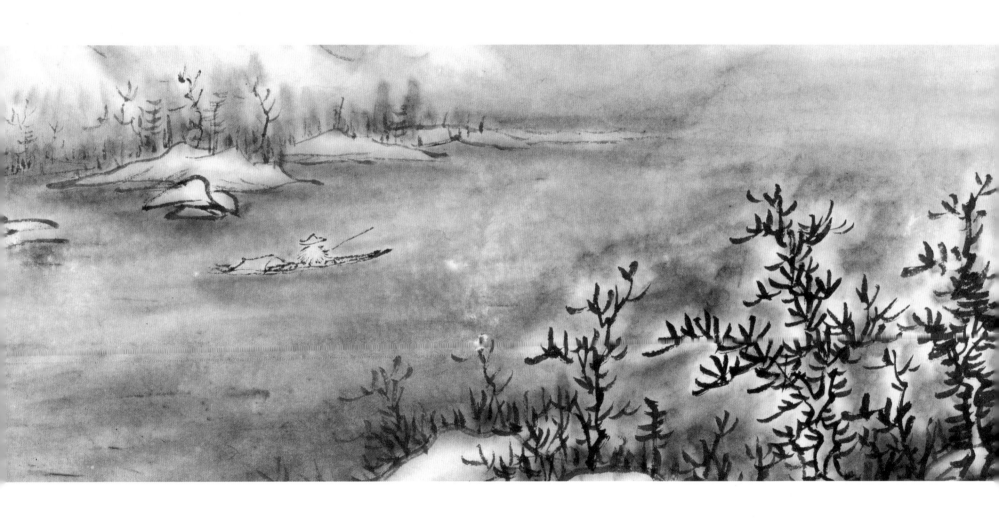

寒江独钓（局部）

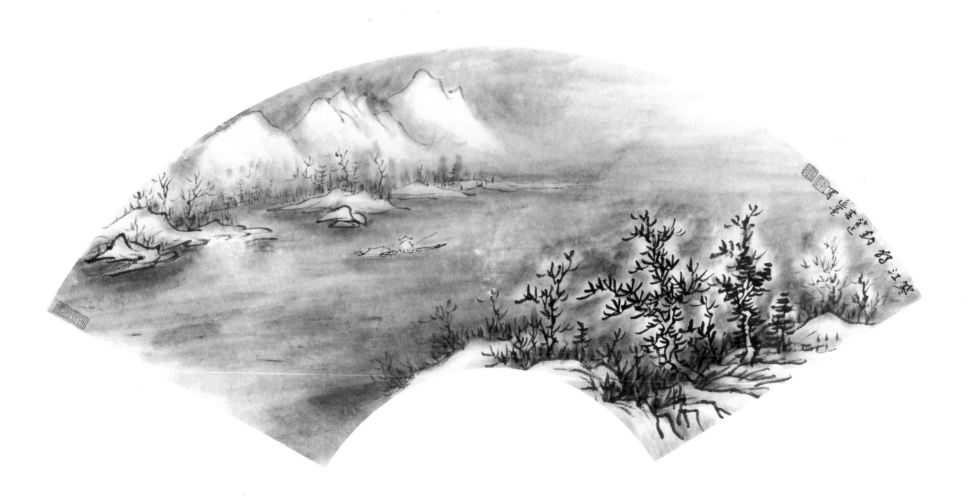

寒江独钓

28.5cm×60cm

纸本　2013 年

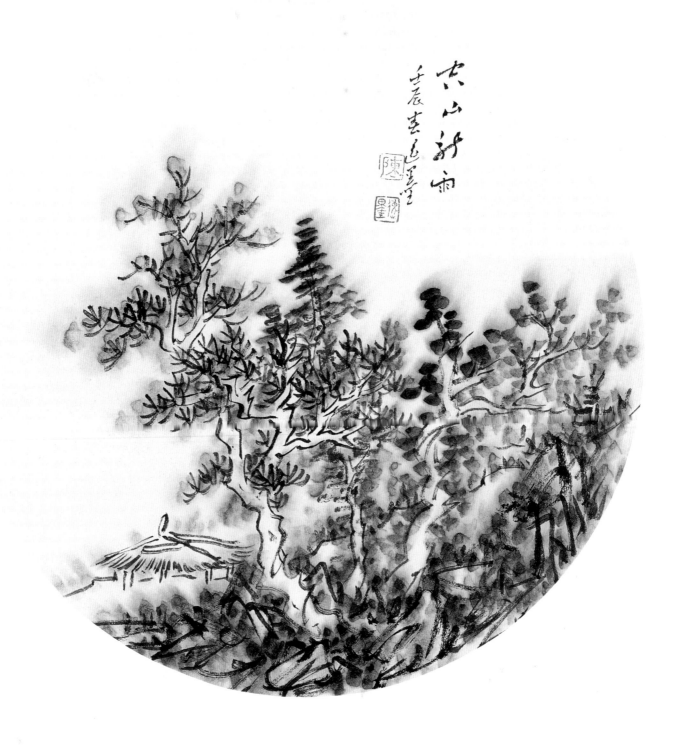

空山新雨

29.5cm×29.5cm

纸本　2012 年

116

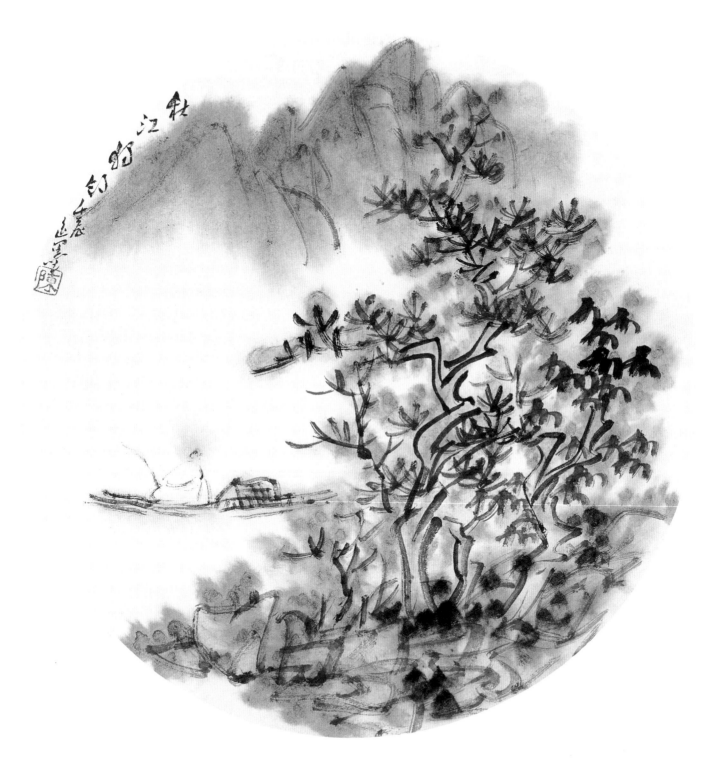

秋江独钓

29.5cm×29.5cm

纸本　2012 年

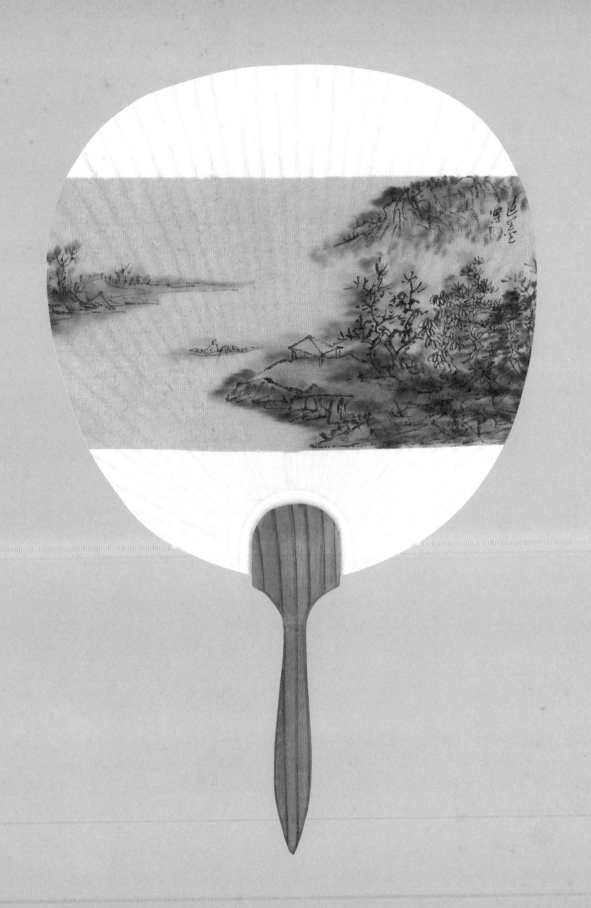

晚渡

24cm×24cm

纸本　2012 年

118

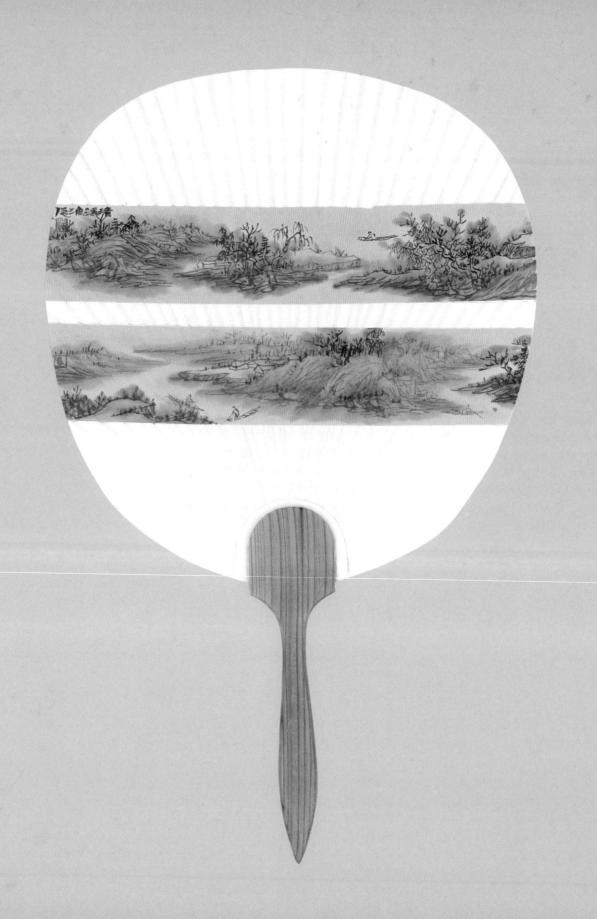

清江渔隐

24cm×24cm

纸本 2012 年

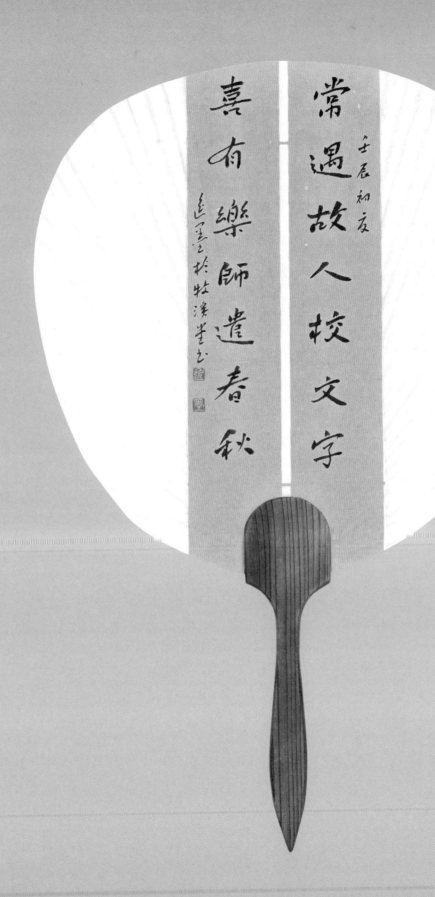

书法对联

24cm×24cm

纸本 2012 年

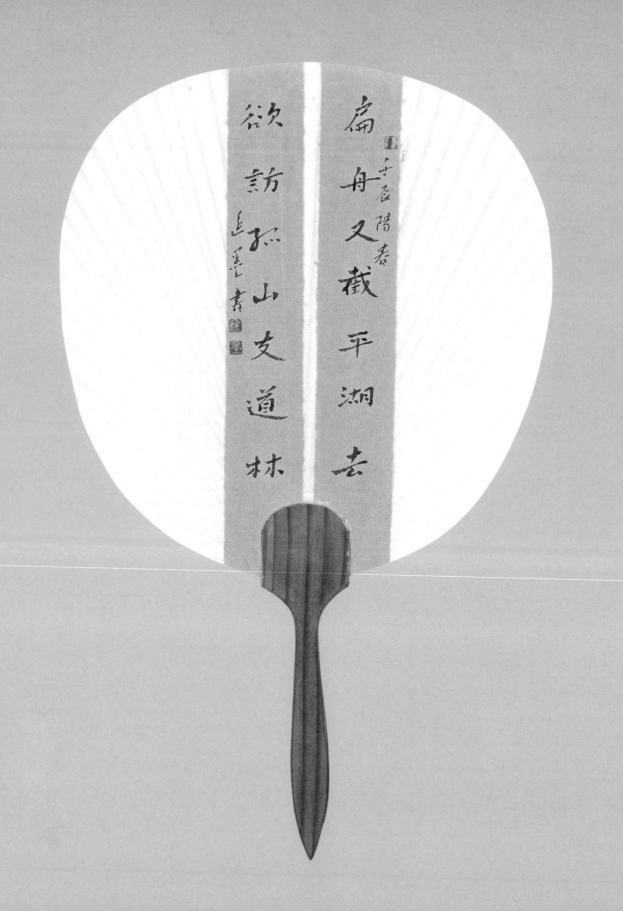

扁舟又截平湖去
欲訪孤山支道林

书法对联

24cm × 24cm

纸本 2012 年

121

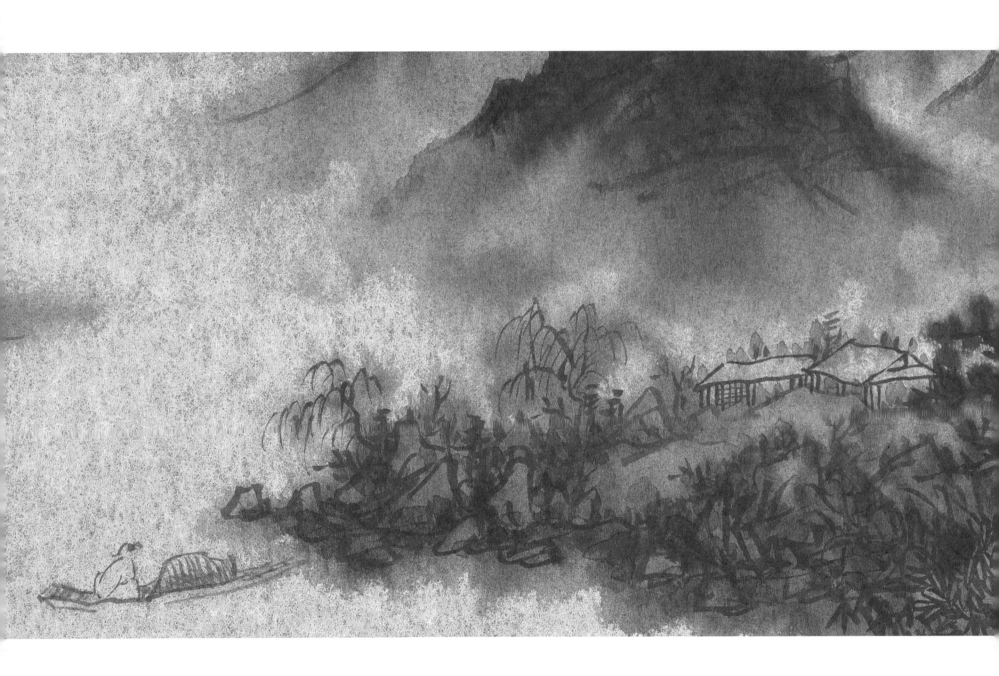

潇湘水云（局部）

122

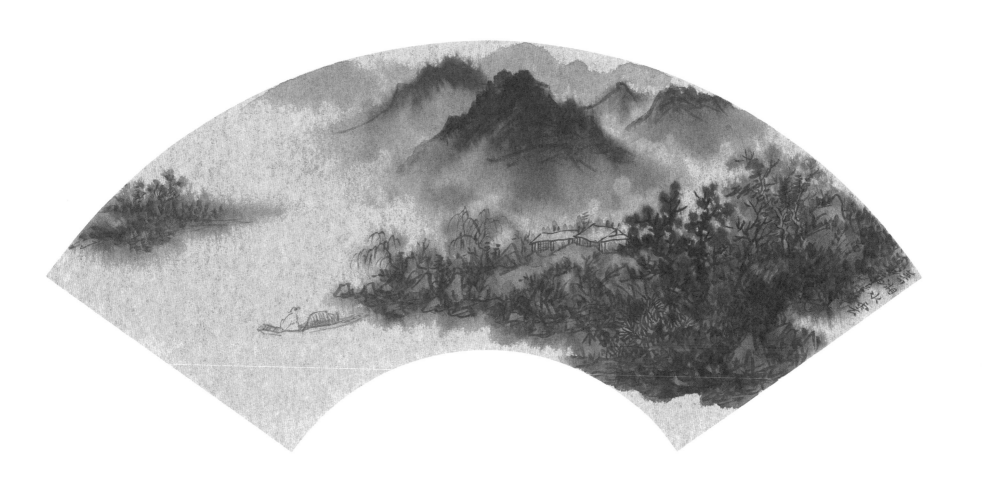

潇湘水云

27cm×48cm

金笺　2012 年

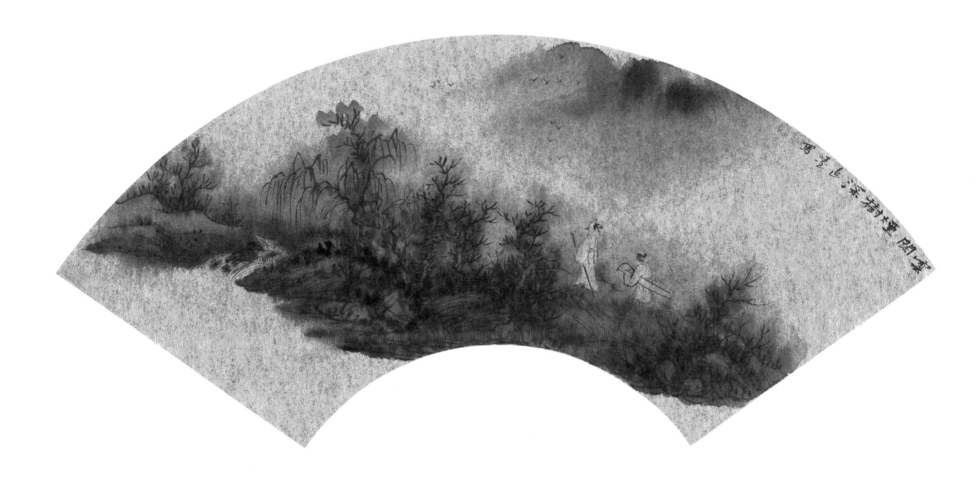

云阔烟树深

27cm×48cm

金笺　2012 年

124

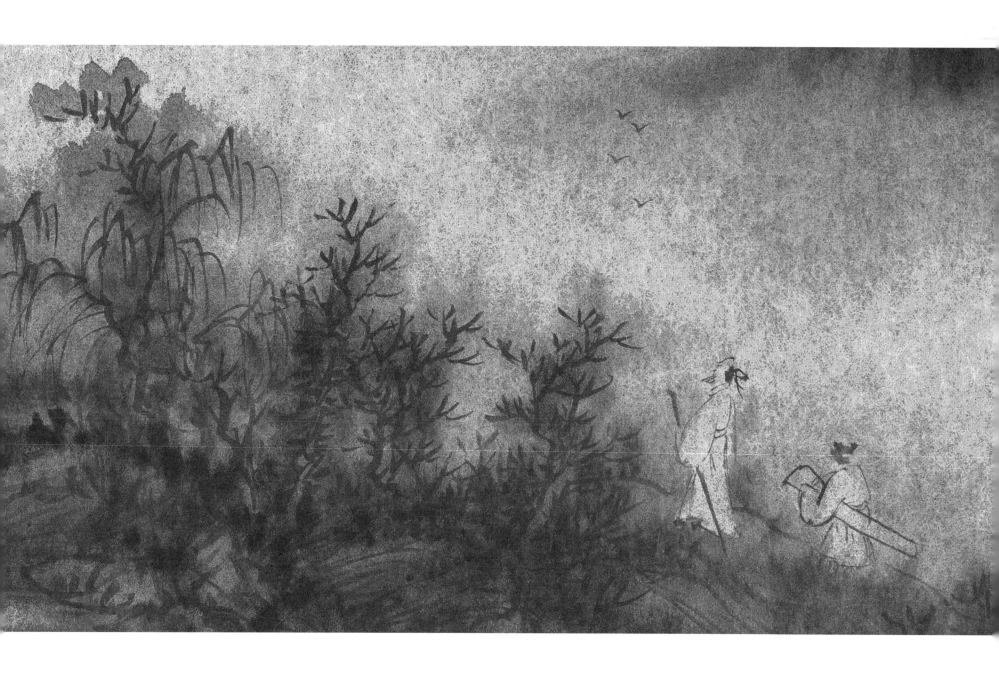

云阔烟树深（局部）

秋江独钓图

21cm×45cm

纸本　2012年

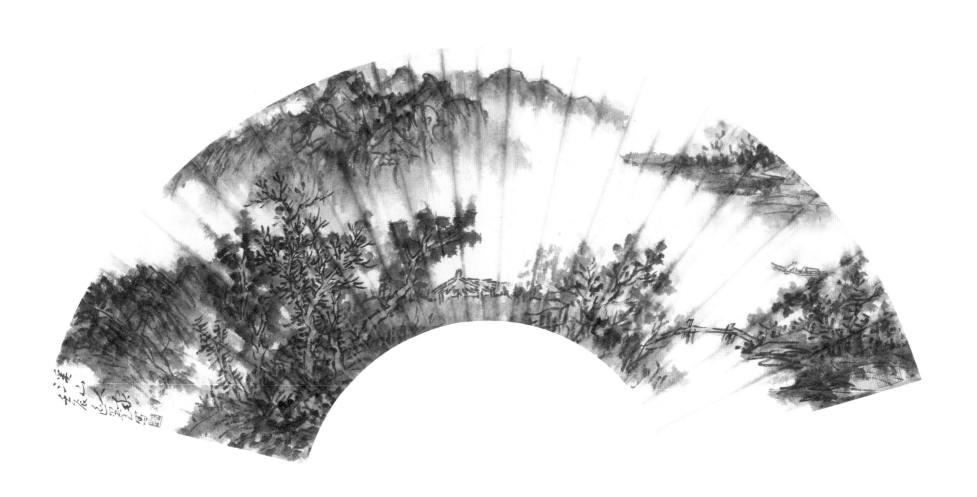

溪山人家

29cm × 59.5cm

纸本　2012 年

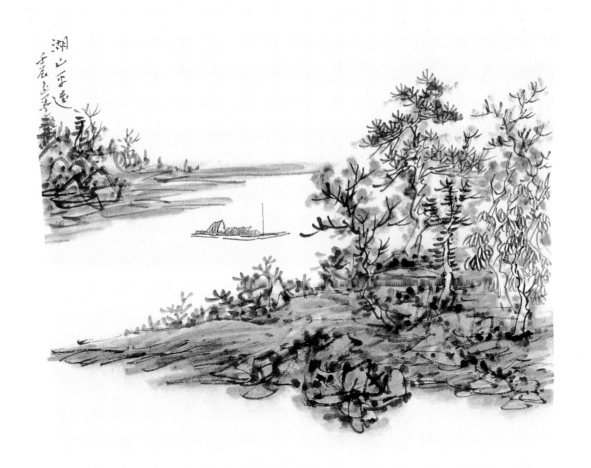

湖山平远

40cm×31cm

纸本　2012 年

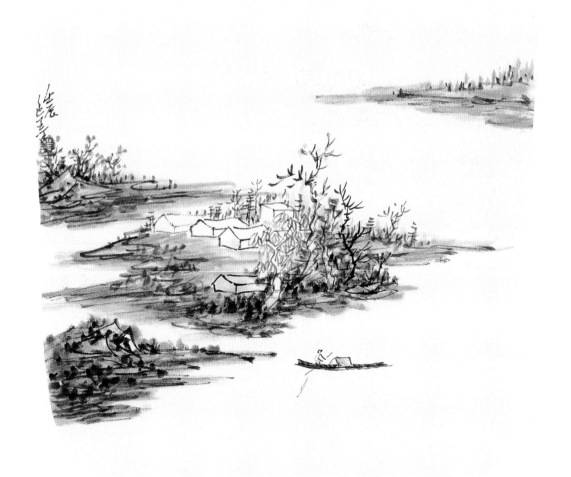

渔舟唱晚

40cm×31cm

纸本　2012 年

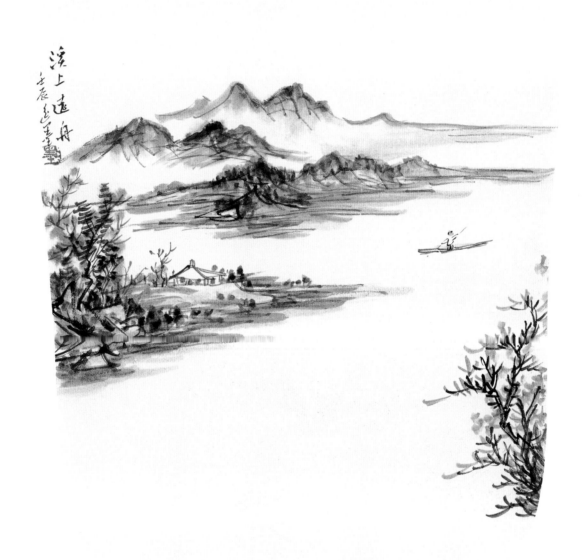

溪上远舟

40cm×31cm

纸本　2012年

130

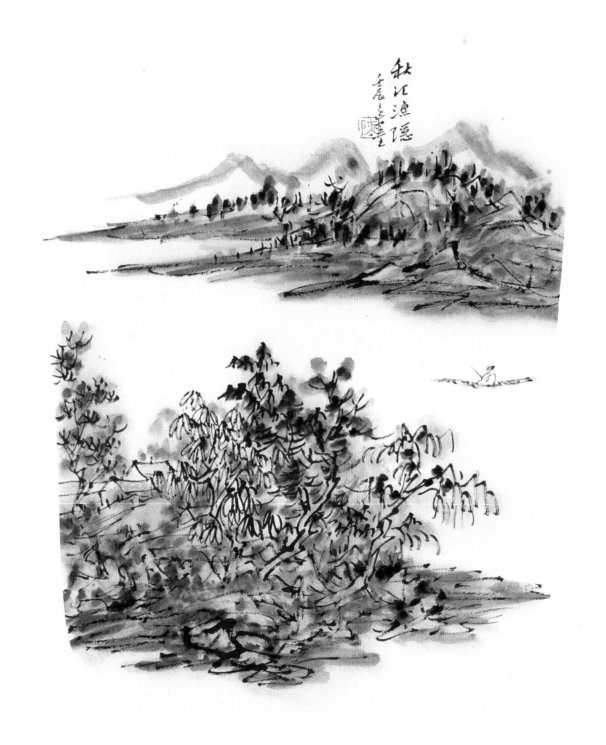

秋江渔隐图

40cm×31cm

纸本 2012 年

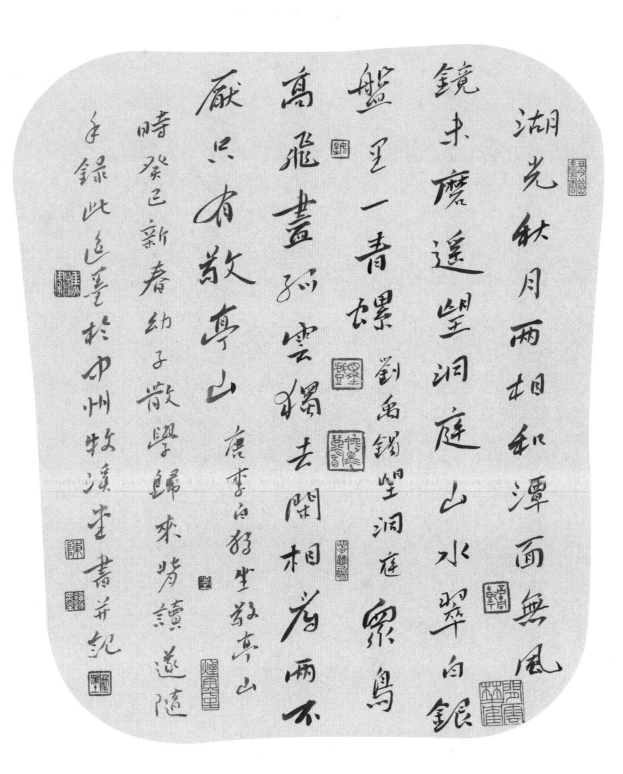

书法《唐诗二首》

31.5cm×27cm

绢本 2012年

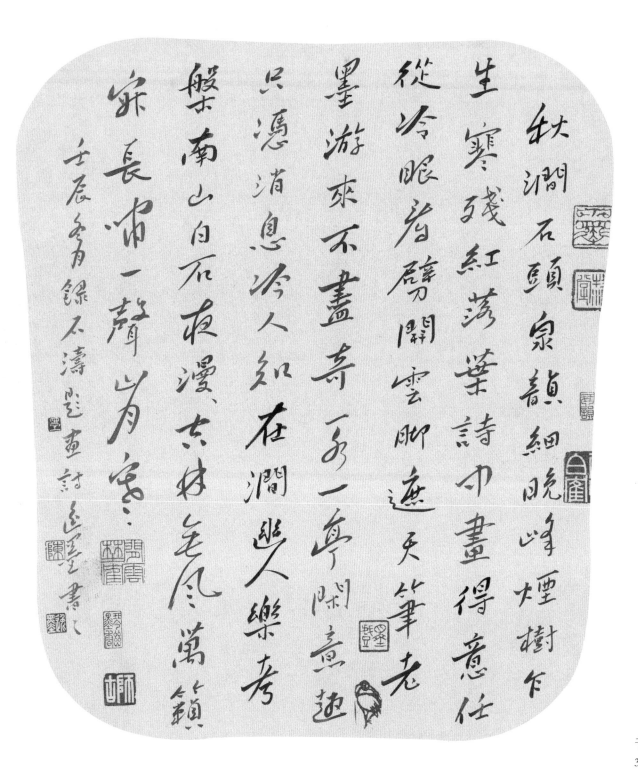

秋澗石頭泉韻細晚峰煙樹下
生寒殘紅落葉詩句畫得意任
從冷眼看劈開雲脚遮天筆老
只憑消息冷人知在澗游人樂考
墨游來不畫壽不子一亭開意趣
般南山白石夜漫古林無風萬籟
家長帖一聲為寒

壬辰秋月錄石濤題畫詩
遠堂書之

书法《石涛题画诗》

31.5cm×27cm

绢本　2012 年

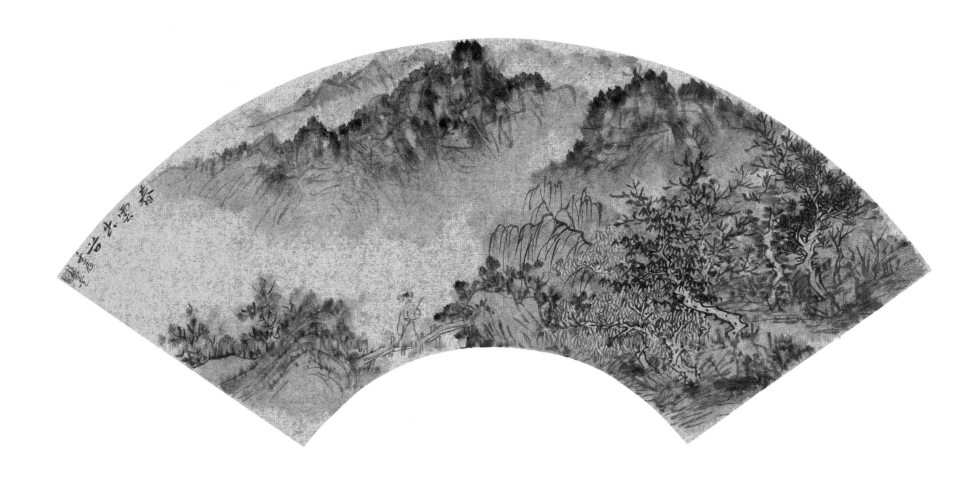

春云出谷

27cm×48cm

金笺　2012 年

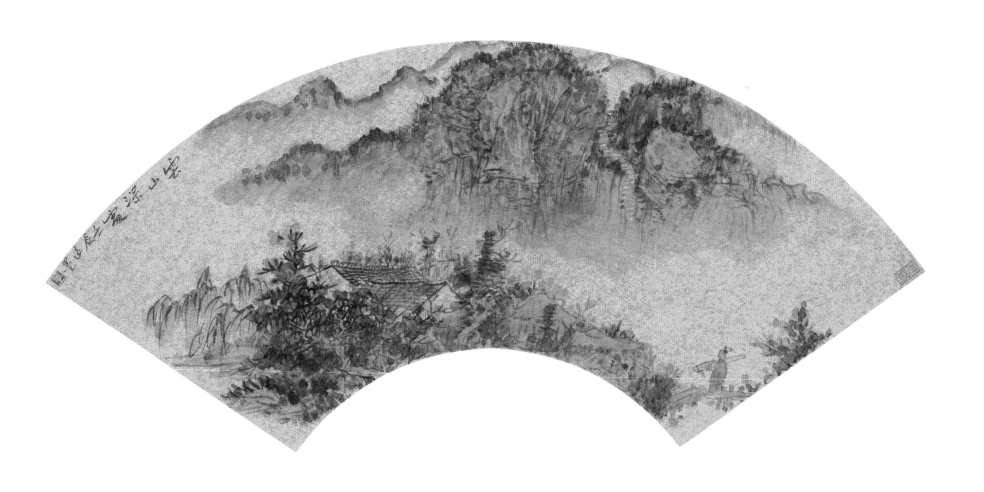

云山深处

27cm×48cm

金笺　2012 年

135

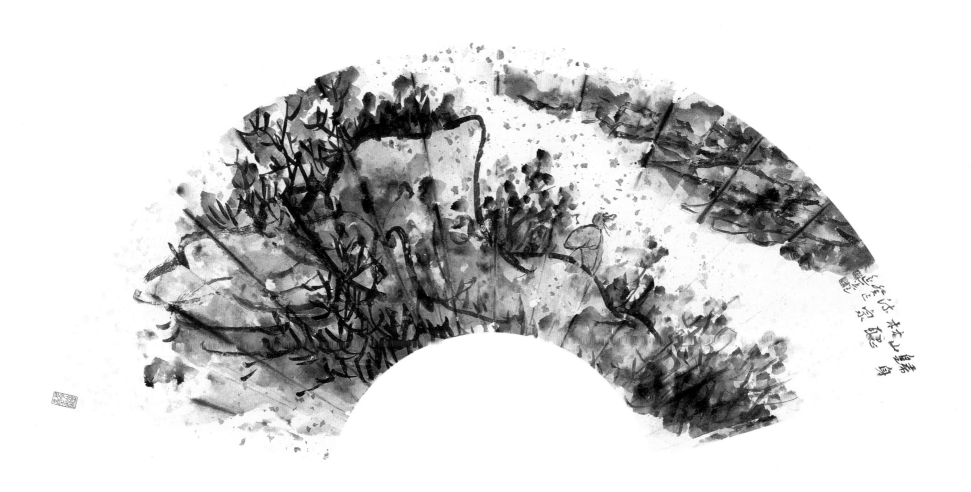

归隐山林听流泉

26.5cm×55.5cm

纸本　2013 年

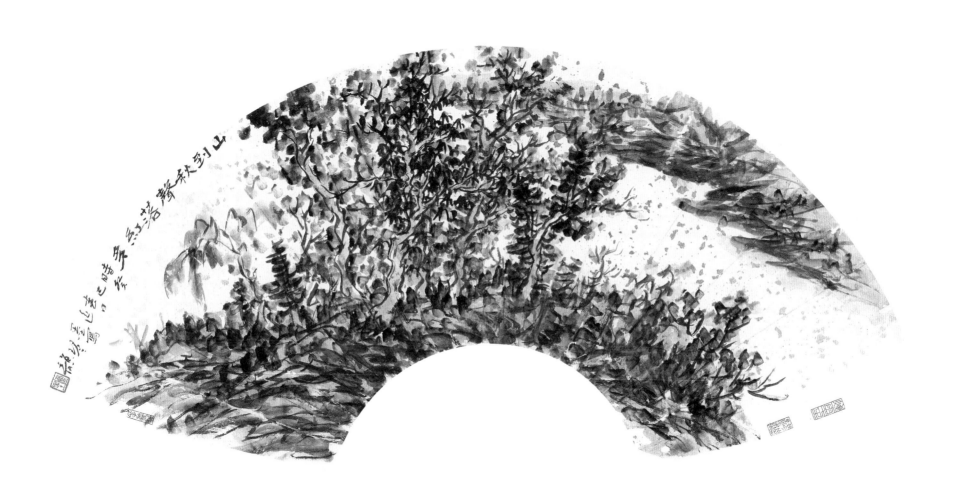

山到秋声落红多

26.5cm×55.5cm

纸本　2013 年

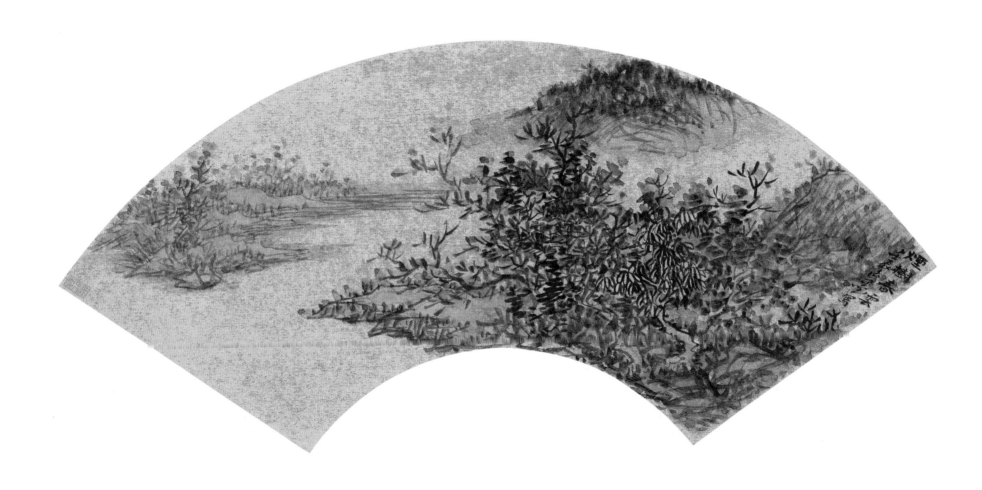

烟树春云

27cm × 48cm

金笺　2012 年

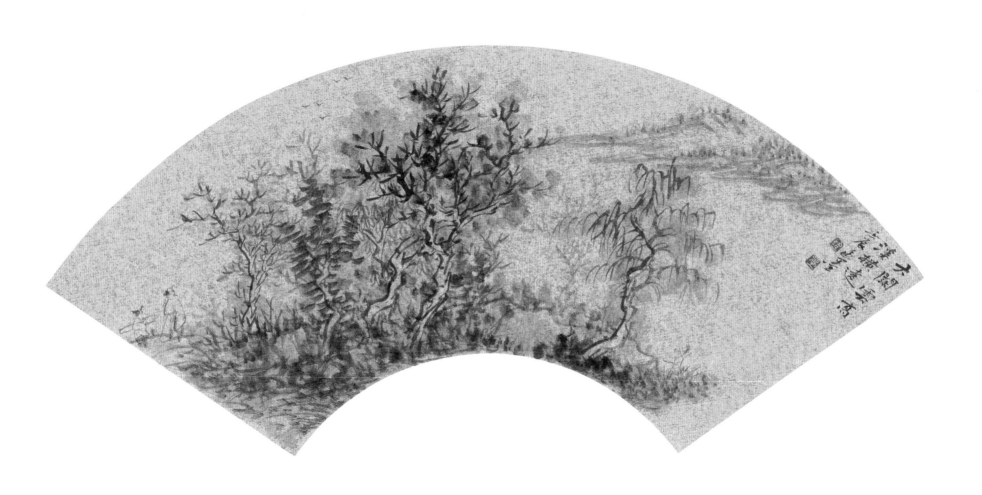

天阔云高

27cm×48cm

金笺　2012 年

奇崛神秀莫可窮其妙欲奪其造
化則莫神於好莫精於勤莫大於飽遊飫
看歷羅列於胸中而目不見絹素手不知
筆墨而磊落落杳漠莫非吾畫此懷素夜
聞嘉陵江水聲而草聖益佳張顛見公孫
大娘舞劍器而筆勢益俊者也
宋郭熙林泉高致一則癸巳新春迣墨書

书法《郭熙林泉高致一则》

31.5cm×27cm

绢本　2012年

野老秋江一葉輕棹聲欸乃遂

幽情蒼、不盡詩中意溪布窩

寒韻蠲清秋澗石頭泉韻細曉

峰煙樹乍生寒殘紅落葉詩中

畫得意任從冷眼看

錄石濤題畫詩二首癸巳邊亭書

书法《石涛题画诗》

31.5cm×27cm

绢本 2012 年

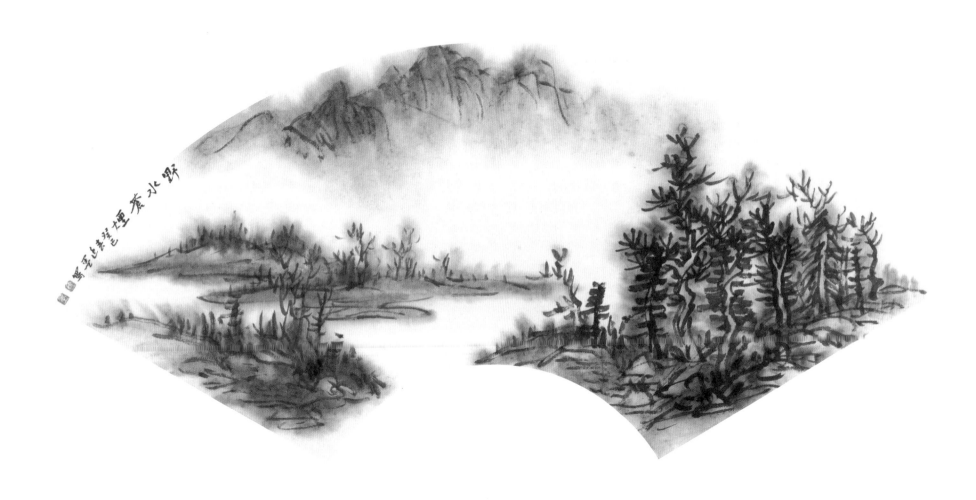

野水苍烟

28.5cm × 60cm

纸本　2013 年

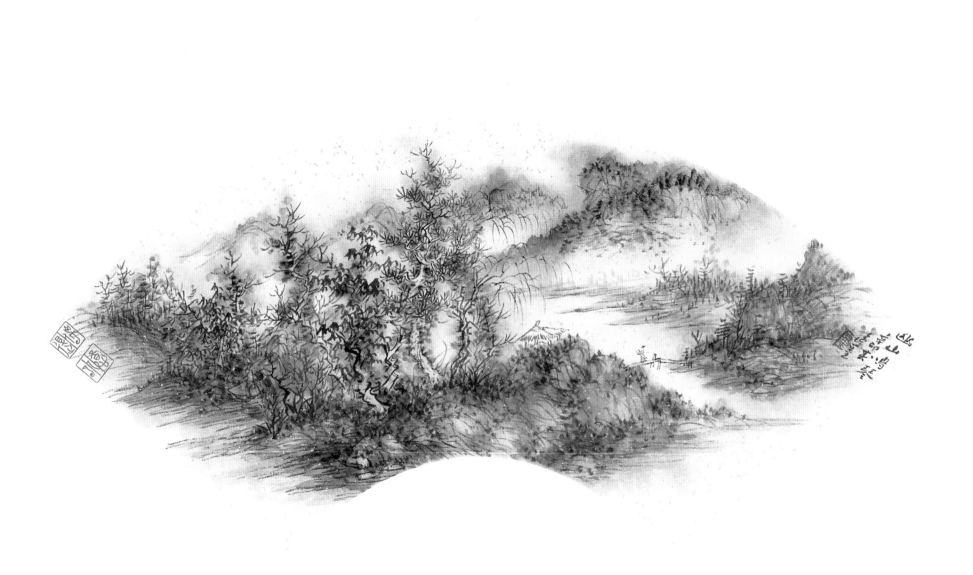

幽山鸣琴

23cm×46cm

纸本　2011 年

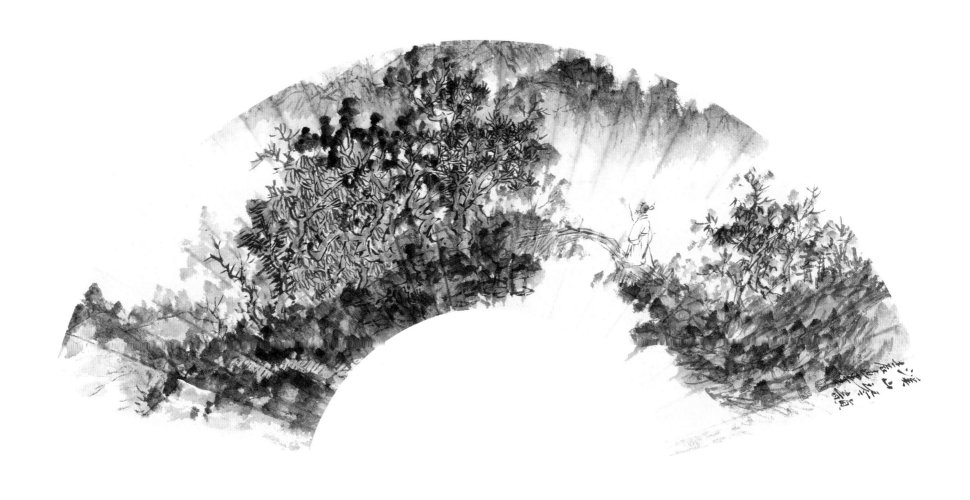

溪山琴韵

21cm×45cm

纸本 2012年

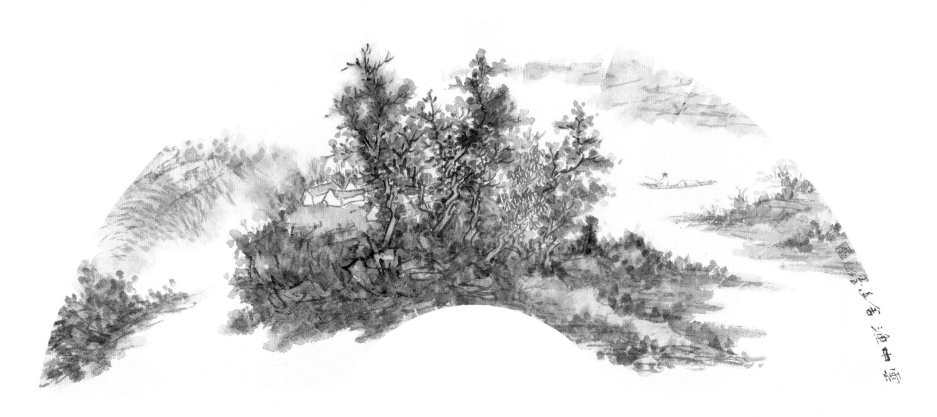

云中渔舍

29cm×59.5cm

纸本 2012 年

書寢乍興朝飢正甚忽蒙
簡翰猥賜盤飧當一葉報
秋之初乃韭花逞味之始助
其肥羜實謂珍羞充腹
之餘銘肌戴切謹修狀陳
謝伏惟鑒察謹狀

七月十一日

狀

癸巳杏月日課

书法《临杨凝式韭花帖》
右图　书法《临杨凝式韭花帖》（局部）

31.5cm×27cm
绢本　2013 年

146

猥賜盤發當一

初乃匪花遲味

靳寶謂珎著

銘肌載切謹言修

惟鑒察謹言峽

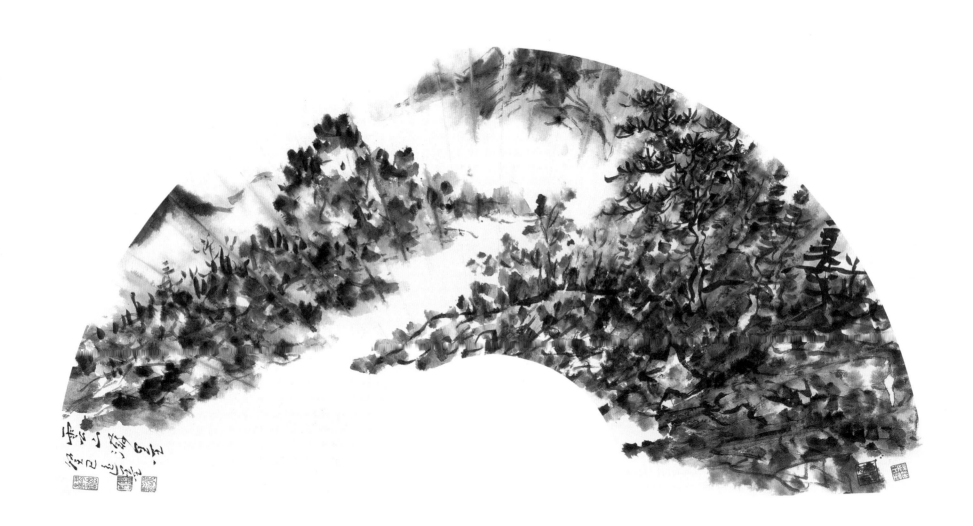

云山泼墨

29cm×59.5cm

纸本　2012 年

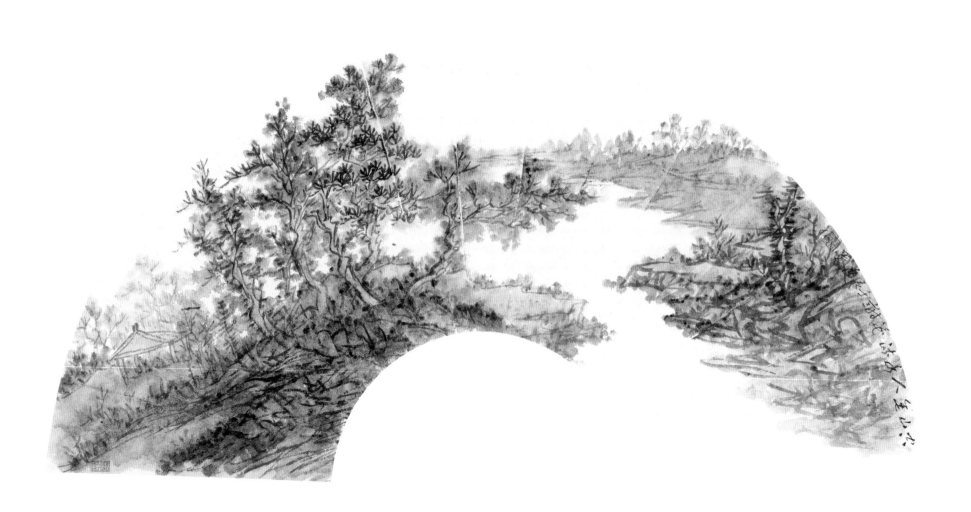

春山无人　水流花谢

29cm×59.5cm

纸本　2012 年

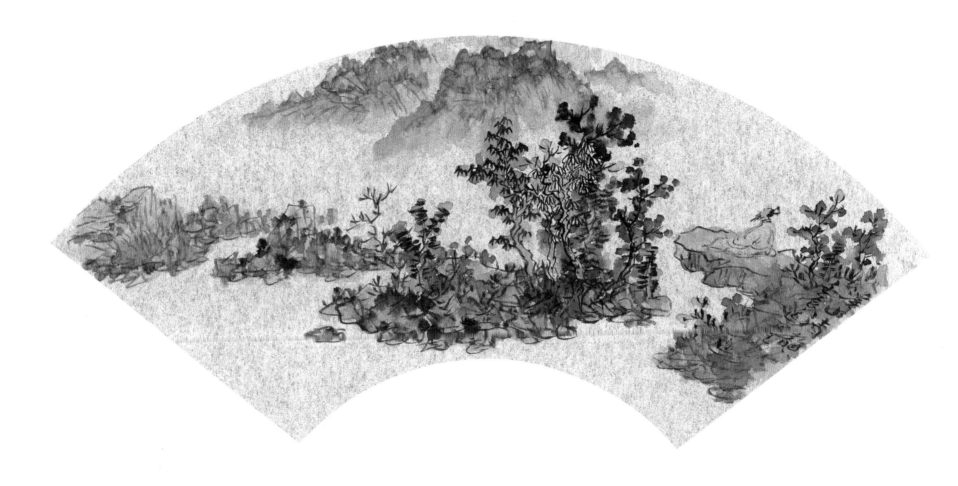

溪山清韵
右图　溪山清韵（局部）

27cm×48.5cm
银笺　2012年

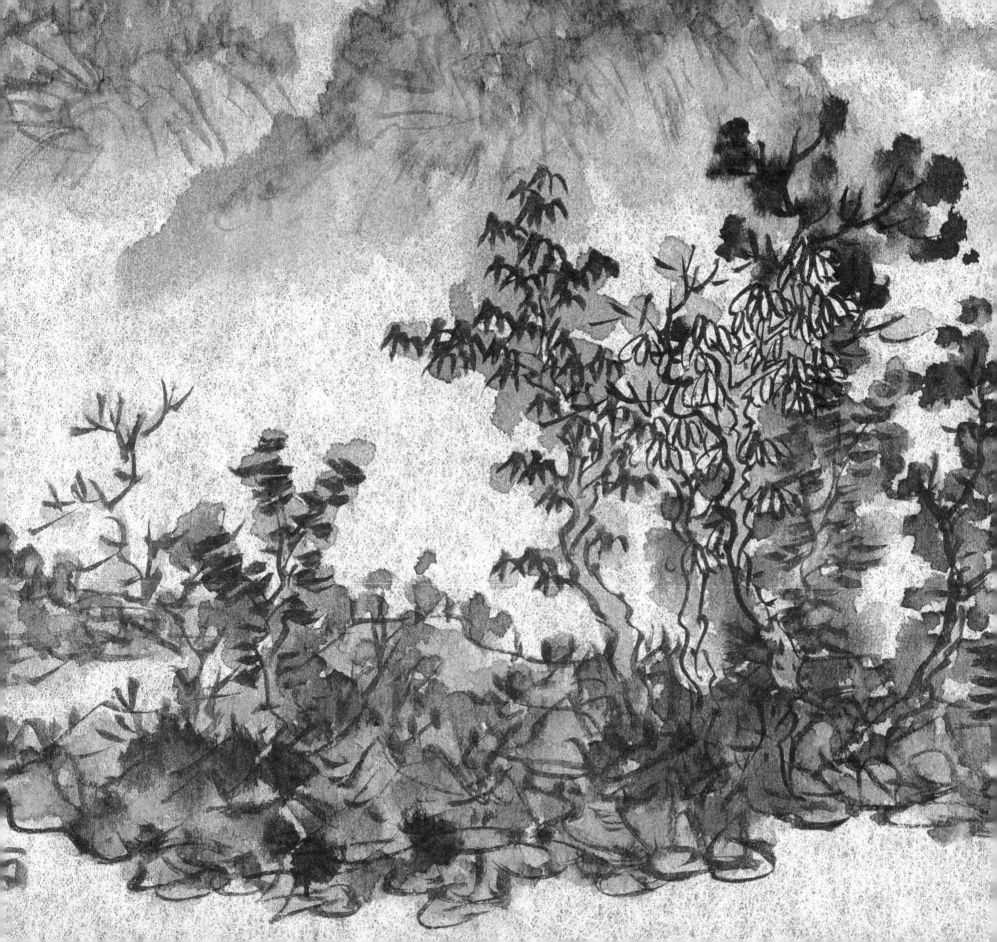

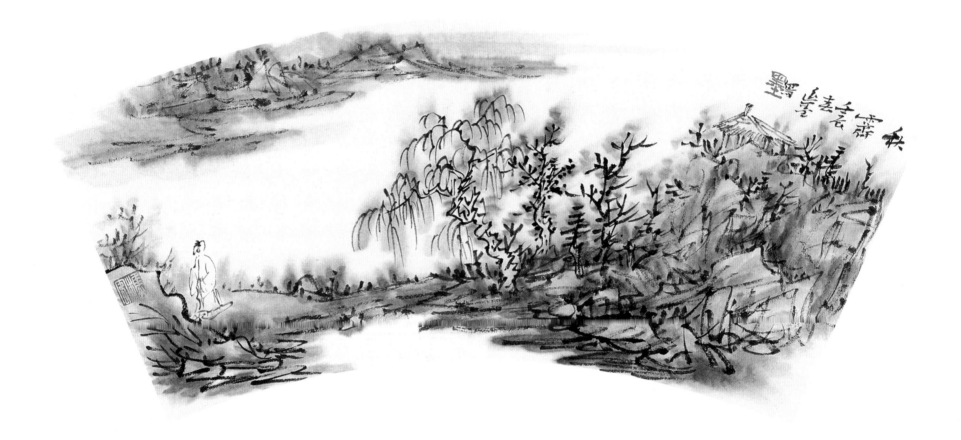

秋霁

17cm × 40.5cm

纸本　2012 年

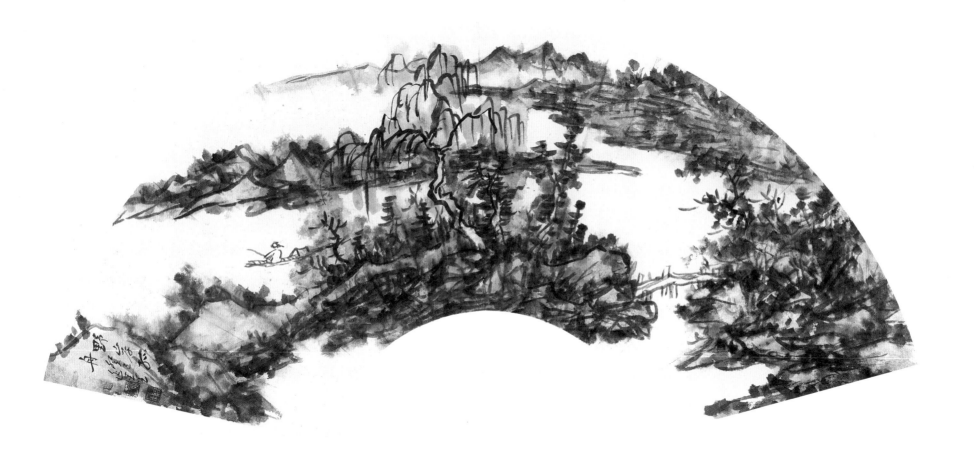

野渡孤舟

29cm×59.5cm

纸本　2012 年

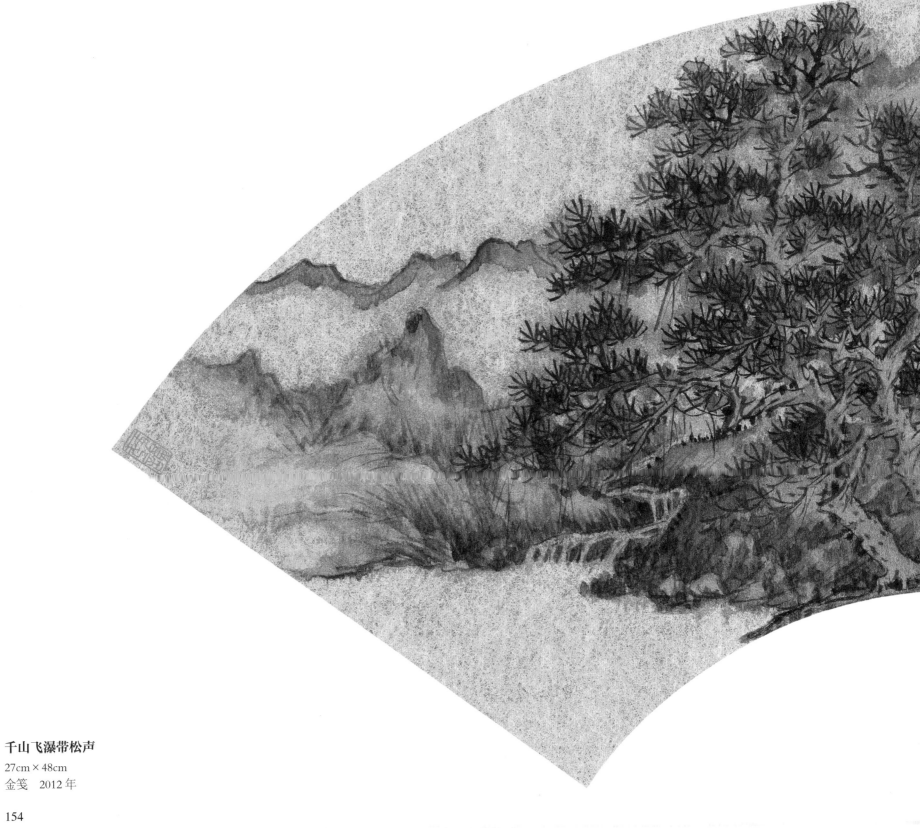

千山飞瀑带松声

27cm×48cm

金笺　2012 年

154

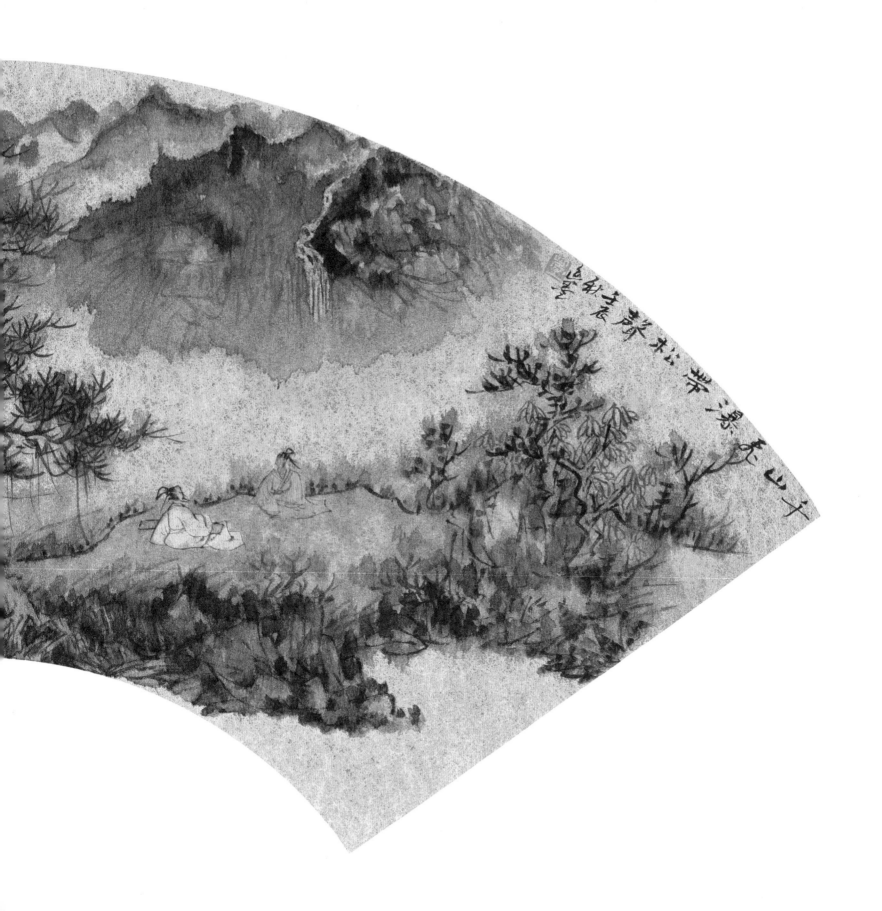

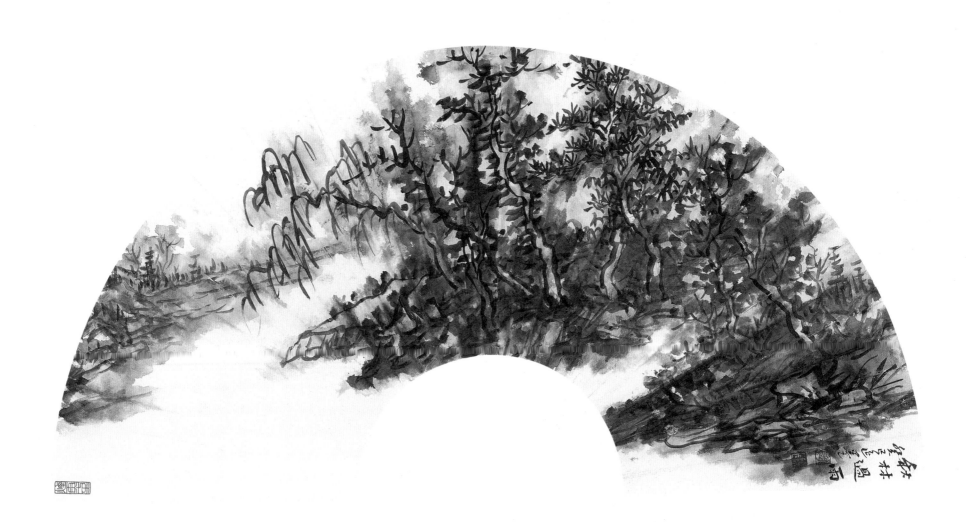

秋林过雨

29cm×59.5cm

纸本　2012 年

156

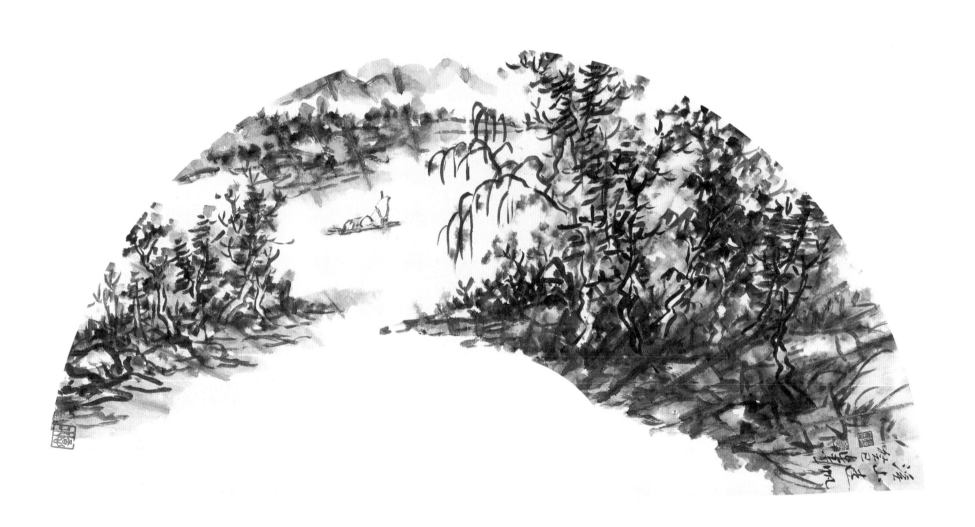

溪山远帆

29cm×59.5cm

纸本　2012 年

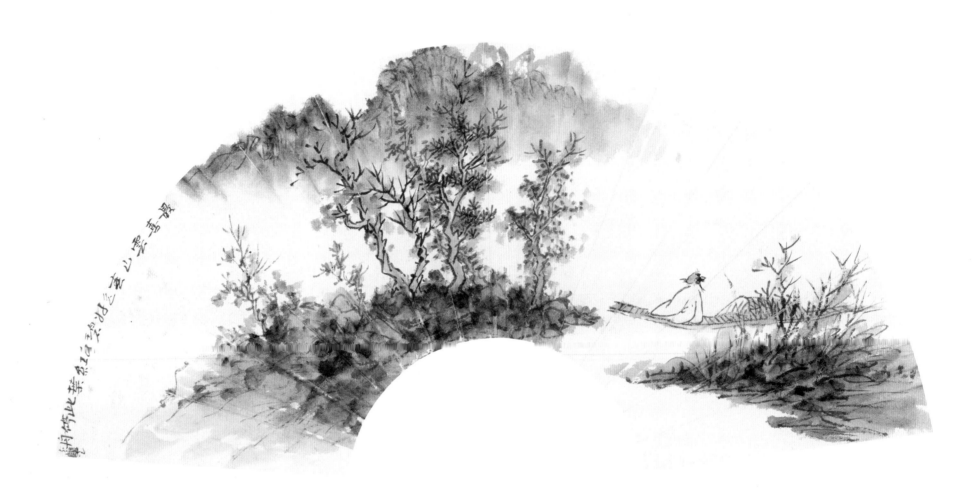

云山春晓

29cm×59.5cm

纸本　2012年

158

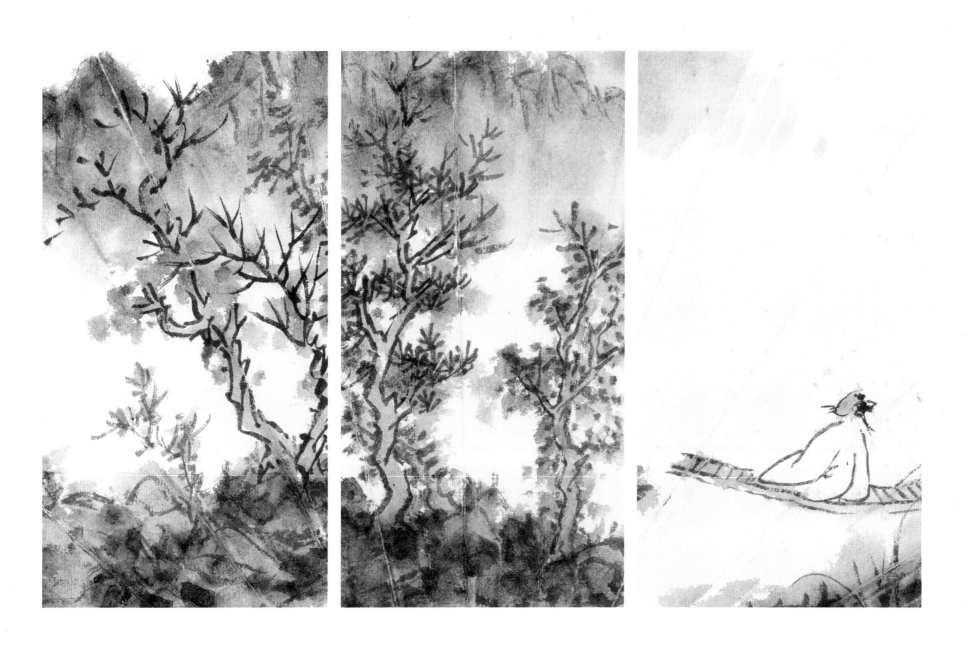

右图　云山春晓（局部）

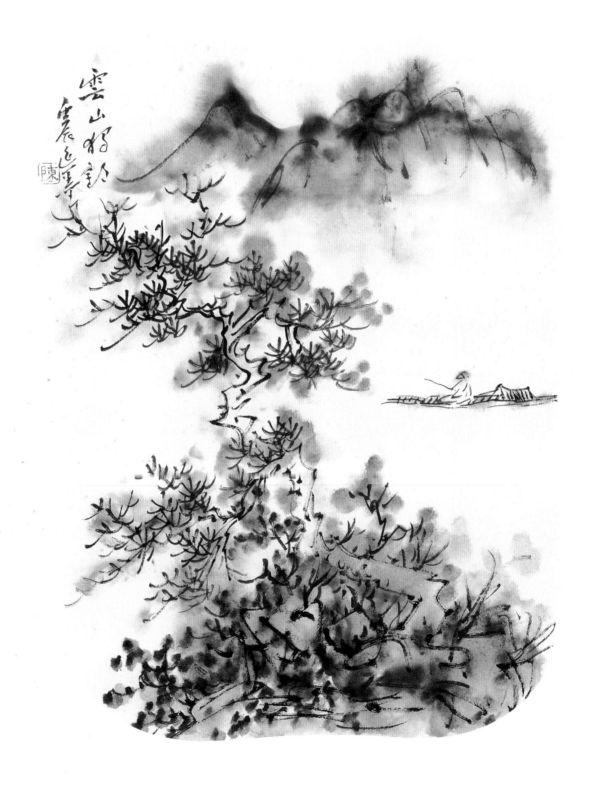

云山独钓

40cm×31cm

纸本　2012年

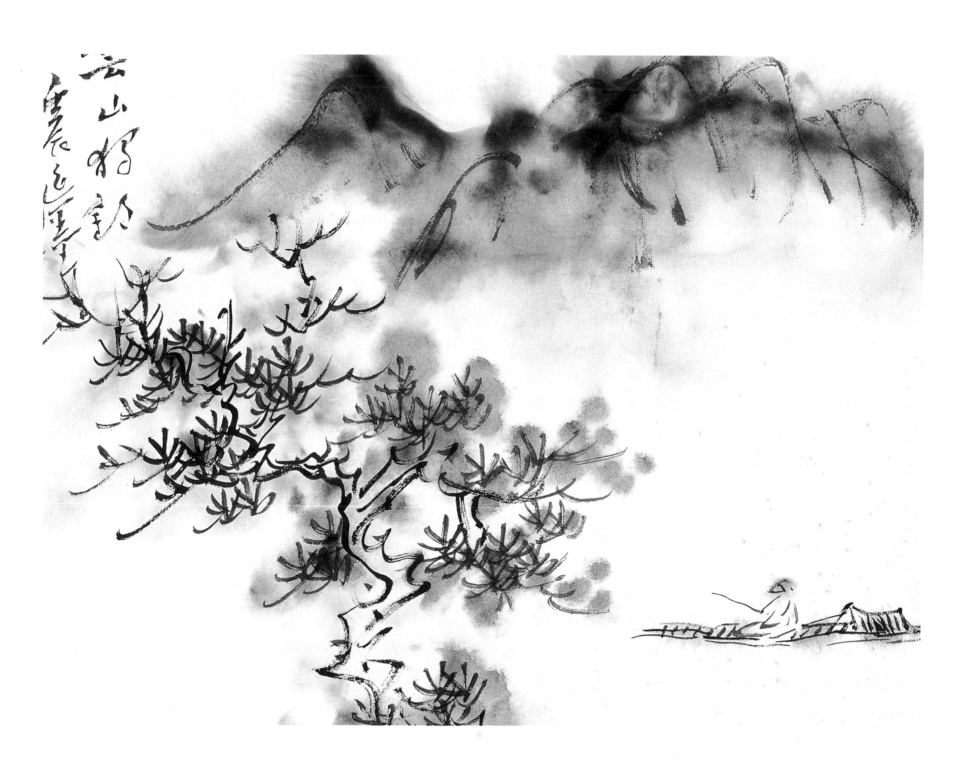

云山独钓（局部）

闌花深處層樓
畫簾半捲東風軟春歸翠
陌平沙茸嫩垂楊金淺遲日催
華澹雲閒雨輕寒暖恨芳菲世界
遊人未賞都付與鶯和燕寂寞憑高
念遠向南樓一聲歸鴈金釵闘草
萋萋勒馬風流雲散羅綬分香翠
綃封淚幾多幽怨正銷魂又是疏
煙澹月子規聲斷
錄陳亮詞一首
時庚寅暮春遠墨於
牧溪堂順聰

书法《宋·陈亮词》

28cm × 28cm

纸本　2013年

162

书法《宋·柳永词》

28cm×28cm

纸本　2010 年

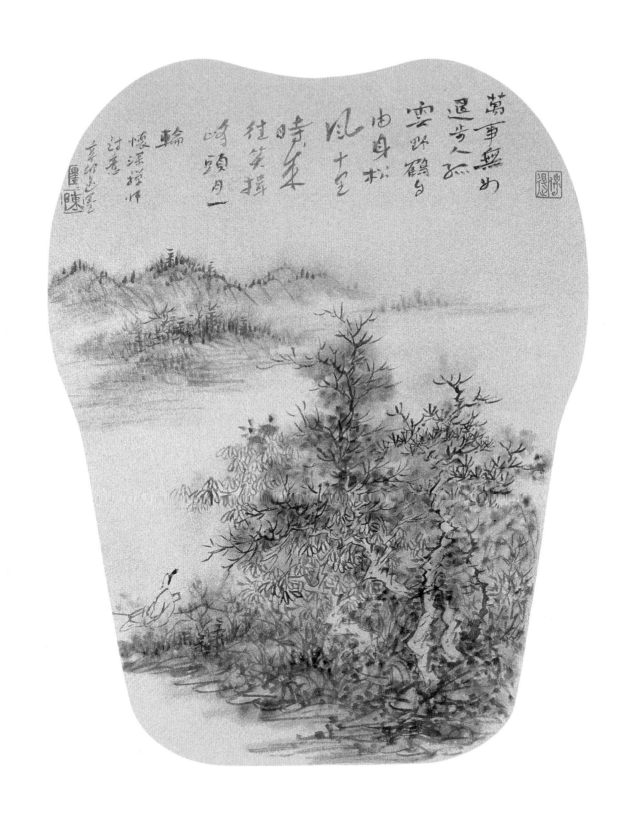

禅诗意境图

31.5cm×27cm

金笺 2010 年

164

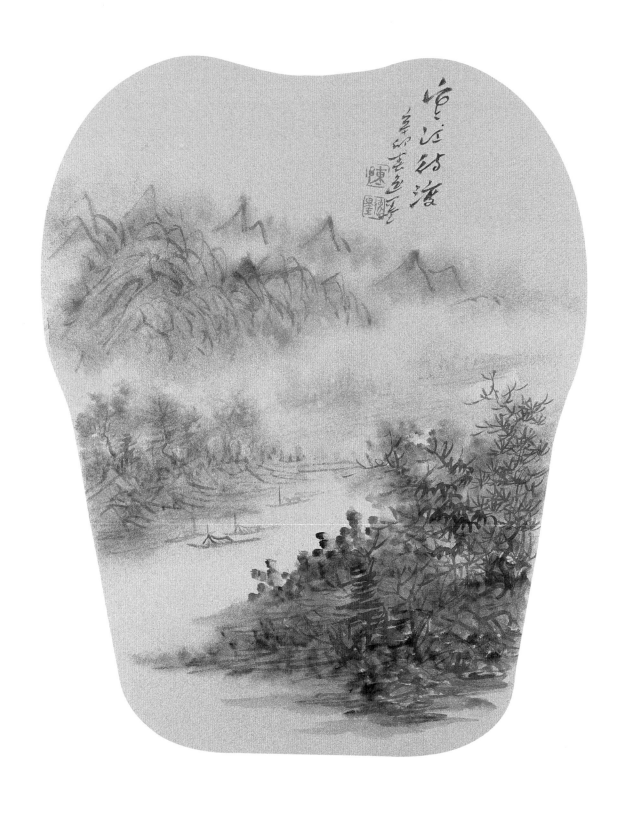

寒江待渡图

31.5cm × 27cm

金笺　2010 年

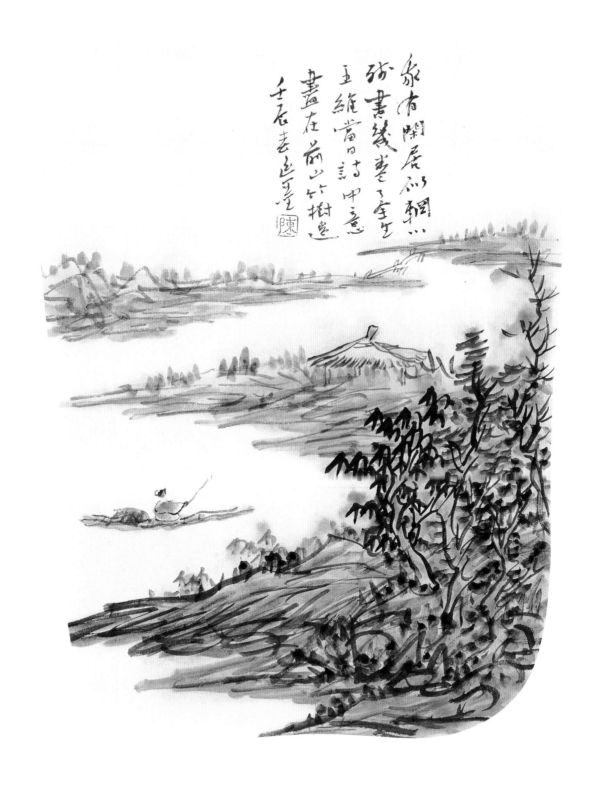

闲居图

40cm×31cm

纸本　2012年

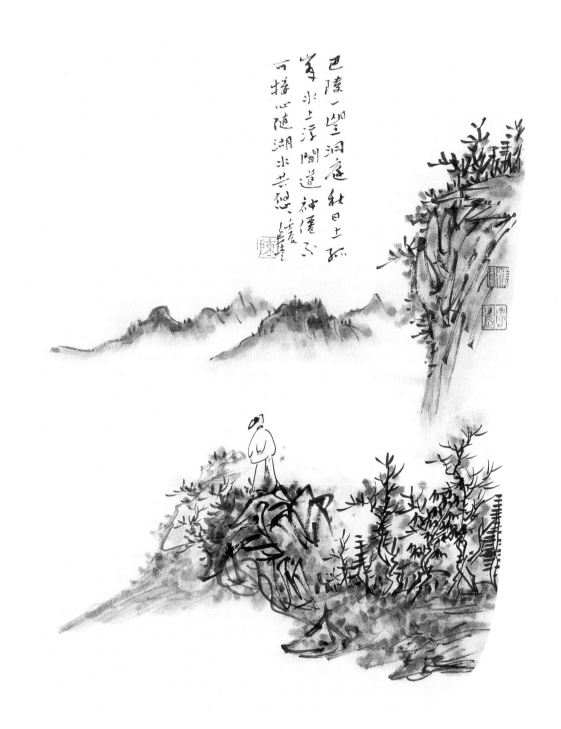

巴陵一望洞庭秋日上孤
岑水上浮闇道神傳汐
可接心隨湖水共怨憂 陳震

洞庭秋思

40cm×31cm

纸本 2012 年

對瀟瀟暮雨灑江天，一番洗清秋。漸霜風淒緊，關河冷落，殘照當樓。是處紅衰翠減，苒苒物華休。惟有長江水，無語東流。不忍登高臨遠，望故鄉渺邈，歸思難收。歎年來蹤跡，何事苦淹留。想佳人、妝樓顒望，誤幾回、天際識歸舟。爭知我、倚闌干處，正恁凝愁。

春去也，謝娘落陽人弱柳從風颭颭攀折叢蘭，衰露似沆中擢坐亦含顰

錄柳永劉禹錫詞 癸巳年 墨陳

书法《宋·柳永词》

31.5cm×27cm

绢本　2012年

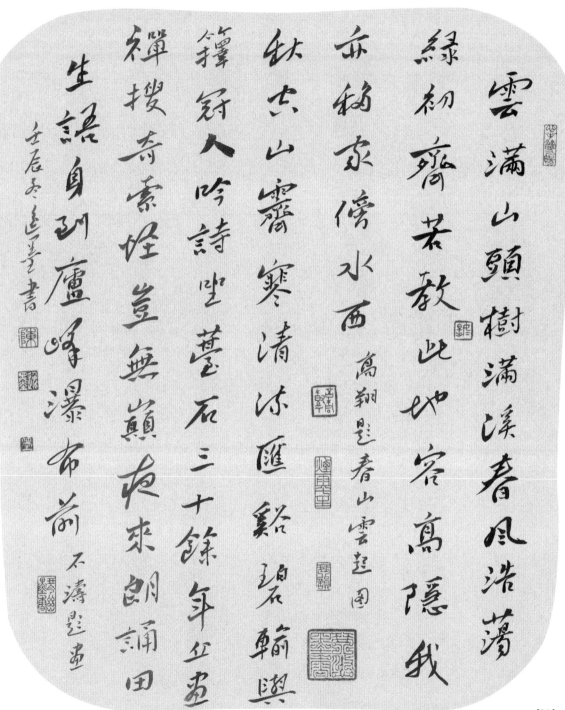

雲滿山頭樹滿溪春風浩蕩
綠初齊若歎此地容高隱我
亦移家傍水西 高翔題春山雲起圖

秋杰山靈寒清冰匯餘碧石翰興
鐘人吟詩坐蓬石三十餘年坐盡
禪搜奇素怪豈無巔夜來朗誦田
生語自到廬峰瀑布前 石濤題畫

壬辰秋陳□□書

书法《清·高翔、石涛题画诗》
31.5cm×27cm
绢本　2012年

169

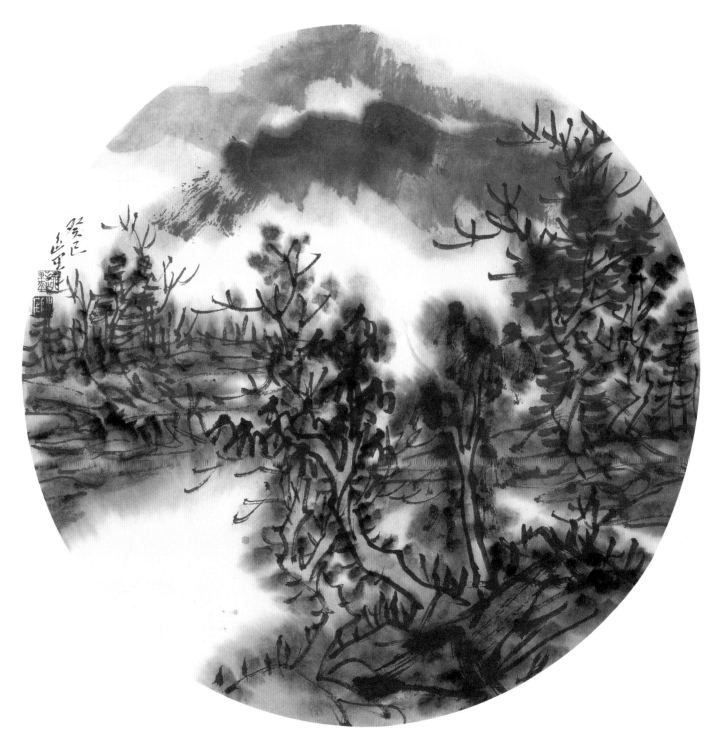

云林墨韵图

33cm×33cm

纸本 2012 年

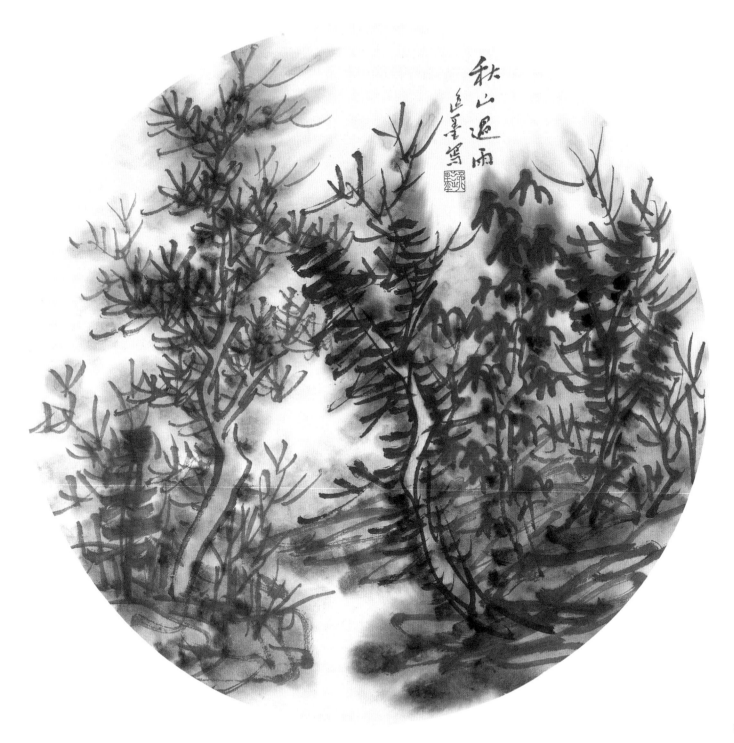

秋山退雨

33cm×33cm

纸本　2012 年

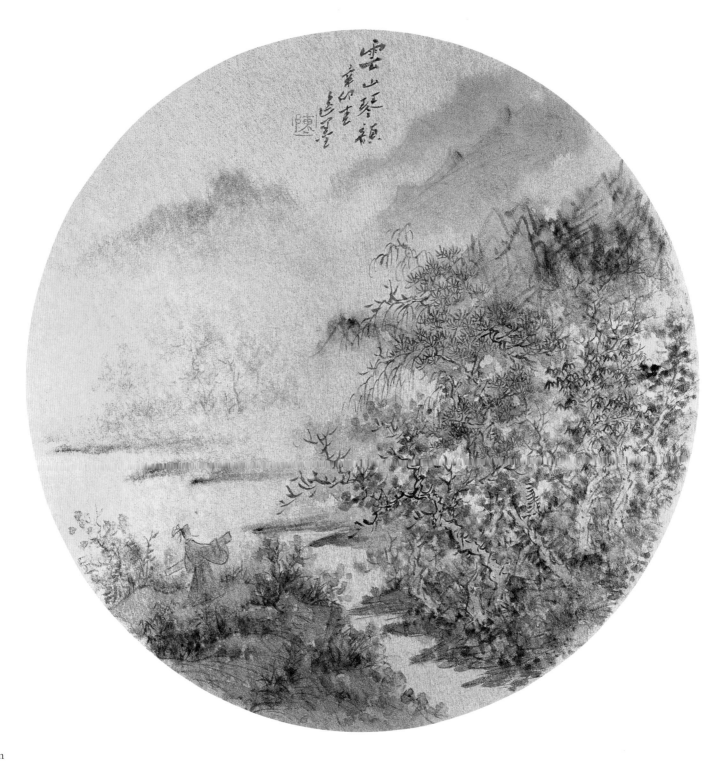

云山琴韵

29.5cm × 29.5cm

金笺　2011 年

172

空山寂歷道心生　密荅迤逶野鳥聲禪室從來　塵外賞香臺豈是世中情雲開東嶺　千尋出樹裏南湖一片明若使巢由知此意　不將蘿薜籠纓　唐張說詩　幽棲頗喜隔囂喧無　容紫門盡日關汲水私雨露臨池疊石幻　溪山四時有景當紙好一世無人放得閒清坐小齋　觀衆妙數聲黃鳥綠蔭閒　宋戴器詩　中歲頗好道　晚家南山陲興來每獨往勝事空自知　行到水窮家坐看雲起時值然林　叟談笑無還期　唐王維詩之

书法《唐·王维诗》

34cm × 34cm

金笺　2011 年

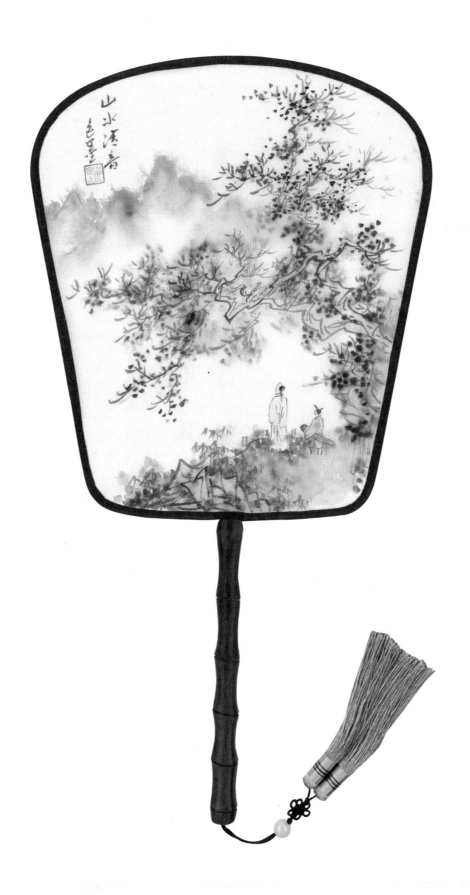

山水清音

26cm×23cm

绢本 2012 年

174

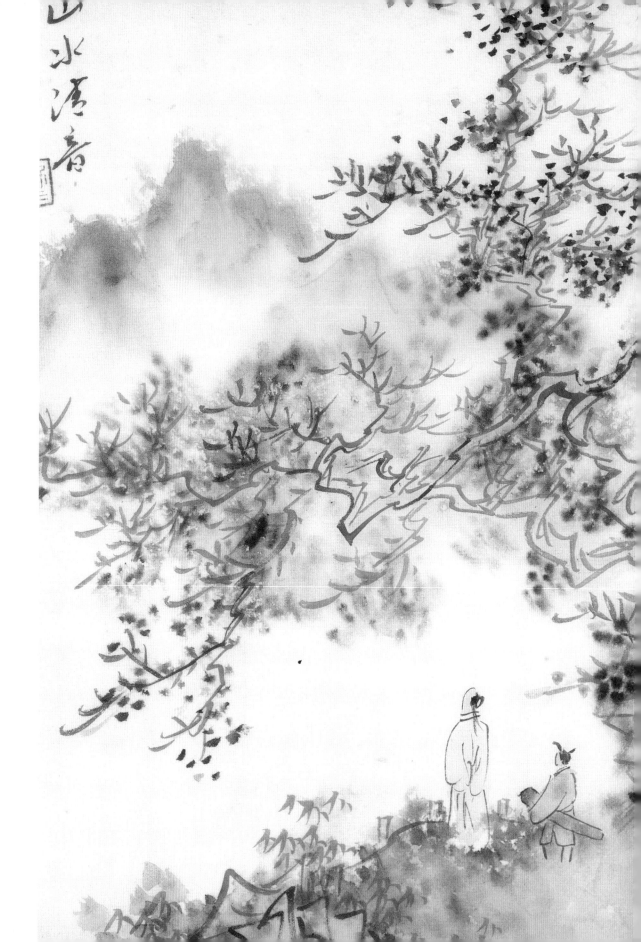

山水清音（局部）

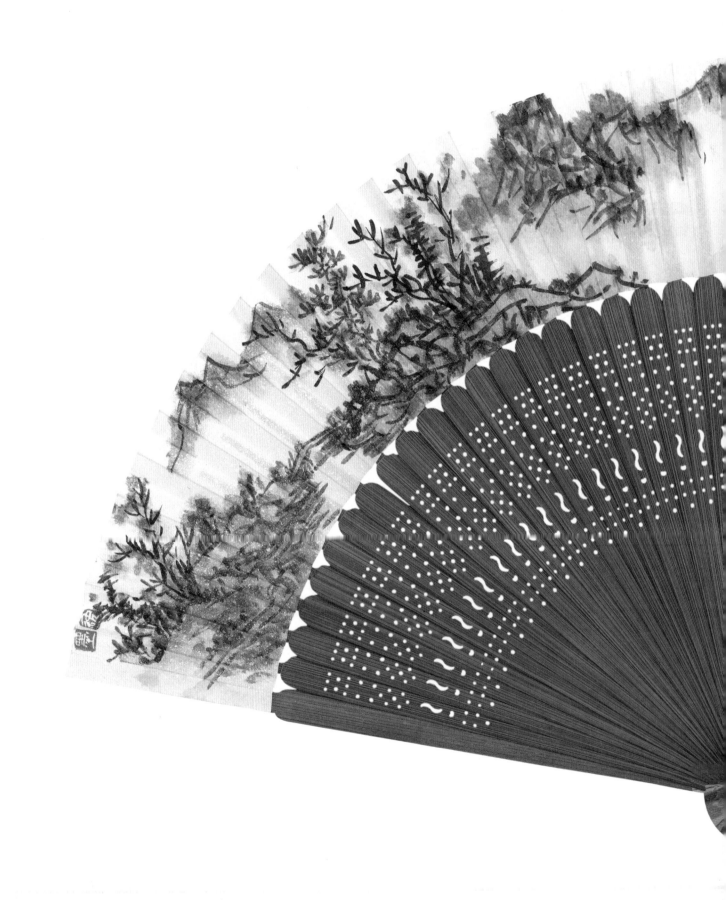

溪山无尽图

5cm×45cm

纸本　2012年

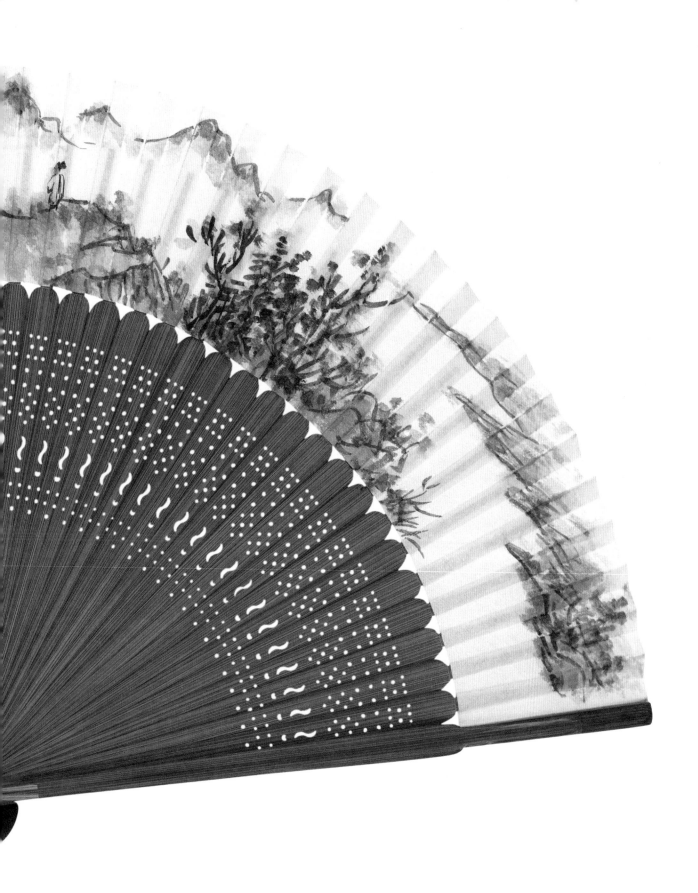

書法《鄭板橋題畫詩》（局部）

幾枝脩竹幾枝蘭不畏春殘不怕秋寒飄遠在碧雲端雲裏湘山夢裏巫山畫工老興未全州筆也清閒墨也斕斑借君莫是畫圖看又裏機關字裏機關山中覓一復尋覓得紅心與素心欲寄一枝嗟遠道雲寒夫冷到些參錄拓橋題畫詩二首癸巳之墨書

书法《郑板桥题画诗》
右图　书法《郑板桥题画诗》（局部）

33cm×33cm

绢本　2012 年

蘭不畏春殘不怕秋寒列

在硯雲端雲裏湘山

畫工老興來金剛筆

斕斑偕表莫是畫圖圖

開字宸機開山中覓

得紅心與素心欲寄一枝

遠道寒霄

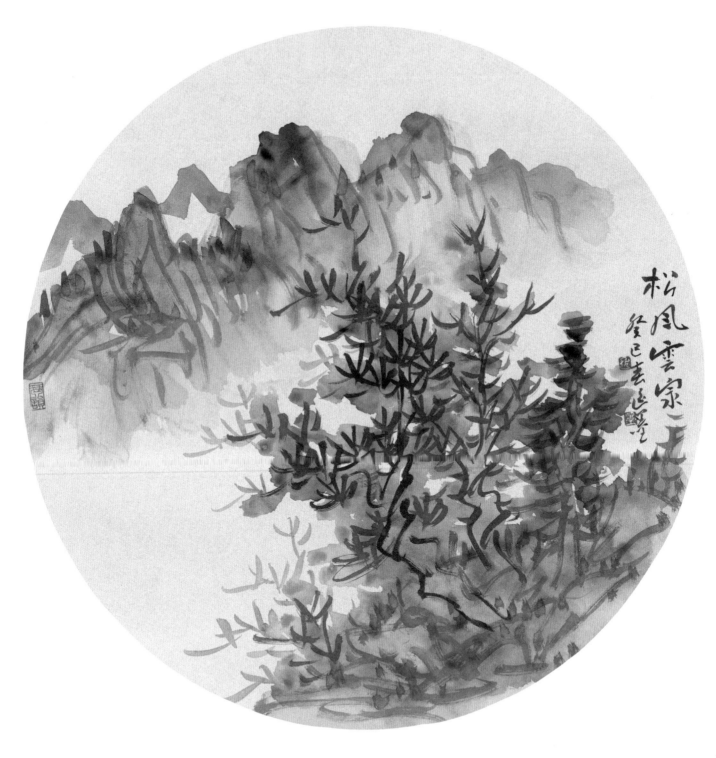

松风云泉

33cm×33cm

绢本　2012 年

180

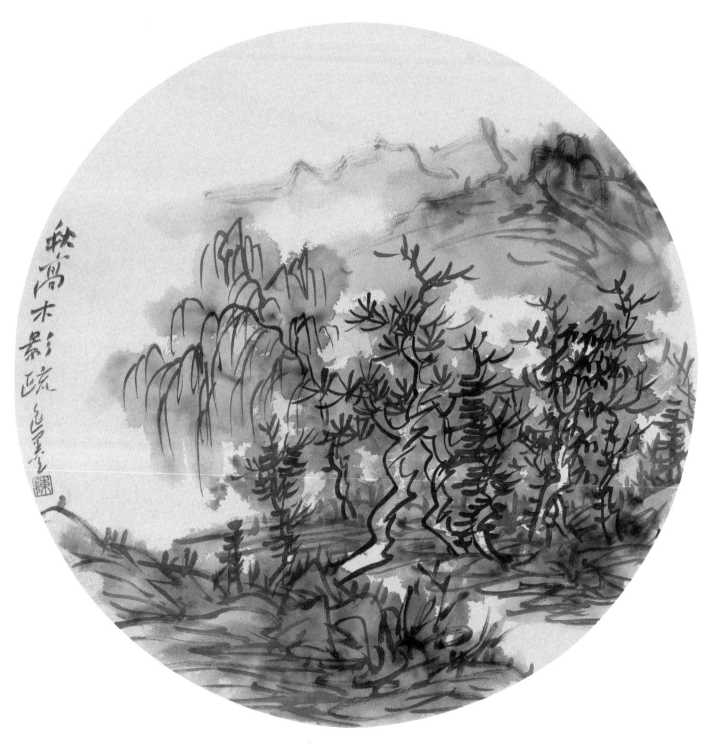

秋高木影疏

33cm×33cm

绢本　2012 年

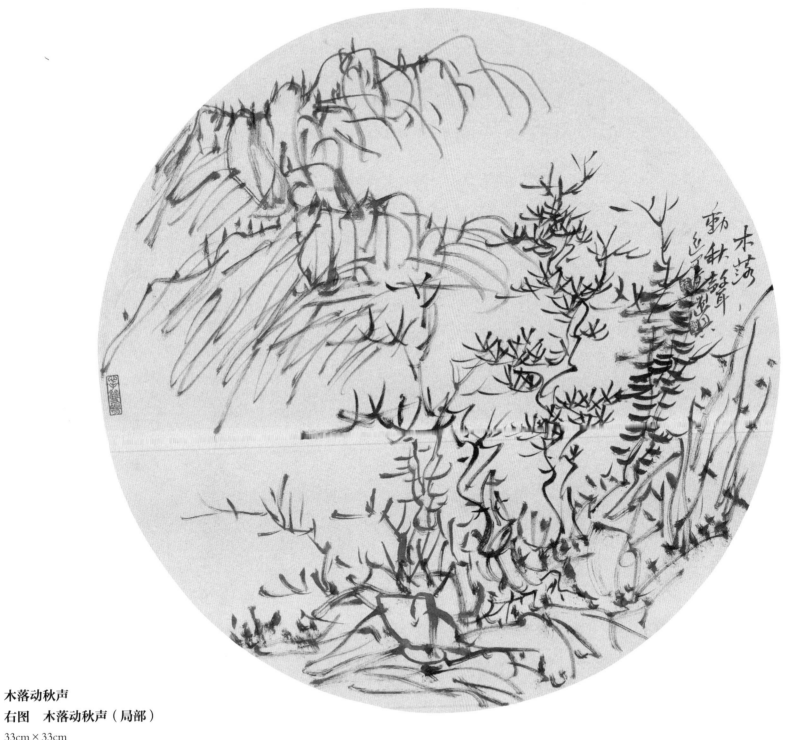

木落动秋声
右图　木落动秋声（局部）

33cm × 33cm
绢本　2012 年

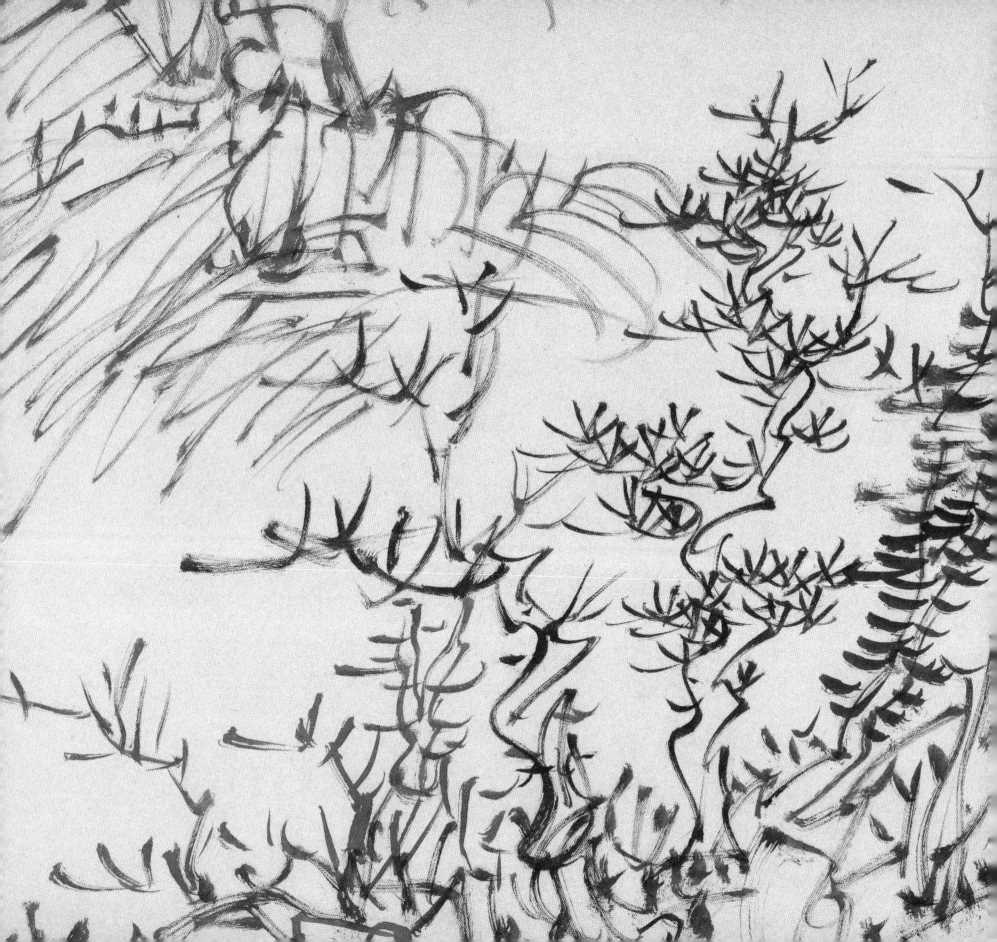

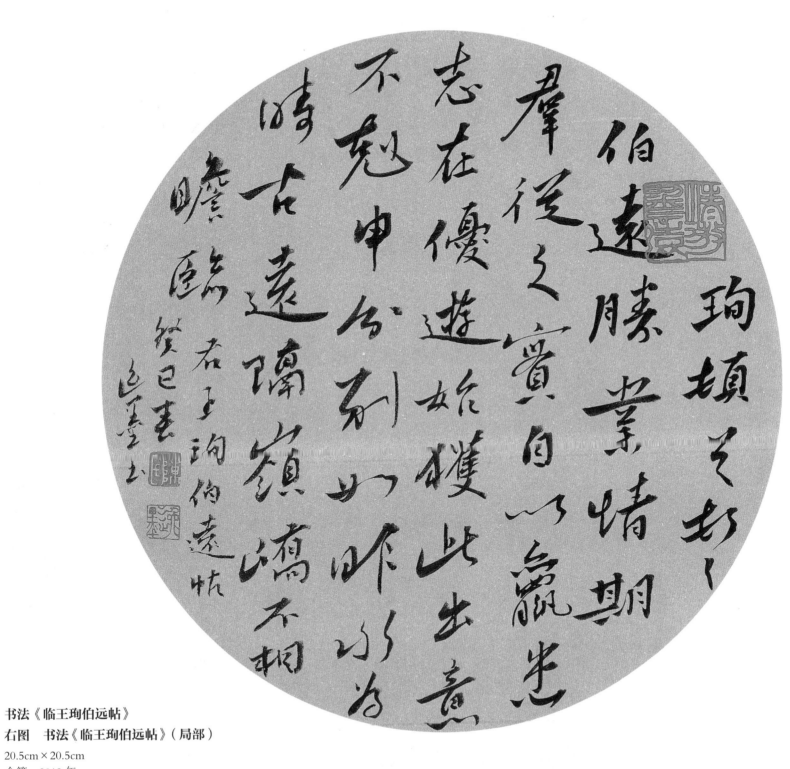

书法《临王珣伯远帖》

右图　书法《临王珣伯远帖》（局部）

20.5cm×20.5cm

金笺　2012年

遠勝業晴期

從之賞自以竊

在優遊妖攫此

兄申台刻如作

古遠躋嶺嶠

后记

朋友们开玩笑，在介绍我的时候总是说："逸墨是美术学院古琴专业毕业的！"之所以这样说，是因为我近年来一直从事古琴文化的编辑出版、教学及演出工作，原来酷爱的书法、绘画及篆刻等艺术看似逐渐淡出了。

其实，书画艺术作为自身天性所好，和古琴艺术一样，都是伴随自己一生的爱好，想轻易丢弃都难。

只是，因为工作需要，或可称责任所趋，做古琴文化推广与传播的时间就多了。但是，书画之好始终未有懈怠。

记得当年在长安求学，研习的是中国画专业，因大量时间用于书法的临习，有朋友曾善意地问我："你是在美术学院学画还是学书法？"其实，我当时就知道，书法是中国绘画的基础，所用的功夫绝不会白费的！后来，事实证明就是如此。

确实有几年，因痴迷古琴，每天练琴达四五个小时以上，书画艺术常被置之不理。但几年后回看，发现自己的书画还是进步不少。再细想，其实书画与琴乐的美学思想是一致的，其间琴论与书论、画论的道理完全可以互用。

这样，我在琴与书画之间互相感悟，彼此都有所提高。

因为在琴学方面投入大量时间，所以用在书画上的精力就十分有限了。没有机会到自然山水中去对景写生，也少有时间去临摹历代经典巨制，但时常还是会有书画的兴致与冲动。于是，就有不少即兴挥洒的书画小品陆续出现。当然，在创作这些书画作品时，我竭力采用不同的绘画手法与风格，不断尝试采用不同的绘画工具与材料。如此，是期望自己的作品面貌能尽量更丰富一些。

在这些书画小品中，扇面的形式最为常见，一是因为画幅小，可以在短时间内完成。二则比较实用，朋友们天热时可以防暑降温。如此积累，近几年所画扇面竟达百余幅之多。于是，有朋友们的支持，就有了这本扇面作品集出版面世了。

感谢王鹏、陶艺、杜大鹏、张华彬、何亚坤、许建庚、张明哲、弓胜涛、陈跃军、于华刚、辛迪、臧建瑞等诸位朋友的真诚帮助。特别是著名书画家、作家韩羽先生、著名书画艺术家李世南老师和夏京州老师以及著名古琴艺术家王鹏先生、陶艺先生在百忙之中抽出宝贵时间，专门为这本书画作品集题字，令人感动！感谢周斌先生精彩的篆刻作品，也为本书增色不少。还有李响、杜娟、杨衡、秦冰杰、徐新玲、陈子轩等朋友的配合与大力支持，有你们的帮助，才是这本扇面集顺利出版的重要保障，再次感谢！

癸巳荷月逸墨于牧溪堂记

图书在版编目（CIP）数据

陈逸墨扇面书画精品集/陈逸墨著.—3版.—北京：
中国书店，2013.7
ISBN 978-7-5149-0928-9
Ⅰ.①陈… Ⅱ.①陈… Ⅲ.①汉字—书法—作品集—
中国—现代②扇画—中国画—作品集—中国—现代 Ⅳ.
①J222.7
中国版本图书馆CIP数据核字（2013）第171823号

陈逸墨扇面书画精品集

陈逸墨著

责任编辑：	浔　玉
特邀编辑：	张华彬
责任校对：	浔　玉　杜　娟
装帧设计：	秦冰杰　李　响
凯　寿：	臧建瑞
摄　影：	张明哲　薛冠超
封面篆刻：	周　斌
出版发行：	中国书店
地　址：	北京市西城区琉璃厂东街115号　邮编：100050
制版印刷：	郑州新海岸电脑彩色制印有限公司
开　本：	566×858　1/12
印　张：	18
印　数：	1—1000册
版　次：	2013年8月第1版
印　次：	2013年8月第1次印刷
书　号：	ISBN 978-7-5149-0928-9
定　价：	350.00元